藝術批評的視野
The Vision of Art Criticism

王秀雄◎著

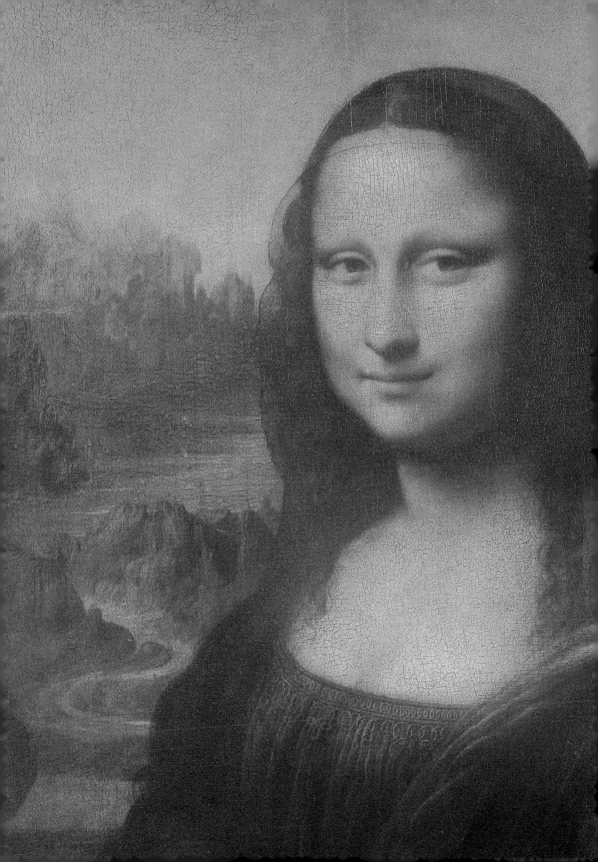

藝術批評的視野

The Vision of Art Criticism

王秀雄 著

藝術家 出版社

自 序

　　這是一本「藝術批評」的入門書，對藝術有興趣的讀者，包括文科及理工科大學生，以及教師與社會人士等，講解「何謂藝術批評」以及「藝術批評的四個要素」等，次第地從淺而深，並依照理論的發展隨處介紹西方名藝評家的藝評例子，使讀者了解藝術批評的性質、類型與個別用途，到最後自己也能撰寫藝術批評的文章。

　　「藝術批評」簡稱「藝評」，是常聽到的名詞，但許多人對它未必有正確的認知。「藝術批評」是居於藝術與觀眾之中間，而把作品的形式與意義傳達給觀眾的，所以「藝評家」的角色，等於藝術與觀眾的橋樑，而把自己所把握到的藝術意涵傳達給觀眾，開啟觀眾的欣賞之眼。不過為了健全地做到上述的功能，「藝術批評」必須包含四個要素，即「描述」、「分析」、「解釋」與「評價」等。在本書的「第六章描述什麼」、「第七章各種的解釋意涵」、「第八章如何下評價」等，皆是對這些內容有詳細的介紹。然而上述四個要素，隨著文字媒體的性質而有所不同的出現率，一般地說畫家專冊的藝評文章，較能詳密；與此較之，報紙上的藝評就簡要得多，也許省略「描述」與「分析」而把重點放在「解釋」與「評價」上。至於團體展或聯展的藝評，在此大規模美展上能提到名字或作品，等於肯定與評價，不允許藝評家做詳實的介紹。有關隨著文字媒體的不同，其寫法的特色及侷限，就在「第

三章藝評文的種類」與「第四章藝評的各別用途」中，有
詳細的討論，並隨處附上西方名藝評家的藝評文，期許讀
者領會其中的奧妙。

　　值得注意者，對同一藝術作品或同一藝術展覽，不同
的藝評家所撰寫的藝評，絕不會相同。這是藝評家的素
養、前備知識、藝術觀、歷史觀、哲學觀之不同所導致。
譬如說，有者以倫理道德與教育眼光來審視，有者以意識
型態來解釋，有者以感染觀眾之效果來評價等，因所重視
與評價的層面有所不同，就產生不同之意涵解釋與評價
了。所以閱讀藝評時，讀者最好能洞悉藝評家背後的意識
形態，否則容易被藝評家帶著走，而迷失了自己的看法與
判斷。有關藝評家的素養、前備知識、藝術觀、歷史觀等
之不同，而產生不同藝評之類型與流派，就在「第二章藝
評家之素養與類型」及「第十章的第一節藝術批評的類型」
中，有詳實的討論。

　　現今，高中的美術課程以及大學的藝術批評課程中，
都要實施藝術批評的教學，「第十章藝術批評教學」與
「第十一章藝術作品意涵的解釋原理」，就是探討藝術批評
教學的原理，以及其教學法之具體舉例。期望讀者能舉一
反三，活潑應用。最後本書有不全之處，尚祈讀者不吝指
教。

目次

目次

1 | 第一章
藝術批評與藝術史

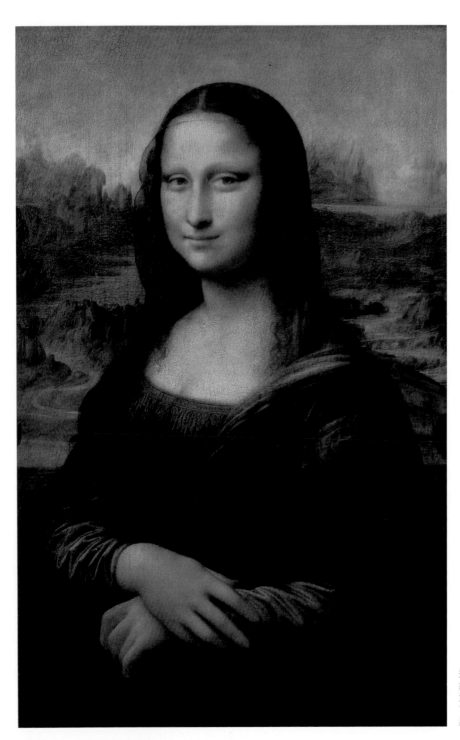

達文西　蒙娜麗莎
約1503-06
油彩木板
77x55cm
羅浮美術館藏

第一節　兩個難題

　　里歐・托爾斯泰（Leo Tolstoy）質問何謂藝術？而於1898年以相同的書名發表了其優秀的著作。他強調藝術是把藝術家的情感傳達給他人感知的。

　　他認為藝術是人類活動之一，有意的使用符號把感情傳達給他人，而給他們於影響，以及同享跟作者同樣的感情。

　　藝術絕非形上學學者所言，傳達神的旨意；也不是知覺經驗學者所言，宣洩個體內部能量的遊戲；更不是使用社會性符號，表達他人的感情。藝術也不是創作出令人舒適快樂的東西等。

　　藝術是把他人連接到你的感情的手段，同享作者同樣的感情，是人生必備的東西，對個人與人類而言，為了追求幸福起見不可或缺的存在。（Tolstoy, Leo. *What is Art？* London, 1930, p.50.）

　　藝術的界說有許多，至於本書所言的藝術（Art）有兩種涵義，一是作者有意製作的藝術作品。二是昔日不一定是藝術，然而就今日的觀點，可認為它是藝術作品。

　　藝術批評的文章很多，然而對讀者而言，一眼就可辨別出來的，實很少。報紙雜誌上的藝評，展覽會及音樂會上的報導，不一定是藝評。若，上述文章重點放在人物或歷史上的介紹時，非也。

　　下述我們就可得知，所謂藝術批評，談論的對象是針對藝術作品。所以普通所謂的藝術批評，有時是具有藝術批評的性質，然而有許多是不具有藝術批評的性質。

　　舉例而言，牛津大學的教授華德・派特（Walter Pater）於1873年對達文西的〈蒙娜麗莎〉有如此的描述（在其文藝復興史上所載）。

　　能匹敵於達文西的〈蒙娜麗莎〉之作品，可以說很少，只有杜勒的〈憂傷〉勉強可以做比較。〈蒙娜麗莎〉是達文西的最好的作品，也最富有暗示性的意涵。

她（蒙娜麗莎）坐在如同大理石的椅子上那樣的穩固，圍繞她的是年代久遠的岩礁，她如同吸血鬼似的死去又復活，五百年間迷惑了世上許多男人。她也可以說特洛伊海倫之母親，也可以說聖母瑪利亞之母親。

　　她的美在於奇妙，左右兩個眼睛，鼻子，嘴巴，甚至左右背景的兩條地平線都不相同……。（Peter, Walter. *Selected Works*. London, 1948, pp.265-6.）

　　以上所舉的文章，是否藝術批評，或者藝術史，請讀者判斷！

第二節　藝術批評與藝術史

　　藝術批評是撰寫有關現在的藝術，而藝術史是敘述過去的藝術嗎？我們不能如此簡易的下解釋。有些藝術史家以研究過去藝術的經驗，來撰寫現在藝術，此時他以現代的觀點來評論現代藝術。

　　例如，美國哥倫比亞大學藝術史教授梅耶‧夏匹洛（Mayer Schapiro）是羅馬式藝術史的權威學者，不過他也對現代藝術很有研究。他在《現代藝術：十九至二十世紀》（*Modern Art : 19th and 20th Centuries* . London, 1978）一書中對晚年的高爾基（Arshile Gorky）有熱烈的讚賞：「在堅硬不透明的如鋪上一層面紗的高爾基的畫布，令我們想像出曚曨的夜晚，或者白日夢似的會出現無限的想像空間。」再者，他對高爾基有如此的回憶。

　　常見他在美術館觀賞作品，以他銳利嚴肅的眼光凝視畫作，此種表情也可以說他的外貌特徵。詩人中有許多是讀書人，一樣地高爾基在畫家中特別對繪畫的詳細品賞費了許多時間，他的眼光探索畫面有趣的筆觸或造形。在大都會美術館與紐約現代美術館中，對任何時代、任何風格的傑出作品，都可敏銳地鑑別出來。（Schapiro, M. *Modern Art: 19th and 20th centuries*. London, 1978, p.179.）

　　藝評家在報紙上寫的有關任何種類的展覽會評的文章，是不論現代的或歷史的。藝評家雖不如藝術史家精通藝術，但看到其專業以外的時代藝術時，也可以以其經驗來評論藝術。

　　尤其藝術家兼藝評家時，常以過去的藝術手法與技巧做出生動的見解。所以，藝術史家與藝評家間之工作，很難明確的畫出界限。甚至有些人主張都是從事藝文工作者，不該有分界線。

　　今日所見的文章中，常把藝術史家與藝評家做同樣的解讀，因兩者都以藝術為對象來從事藝文工作的。尤其五十年前兩者都比今日更親近，例如1936年義大利的專長希臘羅馬藝術的凡突力（L. Venturi），在其著作《藝術批評的歷史》（*History of Art Criticism . New York , 1936*）一書的部分文章中，就撰寫了如同藝術史的內容。他在這本書中建立了藝評的兩個範疇，一

高爾基　苦悶
1974年
油彩畫布
101.6x128.3cm
紐約現代美術館藏

是敘述藝術家的生平，另一是論評其藝術作品。

　　依據凡突力的見解，藝評最重要的發展在於十八世紀，該時美學的基礎建立，把藝術的必要要素提昇到哲學的高水準上。他在1936年的一書中提及圖書館與藝術史書的充實，使得學生可浸淫於其象牙塔中。倘若，凡突力活在今日的網路時代，不知他有何感想。

　　至此，我們稍為回顧藝術史的發展史吧。二十世紀初頭的數十年間，史家主要的努力在於整理、分析龐大資料而把它做為藝術史料。尤其德國藝術史家就系統性的做這些工作。其中，有些人是做總論工作的藝術史家，他們的工作就成為藝術史工作的楷模，他們的結晶，如藝術史的叢書以及藝術家的畫冊就是此類代表。除此而外，亦有優瑞奇・提密（Ulrich Thieme）與菲力斯・貝克（Felix Becker）等人的藝術家辭典與藝術辭典。

　　羅傑・弗萊（Roger Fry）對德國的風格史研究的藝術史，給予很高的評價，而讚賞他們為藝術史研究的先驅者。弗萊是文藝復興藝術的鑑定家，又是「後印象主義」命名之父，他在《塞尚》一書中極力推薦塞尚。

　　1933年他在劍橋大學的講學中如此說道：「依時間序列把藝術作品排列，須花許多時間，未來也須要龐大的時間。德國學者就是此類工作的先驅者。然而事實上，德國學者的藝術史工作，只是依時間序列把作品排列上去，從不涉及到美的意涵。」他的講學課程叫做「做為學術的藝術史」，可是該時英國尚無藝術史的學術名稱，只是把德文的「Kunstforschung」（藝術研究）勉強譯成「藝術史」。

　　弗萊認為藝術批評在藝術史的學科中必須要含有的內容，這在今日而言成為必然的事了。1980年在英國的學習手冊上有這樣的記載：「審美經驗（即視覺美感）事實上是藝術史學科的核心」（Pointon, M. *History of Art: a student's handbook.* London, 1980, p.1.）再者，1982年美國的藝術史學習手冊更採取寬闊的視野：「藝術史的目標，首先把作品排列在歷史的線上，而依照其時空評論作品。現代的藝術史家鑑定材料、技法、作者、何時、何地、意義與機能後，再把作品分析、解釋與評價。換言之，做到六個W。然而今日的藝術史家不僅做到六個W，並且把個個作品跟同流派、同時代、同文化的其他作品做比較，然後對此作品的顯著美感特

質做一解釋與評價。」接著，他主張：「藝術批評是具有歷史性、再創性、批評與判斷的視覺活動。它是探討以往藝術史上所欠缺的價值判斷的訓練。」

近年來各國對以往藝術史做反省與檢討，例如德國出版了《藝術史的終結》，英國更出版數本《新藝術史》（*The New Art History*），美國的耶魯大學出版了《藝術史的醒思》（*Rethinking Art History*），加拿大的《藝術史——其效用與弊端》一本更辛辣的批評以往藝術史的缺失。

第三節　有關其他的藝術文章

除藝術史與藝術批評之外，有關其他藝術的文章就有下述的幾個種類：

◆藝術理論、美學、美術心理學、考古學、文化人類學與藝術鑑賞等。

◆再者，1969與1980出版的《藝術史文獻指引》就列出二千五百條項目，令學者方便查出他所要的文獻目錄。

藝術家撰寫的著作：不管就自己或他人的，大多是有關技法或教學的書，如素描、雕刻指南等。這些著作大多出自二流藝術家之手，因一流藝術家忙於他的創作無暇顧及著作，只有達文西是例外。

歐普藝術家布麗
奇‧黎蕾
背景為她的作品
1960年代

藝術教師也有撰寫藝術指導的書，這是爲了教學目的，從傳統藝術中認爲好的，並希望學生學習的東西，把它解說出來。例如《作品分析》、《繪畫的鑑賞方法》、《構圖》等書籍，以及《肖像畫》、《風景畫》、《歷史故事畫》等教學用書。

藝術家中有實際從事藝術批評的人，她是知名的歐普藝術家布麗奇‧黎蕾（Bridget Riley）。

以《藝術家之眼》為書名的這本書，是就倫敦國家畫廊的收藏作品中，來策畫她的美展。不過，在此策畫中她故意避開作品的歷史脈絡，這在藝術批評時可以這樣做，但就藝術史而言，是不允許的。若，藝術史家特別關心形式的問題時，他是就形式歷史風格之觀點來看的。

　　一般認為藝術批評家是有興趣於形式問題，而藝術史家是關心藝術脈絡，這種看法未免一般化了。事實上，藝術批評家與藝術史家都是有興趣於藝術的形式、藝術的脈絡等問題，它們都是其共通關心的課題，二者都具有二百五十年的歷史。若，我們把距離拉近時，大多數人都認為法國的波特萊爾（Charles Baudelaire. 1821-67）是近代藝術批評之父，有關他的藝術批評俟後會介紹。

　　對我們有用的藝術批評的文章，在報紙、美展目錄、畫冊、雜誌上都可找得到，只要讀者有辨識能力的話。

第四節　藝術批評——以經驗為基礎的智慧

　　至此，我們大約知道藝術批評的性質了。阿克曼（Ackerman）說：「要把藝術作品的意涵傳達出去，就須要主體與客體間的互動，才能做到藝術批評的功能。因為沒有觀眾時就做不到傳達的功能，換言之，藝術作品沒有觀眾時，它只是一件物體的存在，被人觀賞了它才能獲得其美與意涵。」（Ackerman, J. S. The Historian as Critic in Smith, R.A.（ed），*Aesthetics and Criticism in Art Education*. Chicago 1966, p. 391）

　　例如，有一女大學生對米開朗基羅的西斯汀禮拜堂做一藝術批評時，她首先閱讀有關此作品的文獻，然後實際到當地觀賞作品。這件工作就有時間的連續性，首先是關心米開朗基羅繪製壁畫的活動，接著是藝術批評家訪問此禮拜堂而撰寫其文章，女大學生就蒐集了這些文章加以閱讀。若要做報告時，她還要閱讀其他的有關此作品的資料。若是，她再度訪問西斯汀禮拜堂時，其所得到的心得與意涵，就有所不同。

　　閱讀有關西斯汀禮拜堂壁畫的資料時，她依據其經驗就可判斷出何者是有用的，何者是無用的。此時，依據其經驗來做藝術批評時，有四個要素是

米開朗基羅
最後的審判
1535-41年
西斯汀禮拜堂
（右頁圖）

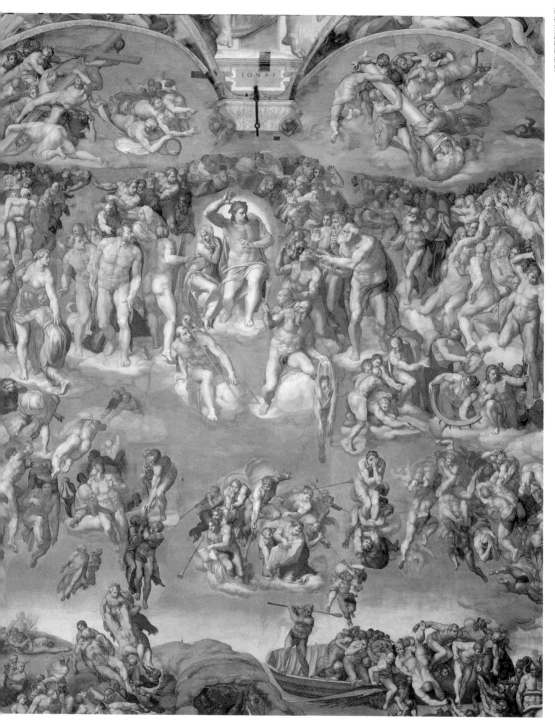

米開朗基羅　天井畫（全圖）　1508-12年　西斯汀禮拜堂

不可缺少的,即描述、分析、解釋與評價。(有些人主張三個要素,描述、解釋與評價。此時他把形式分析歸併到解釋。)

就前述華德·派特對達文西的〈蒙娜麗莎〉的藝術批評來說,描述的部分較少,這是他假定讀者已有了有關此件作品的初步認識而省略的。

藝術批評,若要做到對讀者有用的話,必須包括上述的四個要素,其中藝術批評專論是最能實現四個要素的藝評文章。至於報紙上的短篇紀事,作者假定讀者有前備知識下,省略了其中的一或二要素了。我們知悉了不同刊物往往會受到刊物性質的限制,就不會感到對它的失望。

◆描述、分析、解釋、評價,是藝術批評的四個要素及四個過程,這在以後會詳細舉例說明,不過在此須提及其要點:

◆**描述**:應包括自己對作品所見的做簡單說明,以及藝評家對作品的反應等,兩個方面。

◆**分析**:是對作品形式的分析說明,如色彩、造形、肌理、構圖、部分與整體關係、統一要素等做一分析解說。

◆**解釋**:對作品意涵的解釋。包括作品主題之意義、以及從作品流露出來的個人與社會背景意義等。

◆**評價**:是根據藝評家之經驗,給予作品一個價值與歷史定位,來幫助讀者做價值判斷。

2 第二章
藝評家的素養與類型

第一節　現代藝評之父

做爲優秀的藝評家，須具有明晰的知覺力、銳敏的感受性、豐富的藝術知識（包括美學、藝術史、藝術理論等知識）、傑出的辯才、以及動人的說服力。

波特萊爾被稱爲現代藝評之父，雖然有些人對此有爭論，可是他對藝評之種種問題之思考，以及實際從事藝評之工作等，有卓越之表現而該獲得此稱呼。他對巴黎官辦美展發表了其沙龍藝評，之後他的藝評文章彙集成冊，以《法國官辦美展回顧》爲名出版。他認爲當時的藝壇都是畫一些定型化的主題，而主張現代藝術家應與其時代共生。

其代表藝評之作乃是一篇〈現代生活的畫家〉之文章，這是對插畫畫家康斯坦丁‧蓋斯（Constantin Guys）的讚美藝文，蓋斯雖然是名聲不甚高的畫家，可是把當時的社會生活、政治生活的主要現況表達出來。蓋斯的畫作刊登在當時銷路很大的《倫敦畫報》。波特萊爾云：「比自然更自然，比美更美，如像創造主的靈魂一樣有一股不可思議的推動力量。……允許我稱讚他的畫具有『現代性』，而他藝術的本質就在追求『現代性』，我心中的藝術莫比於用『現代性』來表達。他從流行文化中抽取詩性，從

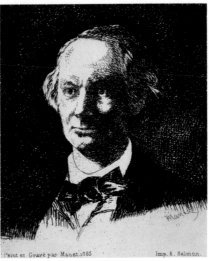

近代藝術批評之父
波特萊爾肖像攝影
1855年
納達爾攝影
巴黎奧塞美術館藏
（左圖）

馬奈
波特萊爾肖像
1868　銅版畫紙
（右圖）

暫時性中抽取永恆性。……『現代性』乃是指與暫時性、偶發性相對的
永續性與不變性,而它應佔據藝術另一半的內容。」(Guys, Constantin.
The painter of Modern Life. London, 1964, pp.12-13.)

　　他對「現代性」另有如下的表述。於1846年的沙龍藝評有這樣的文章:
「敘述浪漫主義等於敘述現代藝術,它藉由精神性、色彩、無限憧憬、以
及各種藝術上有效的手段表現出來。」(The Mirror of Art. London. 1955,
p. 47.)

　　波特萊爾強調藝術上的「現代性」,他深信做為藝評家必須要支持某人
或某流派的權利,主張每人都有品味的不同。關於德拉克洛瓦的藝術評論
上,他認為德氏是英雄畫家:「在許多巨匠群中,誰最偉大?各人必就其
氣質與品味來選取!像魯本斯的多產而色彩鮮麗,又快樂氣氛的畫家?

德拉克洛瓦自畫像

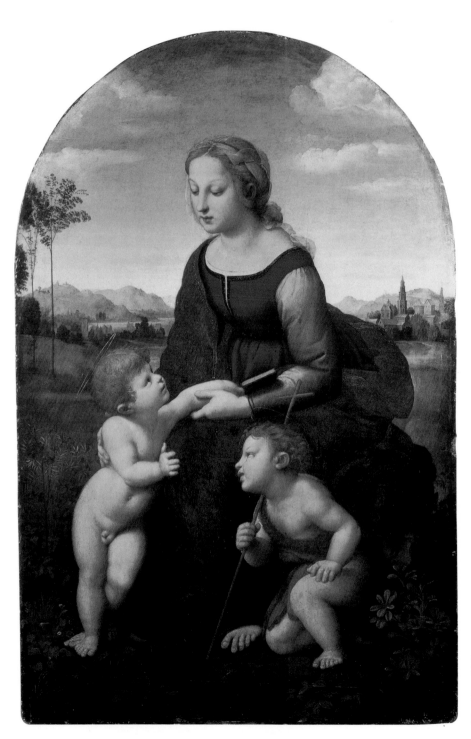

拉斐爾
聖母子與聖約翰
1507
油彩、木板
122x80cm
羅浮美術館藏

或者像拉斐爾的溫厚威嚴，又具韻律感畫面的畫家？……或者像大衛似及具有樸素又緊張感畫作的畫家？」（Baudelaire.1964, p.43.）由此可見做為一位藝術評論家，波特萊爾主張須自由而有獨特性，從傳統的束縛脫離能自由地工作。

最好的藝評是令人發生興趣，而其文章充滿了詩性與說服力，觀察又敏銳。藝評以排他性觀點來打開更寬闊的視野，故它是主觀的，偏見的，而具有熱忱與政治性。這就是波特萊爾對藝評特質與藝評的看法。

第二節　擁護者類型

跟波特萊爾一樣，在十九世紀中葉時亦有一位熱情與偏見的英國藝評家，他的名字叫做約翰・羅斯金（John Ruskin）。波特萊爾是對德拉克洛瓦（Delacroix）讚美，而羅斯金是對英國風景畫家威廉・泰納（William Turner）傾倒。藝評家的第一類型，即藝術家的擁護者從羅斯金的文章中可以窺探出

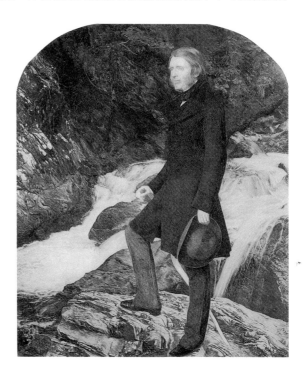

英國藝評家約翰・
羅斯金
密萊作
油彩畫布
1853-54年

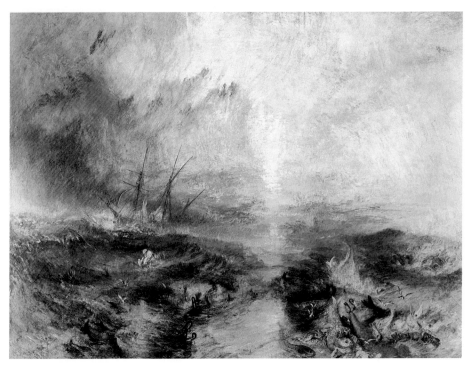

泰納　奴隸船
1840年
油彩畫布
91x38cm
波士頓美術館藏

來。羅斯金是一位細密的觀察者，又是一位自然現象研究者。所以能對泰納的繪畫做綿密的觀察與解釋。他在《現代畫家論》中對1840年泰納的〈奴隸船〉有這樣的敘述。

　　這是颱風後的大西洋落日，現今颱風一時停頓，緋色條雲開始流動，往空虛的夜晚滑落。畫面上一半面積就由兩大巨大的波浪所佔據，它既不是很高的波濤，又不是近處的波浪，而是整個海面的隆起。它猶如颱風襲擊後好不容易得到休憩而深呼吸一樣，是海洋胸部的隆起。在此兩大波浪之間，夕陽黃金色陽光照射，呈現那莊嚴之氣氛。像迷人的黃金色彩，又像浴血般的色彩，點染了波浪的凹處。……以紫與藍來表達而令人毛骨悚然的夜霧，是如此的深冷，而航向不可知世界的奴隸船，在在令人航向死亡世界的感覺……（Ruskin, John. *Modern Painters.* London, 1843-60, pp. 376-8. 7th edition, 1867,. cited）

　　羅斯金的藝評文章是冗長的，不過流暢而充滿嚴肅性。他也是人氣很好的演講者，聽眾常坐無虛席，他也把演講內容與藝評彙集成冊而出版。獨立成書，的確對他所捧的藝術家帶來很大的力量。最近這樣的力捧藝術家的藝

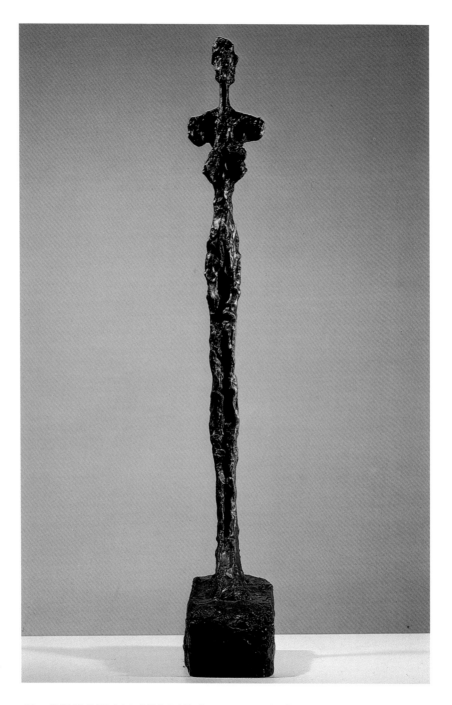

傑克梅第
站立的苗條女子
1958年　銅鑄

評，常見於美展畫冊或美展目錄上，不過獨立的藝評文章，它的效力多多少

少被打折扣。

　　做為擁護藝術家的藝評家，在二十世紀中也出了許多知名的人物，如存

在主義大師沙特就大捧傑克梅第（Alberto Giacometti）的瘦長型雕塑像，

他把藝術與哲學結合寫出藝評文章。其他，布荷東與達利、米羅的關係也是。

　　藝評家與藝術家若是好朋友，就方便撰寫藝評的文章，因藝評家知道了他人無從知悉的寶貴資料。然而所表達的見解，到底是藝術家的或是藝評家的，令人很難辨別。此時藝評家必須區隔出二人所言的。

第三節　進步主義者類型

　　藝評家的第二類型叫做「進步主義者類型」，此種類型的代表者可推阿波里奈爾（Guillaume Apollinaire），他在世界第一次大戰前極力擁護現代主義。他被稱為前衛藝術的推進者，對立體主義及未來主義的推展貢獻很大。

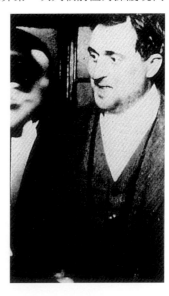

阿波里奈爾是進步主義者類型的藝評家　1917年攝

　　阿波里奈爾積極提倡藝術家與小說家應對現代生活有所反應，而把它做為自己詩上的創作資源。他深信巴黎是藝術前衛的主流，而在1908年的早期所寫的《繪畫論》上，當時立體主義的名稱尚未建立好的時候，他認為造形性是具有純粹性、統一性與真實性，而表現出「它會持續克服自然」。（ Apollinaire quoted in Adema, M. *Apollinaire*, London, 1954, p. 102.）阿波里奈爾不愛自然，也不尊崇傳統。他說：「我們誰都不願意把父親的屍體帶著走，我們會把它跟其他屍體放在一起。誰都想起父親時，不吝讚賞、愛惜，並把父親的好處告訴別人。然而，自己當父親時絕不期待我們的孩子永遠背負父親的遺體。」（Apollinaire quoted in Adema, p. 103.）接著在進步主義的藝評上，他說道「真實常是美的。」（Apollinaire quoted in Adema, p. 104.）

　　阿波里奈爾藝評的文章常登在報紙及雜誌的媒體上，他也擔任雜誌的編輯，不過他的作風很獨斷，因而常遭編輯同事的抗議：「我們的雜誌不是

為了你支持那些虛榮而誇張的畫家存在的，他們巴結你就支持他，然而事實上只四、五人外，其他都沒有才華。」（Dupuy, R. Quoted in Adema, p. 153 .）為了反應同事的非議，他在1912年報紙的「立體主義特集」上有如此的表述：「我反覆聲明，就立體主義我不會停筆。我的想法立體主義是這個時代最有價值的藝術表現。」（Apollinaire, Guillaume . *Oeuvres Completes*（vol. 4），Paris, 1966, p. 234. Translated）

阿波里奈爾和他的朋友們
女畫家羅蘭珊畫
1909年

坐在中央者為阿波里奈爾，右邊為畢卡索、詩人吉洛與克雷姆尼茲、右前方為羅蘭珊

　　他的藝評文章，主要的收納在他著作的《立體派畫家》（*The Cubist Painters.* New York, 1962）上。不過他的重要性與其說在藝評，還不如說他跟同時代的畫家一起生活。他所說的立體主義之四個傾向，不引起人家的興趣，也不大有用。再者，他主張的科學性、物質性、本能性等的立體主義範疇，也持續不久。不過他對畢卡索與勃拉克的藝評，迄今為止能令人反覆閱讀而不失趣味。

　　穿了破舊衣服的〈小丑〉，色彩就集中在衣飾上，紅色與白色之對比就表達出強烈感情之持續性。他方，緊身褲的接線，有時斷絕，有時鬆

弛，有時具張力。於方形的室內，那父親的小丑看起來很神祕，而旁邊用冷水洗澡的妻卻只留意於自己的容貌。她的姿態跟其丈夫一樣令人感覺到受人操縱的木偶，整個畫充滿了幽默與韻律，好像路過的阿兵哥在漫談該日所發生的事情。（Apollinaire. 1962, p. 20.）

　　另一位進步主義藝評家就是英國的赫伯特・里德（Herbert Read）。1933年出版的《藝術・現代》（Art Now.），是他對現代藝術經過取捨選擇後，特別表揚表現主義、抽象藝術及超現實主義的著作。除了著作有關現代藝術的許多書籍外，他也頻繁地撰寫美展的藝評，這些文章就收集在其《藝術的意義》（The Meaning of Art）上。他雖然是進步主義藝評家，然而所支持的藝術家非全面的，是有選擇性。1937年，他是倫敦超現實主義展的主要策展人，當時超現實主義與抽象藝術兩大陣營間，爭執得水深火熱時，他既然不站在超現實主義那邊而反對抽象藝術，實令超現實主義畫家費解。

　　里德對保羅・克利（Paul Klee）的藝評甚有特色，像小孩般天眞無邪的藝術實令人難解，所以以想像力內容爲主的藝評來訴求：「保羅・克利的藝術暗示著下意識（潛意識）的世界，那裡是能令我們忘卻現實的世

保羅・克利
感覺中的藝術家
1919年（左圖）

保羅・克利
素描之後
19 / 75
1919　113
水彩畫紙（右圖）

界。保羅・克利逃避到記憶、無脈絡的形象世界。因為那裡充滿著幻想、童話、神話的世界……，他否定正常的知覺世界，他的眼睛追尋他的鉛筆，隨著鉛筆的流動，他的夢就編造出來。」（Read, Herbert. *Art Now*. 1933, p. 164.）

第四節　意識型態類型

　　具有政治意識的藝評家撰寫藝評時，就以社會主義、國家主義、民族主義之理念來撰寫他的文章。他把上述的理念跟藝術與美結合，而認為藝術應服務於社會與國家建設。否則，藝術就失去他的價值與美。馬克思與恩克斯謂：「少女櫻桃紅的嘴唇是漂亮的，然而櫻桃紅的鼻子就不漂亮了。這就是說藝術應跟背景結合，若脫離其背景時就喪失其美與價值。」藝術應服務於社會與國家之建設，藝術若不符此要求的話，被視為異端份子。因而，1974年在蘇俄實驗藝術的展場上，政府以壓路機壓壞藝術作品。再者，

1937年慕尼黑舉辦「頹廢藝術展」會場一景

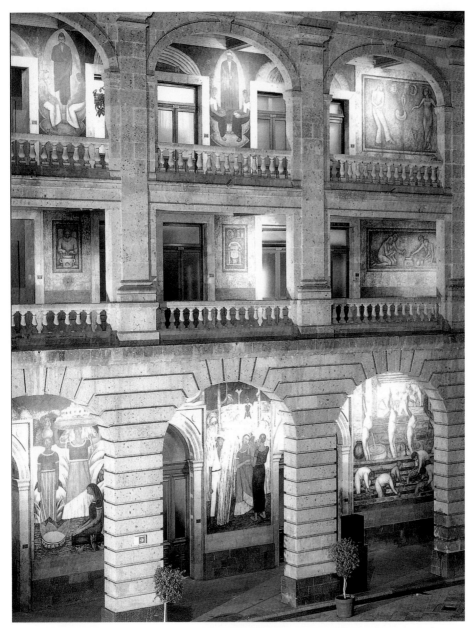

里維拉的壁畫

墨西哥市教育部勞
工局北邊和東邊牆
面概觀（一樓可見
到的壁畫，由左到
右有天瓦納人、甘
蔗收成、製糖廠、
進入礦坑、擁抱）

1937年納粹統治的德國，在慕尼黑舉辦了結構主義與抽象繪畫，納粹黨就把
它貼上「頹廢藝術」標籤，從此以後全面禁止前衛藝術的創作與展出。

　　另一方面，以國家力量或政治熱忱來支持藝術活動時，也會帶來豐碩的
成果。對墨西哥教育部大廈上的里維拉（Diego Rivera）的壁畫，藝評家安
東尼奧・羅迪貴茲（Antonio Rodriguez）雖認為里維拉的壁畫不是全部都
具高水準，可是下了如下的批評：「任何一位詩人，在他創作一千首詩

里維拉
大家的麵包
1923-28年
204x158cm
濕壁畫
墨西哥教育部壁畫
（右頁圖）

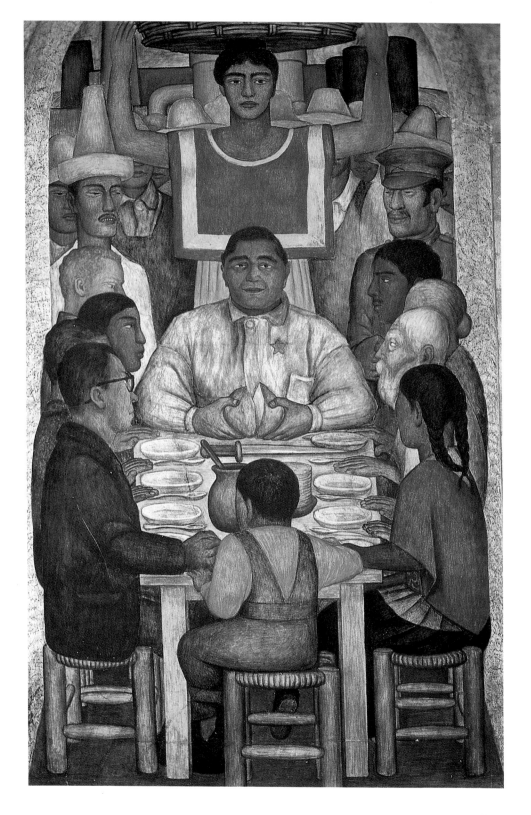

時，很難保證每首都充滿了敘情性。里維拉的壁畫中，有永遠烙印在記憶中之作品。」（Rodriguez, Antonio. *A History of Mexican Mural Painting.* London, 1969, p. 108.）

在一千三百五十八平方公尺的大壁面，繪製了二百三十九幅壁畫，這些壁畫敘述了多元文化影響之意涵，而對大眾具有一股強烈的訴求力。「古聖經抄本，西班牙征服前的原住民雕刻，大眾藝術，庶民生活的速寫，自然的色彩，如義大利素樸派的繪畫等，就跟里維拉留法時的現代藝術思想融合為一起，形成了在這些壁畫所見到的獨特風格。」

列寧所期望的藝術，是為人民服務的藝術。不過它在1917年蘇俄聯邦剛成立時，仍在實驗的階段，到了1922年政府見到有豐碩的成果，因而就從該年起把藝術的創作限定在社會有益的範疇上。結果，藝術就從屬於政治與社會，而以寫實的手法描繪英雄性的工人在勞動及其生活狀況，這就是「社會主義寫實主義」誕生的由來。恩斯特·費雪（Ernst Fischer）把「社會主義寫實主義」的藝術評論謂：「對建設無產階級為主體的社會，藝術家與文學家表示基本同意的心態。」（Fischer, Ernst. *The Necessity of Art: a Marxist Approach.* Harmon worth, 1963, p. 108.）換言之，這是一種意識型態的進步主義立場，而採取集權或社會主義的國家，這種藝評屢見不鮮。

中共統治的中國也嘗試製作國家所需的藝術，而積極扶助社會主義藝術，此時，他質疑傳統的文化。1942年毛澤東推舉魯迅，而說道新中國藝術家之目標是：「選擇性的繼承中國傳統藝術之遺產，並且吸收外國藝術最高的風格與技法，進而建立民眾所需求的國家藝術。」再者他還指示：「研究我國古老文化的發展史，除去其封建的弊病而汲取民主的本質，這乃是建立我國新文化的必須條件。」（Sullivan, M. *Symbols of Eternity.* London, 1979, p. 180.）然而，他後來才認知了要識辨封建的弊病與民主的本質，是多麼困難的事。

言及蘇聯、德國與中國，以國家政治的力量扶助國家所需的藝術，而壓抑不喜歡的藝術，會強而有力的帶領國家的藝術往他所規劃的方向發展。除上述國家外，強調為社會而藝術的國家，尚有1930年代美國對地方主義的讚賞，倫敦與紐約的馬克思主義藝術批評，以及二戰後義大利藝評家採取對共

產主義擁護的立場。現今，民進黨執政的政府極力支持台灣文化，亦是以政治力量扶助他們所期望的台灣藝術，藉此強化台灣意識，有鞏固政權的意圖。

第五節　編輯家類型

藝評家的第四個類型，叫做「編輯家類型」。這個類型的藝評文，是用在收藏及美展上取捨作品時發揮功能。編輯家的藝評主要登載於目錄等媒體上，在期刊及獨立書本上所發表的藝評文，卻較少。

紐約現代美術館的第一任館長亞弗瑞‧巴爾（Alfred H. Barr），是這一類型的典型。例如，1936年紐約現代美術館舉辦了「立體主義與抽象藝術」與「幻想藝術、達達、超現實主義」的兩個很重要的美展。巴爾對後者的美展，特別推薦超現實主義小說家喬治‧豪格內（George Hugnet）撰寫的超現實主義發展史。然而使美展能獲得深長意義者，是巴爾對超現實主義的理解與支持，以及作品的選擇。他的觀點不放在初期超現實主義的攻擊性，而他的藝評卻指出超現實主義作品與傳統西洋美術間的類似性，並以溫和的

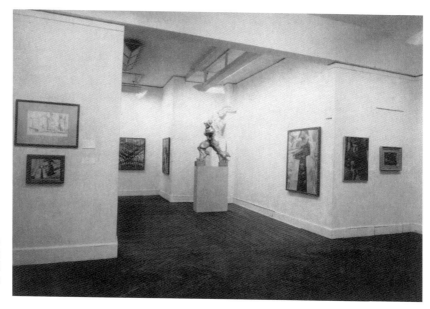

1936年3月3日至4月19日紐約現代美術館舉辦「立體主義與抽象藝術」展覽會場

1936年12月7日至1937年1月17日舉辦「幻想藝術、達達、超現實主義」展覽會場

語氣表達出來。

有關此次美展上作品的幻想性、不合理性、內發、驚異、夢境、謎樣等的意境，實是沉潛於人類意識底層的潛意識的流露。這種特質老早在詩及文學作品上的隱喻、直喻上屢見不鮮，而在繪畫上以往少見。究其原因，以往的繪畫常注重外觀現實的再現，或者重視裝飾性工作，再不然就如前衛藝術所見完全重視純粹色彩、線條與造形的構成。（Barr, Alfred H. *Fantastic Art, Dada, Surrealism*. New York, 1936. Reprinted 1947, p. 9.）

對達達，他有如此的敘述：「具有幽默的偶像藝術破壞者達達，是嘲笑西歐文化的可憐性，並猛烈的攻擊藝術，特別是現代藝術。然而，他們一方面嘲笑第一次世界大戰前的立體主義、表現主義、未來派的藝術家，另一方面卻運用他們藝術的原理及借用他們的表現技法，而加以改造。」（Alfred H. Barr. p.11.）巴爾對自己美術館舉辦的美展，不撰寫強烈擁護的藝評，而再三強調：「紐約現代美術館不是支持現代藝術的特定層面，而是提供研究與比較的資料，以期向社會做一報告。」（Barr, Alfred H. p. 9.）

跟巴爾可匹敵的歐洲藝評家，卻在1950年代出現。他們是巴黎現代美術館的尚・卡素（Jean Cassou）、阿姆斯特丹的威罕・沙德伯格（Wilhelm Sandberg）與巴黎龐畢度文化中心的龐突斯・乎騰（Pontus Hulten）。他們對藝術愛好者發揮很大的影響力，然而大部分時間卻花在行政管理與交涉工作上，所以大多是寫小篇藝評或美展目錄，很少撰寫獨立書本。

第六節　傳統主義者類型

迄今爲止，都介紹對現代藝術擁護的藝評者類型。然而，傳統主義藝評者也跟現代藝術藝評者一樣留下很好的藝評文。所以，藝評者第五類型叫做「傳統主義者類型」。傳統主義藝評者樂於發掘過去良好的傳統仍存續到現今的，而傳統主義藝評家的優點，就是在利用過去藝術的良好規範與價值觀。

跟此規範與價值觀一致或調和者，他就給它很高的評價。傳統主義藝評者，有時是實際的藝術家，此時在藝評中對技法會下優秀的判斷，例如約書亞·雷諾德（Joshua Reynolds）對「米開朗基羅與拉斐爾的比較」，留下很好的例子。

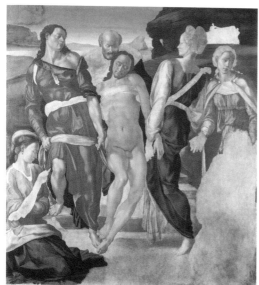

米開朗基羅
基督的埋葬
約1501
油彩木板
161.7x149.9cm
倫敦國家畫廊藏

米開朗基羅的作品具強而有力的獨特特徵，他的這種作品是產生自藝術家本身的精神，這種豐碩滿盈的精神使得他不向外國參考，或者他認為這樣做有損他的名譽。他方，拉斐爾的畫作所流露出的高貴氣質雖有其獨特性，可是他的主題卻是借自他人的。此非凡的人物具有高雅的禮儀，而從作品上可以窺探出其美麗、威嚴、良好構圖、正確素描、純粹的品味，並且把他人的構想巧妙的利用成自己所需的優點。拉斐爾把自己對自然的觀察，跟米開朗基羅的強而有力的特徵，以及希臘羅馬古代風格的優美與簡樸，結合為一起開創出獨特風格。所以，有人問起米開朗基羅與拉斐爾誰優時，若從能把各家的優點結合為一起的立場來考慮時，毫無疑問地拉斐爾是排在前面；然而，若以朗吉弩斯（Lunginus）所云的能譜出崇高意境，不允許其他美的存在，能補足其他美的缺點等觀點來評價時，米開朗基羅必然是排在前面。（Reynolds, Joshua. *Fifteen*

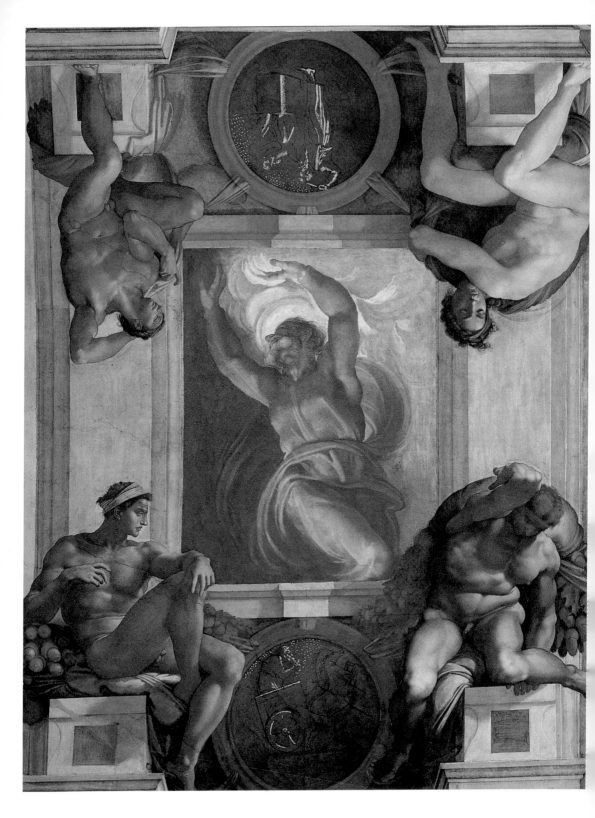

Discourses on Art. London, Everyman, C. 1913, p. 67.）

　　1772年，雷諾德在皇家美術學院對學生演講，上述的引文是從1769至1790年的十五次演講中的第五次內容，他在十五次演講中一再強調：「把握機會進行你的以理性為基礎的研究方法。」（Reynolds, Joshua. Everyman, p. 69.）

　　雷諾德也是座談的名人，他對當時著名的論談家勇敢地挑戰。有次論到「天才」時有如下的表述：「天才不怕任何的援用，也不怕任何的障礙。各位，若想知道你自己是否具有這種天賦神聖的異稟時，你若不模仿與學習其他畫家的作品，除自己之外不求助於他人時，你就沒有機會得到那靈感的恩惠。」（Reynolds, Joshua. *Portraits.* London, 1952, p. 132.）

米開朗基羅
光與闇的創造
西斯汀禮拜堂壁畫
（左頁圖）

拉斐爾　雅典學院
1508-11年
濕壁畫
底邊約770cm
梵諦岡美術館

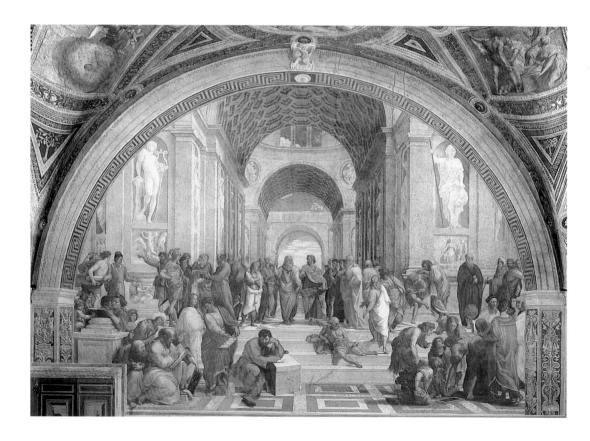

第七節　理論家類型

　　藝評家最後的類型，叫做「理論家類型」。今日西歐的大學藝術理論的課程大為流行，且多樣化。例如在文學理論上就運用了符號學與語言學，來探討文學潛在結構的意義。理論藝評家所登載的文章主要在雜誌與期刊，而它並不一定限於藝術類專刊上。理論是跨領域的，所以他們並不注重一件作品或某一雕刻上的特質。他們的藝評文，「描述」部分較簡單，而「解釋」部分卻較長。

　　理論家常想「藝術作品最適切的問題是什麼？一件畫作，是多元意涵與多元意義的綜合體。」

　　保羅‧維勒瑞（Paul Valery）對畫家有這樣的表述：「畫家是從生活與心理的各方面所湧現的願望、目的以及各種狀況，再使用藝術表現上必要的物理素材，把它們結合、累積或同化。畫家有時想及模特兒，有時想到色彩的混合、調子或油彩等，有時想及模特兒的身體，有時卻想到吸收性較大的畫布問題。然而畫家傾注的這些事情，雖然是各自獨立的，可是在創作行為中，它就被統合在一起。」（in Kromer, H. *The Revenge of the Philistines*. New York, 1985, P.98.）

　　對藝術另一種看法是，藝術是反映社會，故藝術是更進一步了解其社會的手段。或許藝術家會提出反駁，可是了解社會甚於了解藝術家的意涵，因為藝術家的意涵是由社會所制約的。再者，有些人拿藝術的效果跟照片、電影、電視等的傳達效果做比較。我們當然歡迎這樣的看法。然而就作品的質而言，理論家類型的評論，其重點就放在「解釋」甚於「評價」。

　　對後現代主義的解釋，自1973至1983年間由美國的羅沙林德‧科芮斯（Rosalind Krauss）所開展，而這些藝評就彙集成冊，以《現代藝術與其他現代神話的原創性》（*The Originality of Modern Art and Other Modernist Myth*. New York, 1987）為名出版。在此本書中有一篇對索‧勒維（Sol Le Witt）的藝評，據她的見解兩位藝評家對索‧勒維有錯誤的解釋，她云：「他符合人類理性力量勝利的例證，我質問除觀念藝術之外，有任何藝術能做到這些？」（Krauss, Rosalind. 1987, p. 258）

3 | 第三章
藝評文的種類

藝評家撰寫有關的藝評文，不是專問發表在藝評的專刊上，因爲專問藝評的書刊無論在國內國外都是很少的。有關藝評的文章，大多在（一）畫家專論、（二）傳記、（三）藝術家的書信文章、（四）雕塑專論、（五）個別作品專論、（六）多才多藝的藝術家等書刊上可以見到。以下針對各書刊上的藝評文特色，以及其限制略加討論。

第一節　畫家專論

專論的英文是「monograph」，它是對一個主題的專題探討。由此界說，畫家專論是美術出版物中最常見的形式。然而，一方面有畫家專論，另一方面又有作品目錄或傳記時，三者間之界限就模糊了。爲了方便，把傳記包含在畫家專論上，而作品目錄就以另一章來討論。

各個藝術家，尤其知名度甚高的畫家專論的書（包括畫冊、畫家專冊），是很有人氣的。如，達文西、畢卡索等人的畫冊，不知有多少本。可是不大出名的，其專冊就很難找到。上述原因，完全產生自出版商的銷路考量，無視於讀者的興趣或需求。

因爲美術書的出版費用，跟其他種類的書較之，非常昂貴，尤其有豐富彩色圖片的書籍更是如此。其解決法就是出版商另覓另一出版商合作，以減輕成本，再不然就尋找基金會或政府機構、慈善團體補助。然而若受到補助時，就要遵守補助機構的條件或約束。

暫時不論這些條件或約束，而讓我們單刀直入的探討畫家專冊的問題。於1920年代以前出版的，例如1927年出版的弗萊的《塞尚》（Cézanne, 1927）專冊，裡面的圖片完全是黑白的。此時藝評家的寫法是喚起讀者的色彩聯想力，因爲塞尚的作品色彩扮演著重要角色。近年來的書冊就有豐富的彩色圖片，此時我們要注意的是這些彩色圖片，有時不是完全出自藝術家的決定，出版商爲了減低成本利用其他出版商的彩色圖片。此時只要讀者留意著作者對彩色圖片的敘述多寡，就可知道對作品評價的多寡了。現今，彩色圖片或幻燈片很容易入手，可是若在原作前做比對時，其色彩大多失眞，令人失望。解決之道，購買美術館販賣的幻燈片或光碟片就能得到較正確的色

彩了。

　　談及彩色圖片的事，可以適可而止了。我們關心的問題是讀者從畫家專冊裡得到什麼？答：許多。它是藝術批評的重要書刊，執筆者費了許多時間取捨、思索與內省，所以較有系統的做「描述」、「分析」、「解釋」與「評價」的工作。畫家專冊的撰寫，撰寫者可選擇的方式有許多。藝術史家時，把重點放在藝術社會背景的解釋，或把藝術家作品的創作原型發現自某一藝術家等等。這種選擇不只在內文，也反映在彩色圖片上。為了證實其論述，他在專冊就提供了草稿、素描以及有關其他的資料，這些就能擴大讀者的視野與判斷力。

塞尚
近普羅旺斯風光
1904-06年
油彩畫布
65.4x80.9cm
華盛頓菲力普收藏

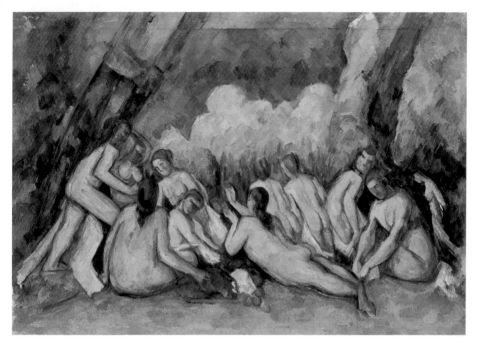

塞尚　沐浴者
1898-1906
油彩畫布
127.2x196.1cm
倫敦國家畫廊藏

　　然而弗萊撰寫《塞尚》專冊時，卻使用其他的敘述方法。弗萊本身也是一位畫家，所似他有興趣於塞尚解決其構圖與技法等重要問題：「於第一次世界大戰前，凡是完成自我形塑的藝術家，都會把塞尚視為他們族群所敬仰的神，或他們的圖騰。」（Fry, Roger. *Cézanne.* London, 1927, p. 1.）

　　弗萊看到塞尚成熟之作品如此想到：「其構想的最終統合不是一蹴可成的。他以謹慎的態度從這個角度，下次是換一個角度來觀察，而一步步迫近他的目標。他很擔心若太早決定時，就會損傷整體的統合性。就塞尚而言，統合是不斷探索與追求，然而卻很難達到的目標，是很難完全兌現的一種存在。」（Fry, Roger. 1927, p. 2.）

　　下述是弗萊談及塞尚的用色發展：「關於塞尚的用色，我們要注意的是在於面與面的交接處。塞尚在此用多樣的色彩，即大多是從青紫到灰綠的，再不然是灰藍等一系列薄塗的色彩，使交接處突顯出來。此時他的目的在於把明暗調子的變化，換成色彩的變化。塞尚深信只以這種方法才能充份實現色彩的強度。

　　如此他探索到這種獨特的水彩畫特有之方法後，把它積極應用到油畫的最初階段上，而此方法也就成為之後的油畫探索的課題。

　　所以若把他的作品依年代順序來觀察時，我們就可發現他的用色逐年趨薄，反之筆觸逐年趨向活潑而透明化，愈靠近水彩畫的效果。塞尚

的這種變化是徐緩的，又不規則，所以我們很難依這種用色方法正確推測作品的製作年代。有時又回到厚塗，然而到世紀末時其薄塗就成為主調。」（Fry, Roger. 1927, pp. 69-70.）

　　弗萊對塞尚的解釋是否正確，不是我們要討論的重點，最重要的是從弗萊的藝評上得知他充分發揮了藝評的行為，即藝評家要忠實於自己本身的知覺及看法。他主張：「藝評家，甚至也不怕暴露出自己的缺點，須忠實於自己本身的印象。例如，塞尚的水果盤靜物畫，我認為他在其他構圖方面都很完美，可是廚房桌上那打開抽屜所投下的陰影，在此構圖上有什麼必要，我就不了解了。」（Fry, Roger. 1927, pp. 69-70.）

　　我們在此學到了弗萊藝評的重要關鍵，即我們要描述或解釋作品時，亦應記述藝評家自己的反應。再者，他對「評價」方面也有讓我們學習的地方：「對這時期作品下正確的判斷，比上時期者更難。此種原因在於一方面作品件數較少，另一方面此時期作品的變化較豐富等。」（Fry, Roger. 1927, p. 49.）

　　弗萊的藝評上，從不涉及畫家的傳記，把焦點完全放在塞尚的作品上。對同時代的其他畫家也不提及。這種寫法並不一定是畫家專論的典型，但是弗萊把中心人物強調出來，而多多少少犧牲了其他藝術家的性質與地位。這是閱讀畫家專論的藝評上，必須要留意的重點。反之，藝評家用到其他畫家的作品做比較時，則用來比較用的畫家作品，就跟主角人物之畫作有水平差異的意圖。

　　藝術家的性格不一定從作品上可以推測出來。英國的泰納認為「藝術是一種奇妙的生意」。而《在土星下誕生》的一部著作上，惠特科爾（Wittkower）等人談及藝術家的性格，認為藝術家是守財奴、罪犯、單身者、放蕩者、自殺者、憂鬱症、變態等等。他們認為一方面在社會、經濟上有成功的藝術家，另一方面也有具土星氣質傾向的藝術家。「土星是憂鬱之星，文藝復興時代的哲學家發現同時代自由而自主的藝術家，竟然具有土星的氣質傾向，他們是內省、冥想、孤獨、思考與富有創造力。」（Wittkower, R. and M. *Born under Saturn.* London, 1963, pp. xxiii-xxix.）

關讀畫家畫論最重要的注意點，是畫論最好不要單獨解讀，因為其歷史背景大多簡要。有關傳記等資料，在其他文獻上更廣泛的收集得到。畫家畫論對同時代的藝術家很少涉及，有者也冷淡處理。至於，有關技法材料方面的資料在別的書籍上，更能找到有用的資訊。讀者在畫家畫論的藝評上，可以獲得心得或期待者，是藝評家在其藝評上對某一畫家的重要畫作做有意義的解釋與評價。藝評家在其特別圈選的畫家作品上，做有意義的解釋與評價，而與讀者共享，這就是畫家畫論藝評最大的魅力。

第二節　傳記

撰寫藝術家傳記就作者來說，是較棘手的工作。藝術家希望藝評家談論他的藝術甚於他的生平。因為藝術家的生長及日常生活是次要的事情，他的主要工作是投注在藝術的創作上。傳記撰寫者在撰寫傳記時，常遇到的難題是藝術家的記錄、文獻、作品常遺失，所以要恢復其歷史較難。不過若較細心的家族的話，則學生時代的作品也有妥善保存下來的可能。

維勒瑞認為藝術家的人生是藝評的基礎，所以他評價瓦薩利（Vasari）

DESCRIZIONE DELL'OPERE DI GIORGIO VASARI

的著作後不忘補充自已的見解。不過我們仔細考察藝術家傳記時，它不一定含有充分的藝術批評。

傳記作家大多對藝術家的作品不大喜歡表達意見，寧願把重點放在藝術家本人的目的與思想，所以有時就迴避藝評。不過在傳記上就記錄了藝術家的藝評，尤其對敬愛的藝術家更是採取此法。

今舉一例來說，查爾·萊斯里（Chares R. Leslie）撰寫了約翰·康斯塔伯（John Constable）的傳記。萊斯里本人也是畫家，所以以

文藝復興時代畫家、藝評家瓦薩利著《美術家傳》第二版（1568年）瓦沙利自傳插圖木版畫

畫家朋友的立場言及康斯塔伯的〈漢普斯特的荒野和被稱為「鹽盒」的房子〉畫作：「很早我就留意到暖色系統的色彩，不一定會造成暖和印象的風景畫，這幅畫作就證明出了我的這種見解。天空是以英國夏天的蔚藍譜成，雲朵是以銀白色來描繪，遠景是深藍，近景是具有豐潤的深綠樹林與草原。康斯塔伯在畫面上為了取得暖和的畫面效果，而不喜歡把畫面弄成乾燥的感覺。暖色只用在前景的路、採砂場、中景的民宅、工人上衣上的深紅而已，可是整個畫面卻流露出盛夏的炎熱感。你看，馬路旁的幾棵樹投下了的陰影，以及近景池塘上清涼藍色等，若不滋潤我們眼睛的話，就能使觀賞者在在需要一把陽傘了。猶如休斯利觀賞康斯塔伯的〈陣雨〉畫作時，就需要一把雨傘一樣。」（Leslie, Chares R. *Memories of John Constable*, London, 1981, p. 72.）

　　在傳記上敘述如上述自己的意見，就萊斯里而言是很稀有了，他大多以康斯塔伯的意見來撰寫其傳記。利用畫家的作品感想或見解來撰寫傳記，等於傳記作家與畫家是共同著作人。下面的例子是卡爾·諾東弗克（Carl Nordonfalk）在《梵谷的生平與創作》（*The Life and Works of Van Gogh*）

康斯塔伯
漢普斯特的荒野和
被稱為「鹽盒」的
房子
1819-20
油彩畫布
384x670cm
倫敦泰特美術館藏

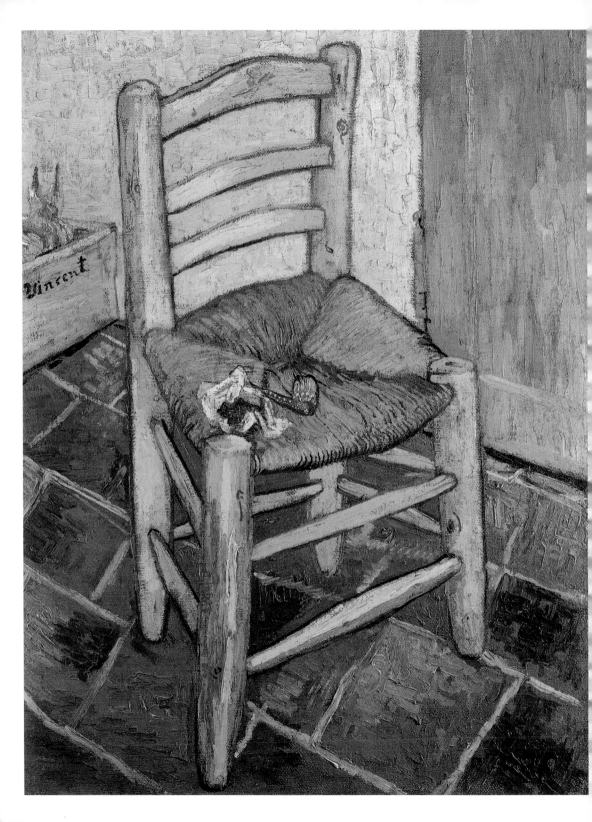

一書序文上的一段。

　　在文學上常以梵谷的人生為主題來寫小說，所以藝術史家就不喜歡涉及到其傳記，而把焦點放在藝術上。然而就梵谷而言，很難把藝術與其人生切開來談。因為梵谷的藝術與人生是相關聯的，兩者有密切的互動而融合為一體。換言之，梵谷的人生就是藝術的創造力。（Nordonfalk, Carl. *The Life and Works of Van Gogh*. 1953, p. 9）

　　傳記作家很喜歡以梵谷為主題來撰寫，不過諾東弗克在其傳記時亦提及梵谷的作品。下述的記載是1887年春天印象主義對梵谷作品的影響：「他放棄了以往的補色混色來造成灰色中間色調的手法。取而代之的是把明亮的虹色色系排列在調色盤上，以鉻黃取代土黃，再加上普魯斯藍、蔚綠等鮮麗的色彩。他遵守印象主義的用色方法，除了使用純白以外，任

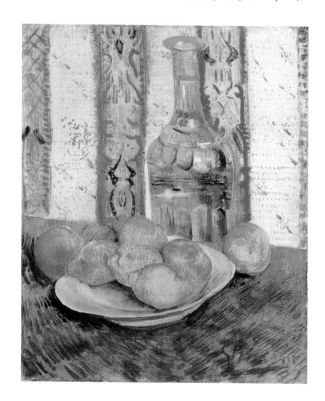

梵谷　梵谷的椅子
1888
油彩畫布
91.8x73cm
倫敦國家畫廊藏
（左頁圖）

梵谷
瓶與盤上的檸檬
1887年春　巴黎
油彩畫布
46.5x38.5cm
梵谷美術館藏

何顏色都不跟白色混色。」（Nordonfalk. p. 125.）

我們要注意的是諾東弗克的意圖是欲把梵谷造成一位文學家與思想家，所以在傳記上頻繁的使用梵谷本人的藝術觀和作品解釋。諾東弗克的梵谷傳記一點都沒有誇張，不像小說、戲劇、電影一樣。諾東弗克在意的是被社會冷漠而孤立，而死後才被承認的「天才與瘋子只隔紙一層」的藝術家之人格像，與近代文明做對照，把他栩栩如生的傳達出來。

與此較之，爾文・史東（Irving Stone）的《生之慾》就重視梵谷戲劇性的人生故事，很少涉及到作品藝評上。有時談及作品時，不過是以作品間接或直接地連接到其戲劇性的故事上。

第三節　藝術家的書信、文章

梵谷的藝術不僅有名，連書信也很知名，尤其是後者不僅引起讀者廣泛的興趣，甚至對其他藝術家的衝擊也很大。梵谷是幸運的，因爲有一位西奧（Theo）的弟弟做爲梵谷忠實的書信來往對象，而跟西奧訴說心裡以及談論藝術的事情。所以梵谷的書信是對梵谷藝術的了解與解釋藝術很寶貴的資料。

經過一世紀的今日來看梵谷，我們會覺得他對同時代的藝術有奇妙的看法。因爲梵谷對具有道德意涵的藝術以及能激起靈感的作品，特別感佩。私人間的書信或談話，是比自傳以及考慮到日後公開出版的日記、信扎、文章等來得信度較高。藝術家的私信可貴之處，在於它流露出藝術家心中何者是最重要的地方。有時，我們從其他地方無從得知的有關藝術的目標，我們卻能從私信得知。

梵谷寫給弟弟西奧
的信
1882年8月5日
（254／222）

柯勒喬
聖捷羅美
義大利巴瑪大教堂
壁畫

　　湯馬斯・甘斯堡罕（Thomas Gainsborough）的文筆是活潑流暢的，可惜他的書簡留下來的不多。從不多的書簡中我們得知他爲什麼要做職業肖像畫家的原因，原來他有兩個很漂亮的女兒。「若厭倦肖像畫時就拿一把中提琴，到喜歡的鄉下旅行，是多麼一件快樂的事。在那兒可畫風景畫，而把剩餘不多的人生輕鬆和平地渡過。然而，只要想到我兩個可愛漂亮的女兒，她們喝茶時的樣態，女婿等等，我就靜不下來，使得繼續工作到最後的十年。然而到時還找不到女婿時，怎麼辦。可是抱怨也沒有用，是嗎傑克遜（William Jackson）！我們只能搖著鈴，走一步算一步。不過當我看到有些人躺在馬車的麥草堆上從容的睡覺，而我卻以工作及日常雜事來煩惱，見到他們而想到自己時，常自省，值得嗎？」（quoted in Goldwater R. And Treves M. *Artists on Art*. London, 1972 p.189.）

　　藝術家在旅途中常寫信，不管對他看到的東西稱讚或輕蔑，是對研究藝術家來說很有價值的。例如，湯馬斯・勞倫斯（Thomas Lawrence）於1820年在義大利巴瑪看到安東尼奧・柯勒喬（Antonio Correggio）的作品時，陷入於恍惚狀態：「我四次長時間站在其最好作品〈聖捷羅美〉，它

何等的美麗，毫無一些工藝品的感覺。它的規模很大，卻有精巧的效果
——色彩的純粹性——真實性，洗練性與優雅的動勢，尤其是兩手的動
勢。聖捷羅美的高風亮節，是對不潔者下一番教訓的感覺。他以細密的
描繪，猶如反光水滴般的輕巧筆觸，把整個畫面統合在一起。」（quoted
in Goldwater R. And Treves M. p.192.）

　　日記是能做為藝術家不滿的渲洩口，下述是美國畫家湯馬斯・柯爾
（Thomas Cole）於1831年到巴黎看到畫作時，感到失望的書信：「我被告
知從今日法國的藝術家不能得到什麼，但是我從沒有料想到這麼糟糕。
首先我對他們的主題失望，戰爭、殺人、死、維納斯與塞姬、殘暴與肉
慾等，或許他們對這些會感到喜悅，可是卻以冷淡、僵硬、廉價的風格
表達出來。再者，大多以不完整的明暗法來表現。這一切的一切，都太

大衛
在德摩比亞戰役中
的萊奧尼達斯
1814年
油彩畫布
395x531cm
巴黎羅浮宮美術館
藏

人工化而不自然，也令人有演戲的感覺。」（quoted in Goldwater R. And Treves M. p.281.）

　　另一方面，德拉克洛瓦在日記上明確的表達出他的意見，與繪畫一樣對其他領域的藝術也相當關心，在現代生活上也留下許多見解。他對繪畫與詩的類似性，於1847年9月時有這樣的表示：「我在畫家中能找到散文作家與詩人。詩不可缺的要素，是給詩附上許多力量的聲韻及韻律，那均衡的組織等，都跟繪畫的線、空間、色彩的構成與節奏感相似。」（quoted in Goldwater R. And Treves M. p.229.）所以德拉克洛瓦很喜歡富有詩性的繪畫：「我認為大衛的〈在德摩比亞戰役中的萊奧尼達斯〉（Leonidas at Thermopylae）是勇敢與充滿活潑的一首詩。」（quoted in Goldwater R. And Treves M. p.231.）

　　藝術家的書信或文章，是敘述出自己對藝術的見解，以及自己對藝術的探討目的。我們讀到藝術家的藝評時，最少比藝評家提及某藝術家的藝術觀時，能了解得更清楚。

第四節　雕刻專論

　　論及雕刻的書籍都有其固有的問題，第一而最大的難題，是把3D的作品表達在2D的紙面上。當然，現今的電影、電視的電子媒體可以從各個角度拍下作品，然而很少繞作品三百六十度來拍攝作品。第二的問題是作品與設置場所之關係，因為許多雕刻為了考慮其設置場所而特別製作的，可是在書本上很難了解作品與設置場所之關係。

　　雕刻公園是二十世紀後半葉的新機軸，然而它可以說是把舊的加以擴大的一種新機能。早在十七世紀時，路易十四在凡爾賽宮建設了雕刻公園，不過它是包圍凡爾賽宮、而從宮殿上有道路連接到公園，翁綴‧拉諾德（Andre Le Nortre）就在道路的各環節上設置了雕刻。二十世紀雕刻公園的設計並沒那麼嚴密，設置場所為了適合藝術家的作品做多種多樣的設計。易言之、不像以往為了裝飾宮殿庭園的雕刻，而雕刻公園的雕刻是作品優先於場所。其他，都市廣場上的記念雕像、胸像，及墓石、墓地的裝飾物等，在

傳統上都是委託創作的。

這種傳統的結果，在雕刻專論上雕刻家本人的個性，就沒有像畫家般的受到特寫。因為雕刻家的經歷、名聲受到贊助者的寵愛與否，有很大的關係。再者、雕刻家另一個服務的對象是宗教，在此雕刻家與贊助者的關係雖然很強，但是兩者間的關係不那麼重要，而雕刻家對宗教主題的解釋才是重要的，此時雕刻家的立場就近似畫家了。

羅丹的評論就清楚的反映出上述的現象。依據喬治・漢彌頓（George H. Hamilton）的看法：「羅丹是世界上重要的人物，是自貝尼尼（Bernini）以來最受讚賞，作品又很多，影響力又很大的藝術家。」（Hamilton, George H. *Painting and Sculpture in Europe*, 1880-1940. Harmondworth, 1967, p.33.）然而，1920年代時羅丹不那麼受到注目，他在二次大戰後透過多次的展覽及細膩的作品集、作品目錄之影響，帶動了羅丹的高評價。當時羅丹的評價不高的原因，起自於1914年的政治疑惑，而隨著現代主義的衰退，羅丹的名聲又增高了。

凡爾賽宮的雕刻公園設置的雕刻—太陽神阿波羅與水精寧芙們
1666-72年
大理石　等身大

羅丹　巴爾扎克
1897年　銅鑄
106x45x38cm

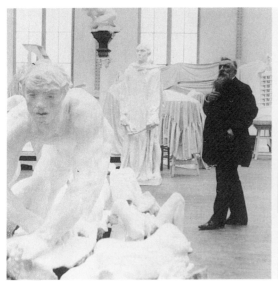
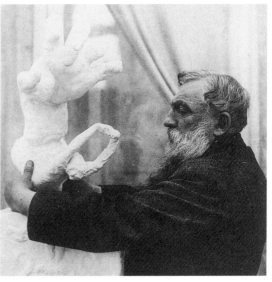

羅丹是善於行銷的人，他爲了獲得良好的名聲，很愼重的使用照片。自 羅丹在雕刻工作室
1900年以降，沒有他的允許任何人均不可拍攝其作品。隨著明信片及印刷品
的需求日增，他與攝影家、販賣代理店間就立下契約，如何出賣明信片及印
刷品以增加羅丹的收入。「任何人都知道如〈卡萊的市民〉、〈巴爾扎克〉
等重要的作品，然而不是任何角度都能呈現其美。一件不朽的作品，僅
能從五或六個角度來看時，是最能看到其美。羅丹跟攝影家共同探討的
舊照片，能告知我們其作品從什麼角度，距離多遠來看，才能呈現出最
大的美來的這種重要問題。」（Elsen，A. E. *In Rodin's Studio*, Oxford,
1980, p. 25.）

雕刻專論的另一問題是大小尺寸，在同大小的版面上表達雕刻作品，我
們不僅很難判斷其大小，甚至也很難區別模型、試作與眞正作品。若有速寫
與素描時，在印刷品上可以幫助我們區別。尤其從羅丹的自由而舒暢的人物
素描，能窺知其即興的創造性。

雕刻的另一問題是作品與其設置場所的適切性問題。在雕刻專文上，這
個問題很少討論，有關雕刻與設置場所的照片也很少。再者，設置在顯著場
所作品的民眾反應文章，也很少見到。儘管如此，一般民眾對這個問題的藝
評是頗感興趣的。

二十世紀的最後十年間，民眾對雕刻的心態有些變化。對都市空間的價
值觀逐漸重視，因而對都市的美觀與歷史就產生很大的關心。此時，都市的
雕刻就成爲文化史的一部分，同時也象徵了該都市的存在性。位於羅馬加比

特林山丘的奧理略大帝的雕像，是象徵了羅馬市；同理，紐約的自由女神像是紐約及美國的象徵。哥本哈根的美人魚亦是瑞典的象徵。

在雕刻史上對未完成或未實現的作品，亦需某程度的藝評。猶如，透過未見實現的建築師的設計圖，也能對其建築思想有所了解。同理，對未完成雕刻品的草稿，亦須下一番藝評。與繪畫較之，雕刻要克服的技法與材料實來得較複雜，所以它跟社會史與政治史較有密切的關係。

第五節　個別作品專論

關於藝術的專文，不一定限於人物，也可討論到人物畫、風景畫與靜物畫、甚至討論到壁面裝飾等個別作品的創作問題。在個別作品的專文上，我們能見到有水準的藝評，因爲個別作品的藝評常需要歷史或藝術的資料，而藝術批評的見解也不一定限於作者，有時還包括其他時代所撰寫的藝評。

今舉一例來說，在英國海德公園（The Hyde Park）由傑卡伯・愛普史丁（Jacob Epstein）製作的自然史學者哈德森（W. H. Hudson）的雕像，最近有泰瑞・費德曼（Terry Friedman）撰寫的作品藝評。這本書共有十四章，從作品的製作、作品的發展談起，直到民眾的反應（如颱風般的回響）等，有詳細的論述。其大體內容涵蓋了起初的構想、雕刻家的意圖、紀念碑的擁護者與反對者、最後敘述了該作品搏得了很高的名聲及引起了反駁等狀況，做一詳細的全盤考察。費德曼在此專文上還附了該作品的速寫影印，書信及報紙雜誌等報導文章，以及反猶太主義與學院派雕刻家對此作品的反感等，可以說是當時藝術批評的文章都收集在費德曼的專文上。某一本有關倫敦公共雕刻的導覽手冊上，還把該作品描繪成「宣傳過度的醜惡使徒所製作的名作。」（Friedman, Terry. *The Hyde Park Atrocity*. Leeds,1988, p.141.）持這種見解的人普遍認爲，愛好自然的哈德森竟然由粗野而不自然的雕刻來紀念……等。最後，把此雕刻與其他現代作品做比較，而當時引起熱烈爭議的該作爲何落在海德公園的始末，做一概括性的描述。

哈德森的雕像並不怎麼著名，不過我們要注意的是費德曼的專文上所涉及的問題，是廣泛而可做爲作品專文的典範。跟此專文有類似的作品藝評，

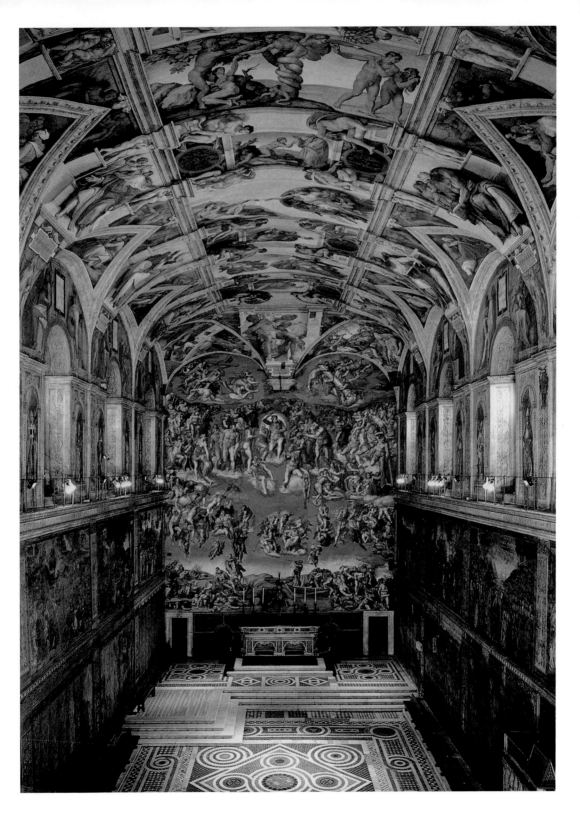

就有文藝復興期偉大作品的專文論述,如西斯汀禮拜堂的創世紀、最後審判壁畫、丁特列托(Jacopo Tintoretto)的聖洛可學堂等。就美術史家而言,對未完成作品以及祭壇背後的裝飾物從原場所脫離等,具有偵探、調查、考據等挑戰工作,所以對此較有興趣。然而就藝評家而言,再構成出來的作品若不給殘存之作品帶來新意涵時,就對它不感興趣。

作品的藝評專文最大的好處,是其解釋可做到詳細。同時對一主題能登載許多圖片,而可省略許多的文字描述。藝評家選擇此作品或此主題來評述,就暗示著對此作品有好感。再者,關於形像之解釋、製作時之狀況、作品在藝術家經歷中之定位、歷史背景、作品外觀與狀態之正確資訊等,均能在作品專文上做詳盡的討論。

第六節 多才多藝的藝術家

撰寫跨領域藝術家的專論,是十分有趣的事情,因為對藝評家而言,對各領域的藝術非得用同份量來撰寫不可。有時,這種要求使得藝評家產生相當的壓力。所以藝評家若要單獨撰寫達文西,還不如分工合作各自撰寫其擅長的部分。最常使用的方法乃是各專家撰寫其擅長的部分。例如,對高更的作品儘管有綜合性的研究,尚可就其版畫、雕刻、陶藝等,請此門的專家來撰寫。

有多方面才華的藝術家,可以提供這個藝術跟其他藝術之關係,以及它們間有多少共同性與類似性的探討問題。於十九世紀時,作曲家華格納想要建立各藝術能融合的藝術環境。美術家與雕刻家看到為此作曲家所建造的拜洛伊劇院,能做到藝術融合時大為驚訝而受其影響。再者,瑟吉・達吉里維(Sergei Diaghilev)在俄國巴蕾舞團上起用了不同領域的藝術家,使得舞台藝術家間的共同製作更進一步發展。如此,繪畫與戲劇之結合,在以往歐洲的藝術、宗教儀式以及世俗儀式上屢見不鮮。

藝評家也跟藝術家一樣,對藝術的各領域產生廣泛的興趣與關心,並且為了解釋它而做適切的比較。於十九世紀時「富有詩情的繪畫」,乃是一句很好的讚美語。然而到了二十世紀強調形式主義的繪畫時,常以音樂做對照

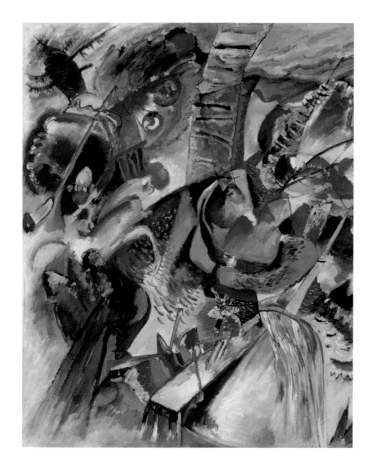

康丁斯基
即興—溪谷
油彩畫布
1914年
慕尼黑市立美術館
藏

　　來談論美術。例如，康丁斯基常把音樂用語命名其作品，如〈即興〉或〈構成〉等就是最好例子。由於這種形式主義的趨向，美術就憧憬著音樂之狀態。「美術憧憬音樂之狀態」，是華德·派特引自古希臘而使用的名言。

　　跨領域跨媒體創作的藝術家，有廣泛的參照資料。在此藝評家須注意的是，如何使用其比較標準。於二十世紀後半期的表演美術（performance），就給藝評家出了一個難題。然而其中有人認為美術家的表現，已從繪畫與雕刻之框框跑出來，是一種很有開創性的藝術作品。

　　總之，專論是撰寫藝評的主要舞台，並且能做詳盡長篇的評論。然而，有些讀者看到長篇大論的內容時，有時會失望。不過它不是專論的過錯，而是藝評家的水準造成的。專論是藝評家絲毫不受約束，能自由自在的發揮其見解最好的空間。

4 第四章
藝評的各別用途

藝評家有時依據其文章的用途，而有不同的撰寫方法與目標。這章將介紹（一）全作品目錄、（二）美展目錄、（三）拍賣會目錄、（四）美術館目錄與（五）藝評家立身之道等的內涵。

第一節　全作品目錄

　　於十九世紀後半葉時，對文獻、資料、作品的嚴密調查與研究有飛躍的進步，可以說在美術史學建立了新的里程碑。這些研究成果都透過私人或公立的收藏目錄，把一個藝術家的全作品予以整理印刷、出版。這種藝術家全作品目錄，不僅對研究很有幫助，也對作品買賣提供重要的資訊。若，一件作品經過某學者鑑定而確認它是著名畫家之作品時，其價格立即上漲。

　　這個時代的英雄是喬凡尼‧莫里尼（Giovanni Morelli）。他是1874年公立美術館的繪畫評論開始出版時的義大利著名的鑑定家，對繪畫原作者的正確鑑定有一套。做為外科醫生的他把醫學的科學研究法帶進繪畫鑑定上，他認為繪畫中不大重要的部分，例如耳垂、鼻孔、指甲之形狀等，模仿者常不細心的繪製，因而就流露出個人潛意識的造形。所以莫里尼有如下的記載：「完全出自拉斐爾真筆的這些作品，耳朵也跟手一樣流露出其特徵，它跟提摩特‧菲地（Timot Viti）、佩魯吉諾（Perugino）、佩特魯奇奧（Pinturicchio）及其他畫家所描繪的耳朵有顯然的不同。」（Morelli, *Giovanni Italian Painters* Vol. 1. London, 1892-93, p.79.）

　　莫里尼參與了路易斯‧亞吉茲（Louis Agassiz）組織的瑞士冰河探檢隊，這一經驗對他日後的藝術鑑定帶來很大的幫助。亞吉茲之後做了美國頭一位動物學者，而他的教育方法就立基於自然觀察。他不准學生使用調查資料以外的書本，有關他上課的情形有這樣的故事。他要求新生觀察水槽裡的魚，學生回來做報告，他更要求學生「再觀察」。一禮拜後他上課時就根據此次的自然觀察法，來進行有效率的教學。莫里尼強調觀察的重要性，就跟亞吉茲的學習方法同出一轍。

　　莫里尼的方法由他的高徒伯納德‧畢瑞森（Bernard Berenson）所繼承而發揚光大。這一位是對文藝復興期繪畫的鑑定與研究馳名的學者。於1890

年時莫里尼已對畢瑞森有很高的評價：「精練藝術研究的可敬佩的年輕學者。」年輕的畢瑞森是一位博學者，知悉他在哈佛大學有輝煌成績的同學，資助他到歐洲以便繼續他的研究。他在柏林讀到莫里尼的著作，四年後兩個人見面了。畢瑞森就文藝復興期的繪畫有多本的著作，其系列性的科學鑑定及系統研究對後人影響很大。

1895年出版的《羅倫佐‧洛托（Lorenzo Lotto）研究》，其副標題是〈結構性美術批評試探〉。畢瑞森晚期就當美術館、畫商及大收藏家高德納（Gardener）夫人的顧問，對義大利文藝復興期的繪畫提供寶貴的建言。有關其著名的著作就是《文藝復興義大利畫家》（*Italian Painters of The Renaissance*, London, 1894-97）。

當然也有反對莫里尼方法之學者，其中有德國著名學者，莫里尼對他們寫過諷刺的文章。不過莫里尼的判斷令人印象深刻，致使雖批評其方法欠缺得當性，最後不得不同意其結論。在莫里尼之前及之後的學者，有許多人採用直觀甚於觀察，其中較著名者就是馬克斯‧費蘭德（Max Friedlander）。他是北歐美術的專家，他認為認定某作品是一藝術家全部作品中之一件，就等於回憶與認定朋友一樣，並不需要詳細的調查與測定，費蘭德的讀者很相信他的鑑識眼光。莫里尼與費蘭德的差異在前者說明了他的方法，而後者卻不說明他的方法而已。

自從莫里尼撰寫其著作迄今已經一百多年了，此間對作品原作者之鑑定問題大多都獲得解決，而對他亦有所了解。關於上述問題的詳細經過與結果在全作品目錄上可以見到，並且在全作品目錄上也登載了學者們多年爭論的詳細記事。下列的文章是有關馬奈所敬仰的丁特列托之〈自畫像〉故事，是從漢斯‧提茲（Hans Tietze）的《丁特列托》一書上拔粹的。

1588年由吉伯特‧凡‧吉楊（Gibert van Geon）臨摩的丁特列托〈自畫像〉的版畫上，再由波佐費多（Pozzoferrato）加上裝飾用的畫邊，最後由卡羅‧瑞菲（Carlo Ridolfi）在其傳記上複製出來，而在此傳記上記載著丁特列托是七十歲。若此事可靠的話，這幅畫作是1588年製作的，如此畫面主人翁的臉貌與模持兒的年齡能一致。於1622年丁特列托曾寫

信給法蘭西斯科・孔扎賈（Francesco Gonzaga），說要送給他丁特列托的
〈自畫像〉，而這封信後來由路吉歐（A. Luzio）發表過。由此漢斯・提
茲推測此幅畫作曾在巴黎，而一段時間曾做為話題的作品，再者它曾經
是魯本斯財產的一部分。（Tietze, Hans. *Tintoretto*. London, 1948, p. 358.）

　　全作品目錄是鑑定家究其畢生的歲月鑑別出真偽的記載，而對此有興趣
的讀者，能在文章中發現出鑑定家銳利的眼光。例如，提茲還記載了馬奈很
欽佩丁特列托（Tintoretto）的〈自畫像〉，而認真地模寫它。

　　迄今為止全作品目錄是確認藝術家作品時，有力且可靠的參考資料，它
是經過學者數十年的研究結果。而近年來的全作品目錄比以前更厚重，更昂

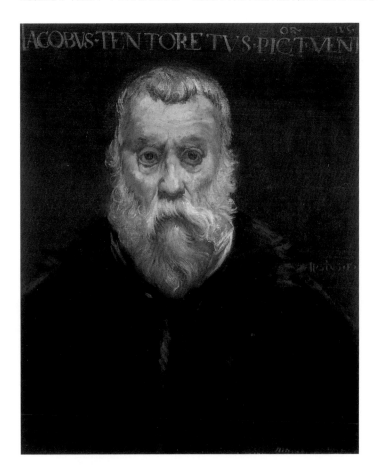

馬奈
丁特列托的自畫像
（模寫）
1854　油彩畫布
64x50cm
法國迪戎美術館藏

貴，有時一畫家的全作品目錄就分為上下兩冊介紹了。上冊是概論與圖版，下冊是詳細目錄。有時關於作品之原作者是誰，經過熱烈的討論後，仍很難決定。話雖如此說，上述裁奪大多由全作品目錄編輯者所決定。例如，若登載在法利（J. B. de la Faille）的書上，它是梵谷之作品；若它是博蒂‧莫力索（Berthe Morisot）的作品，就須獲得巴泰利（M. L. Bataille）與懷登史丁（G. Wildenstein）的證明；若它是畢卡索的真品，那就在克理斯丁‧西瑞歐斯（Christian Zerios）的書上可以見到。

現代藝術的真偽鑑定，跟以前較之，較不成問題，儘管有像愛彌‧迪霍提（Emir de Horty）傑出的偽造藝術家。現代藝術的全作品目錄就缺少這些作品的學術上探討，相反地對這些作品（繪畫或雕刻）有加上作者的解釋。再者，全作品目錄編輯者會做作品的相互比較，能帶給讀者許多方便。總之，在全作品目錄會登載龐大數目的圖版，其他書類很難匹敵。

任何一位全作品目錄編輯者，在他書上所刊載的作品，都會親自看過並比較。若對某一件作品沒有親自看過，他就講不出話了。每一位全作品目錄編輯者，都有其專研究的藝術家，因為有親自接觸過作品的經驗，所以他人就很難跟他爭論。親自看過刊載在全作品目錄上的所有作品，此種編輯者的數目實屈指可數，所以他可以說比起他人有權威性。尤其他在序文上會敘述親自接觸作品的經過與知識，或對作品下解釋，讀到這些內容時我們不得不對他們的毅力與見識，產生敬佩之情。

第二節　美展目錄

美術展覽不只是鑑賞者很重要的舞台，對藝術家來說也是贏得名聲很重要的場面。我們在這一節所要探討的是，不是藝評家為美展撰寫藝評，而是指美展目錄上所刊載的藝評。易言之，不是指報紙、雜誌上的論評，而是指展覽會上的美展綱要。

首先，我們對美展種類做一大體的區分吧。有歷史性回顧的美展，亦有現存藝術家的聯展，也有團體展，也有單獨一人的個展。為了配合這些美展而印製的目錄，各有其特色。任何種類的美展目錄都刊登了美展作品的圖

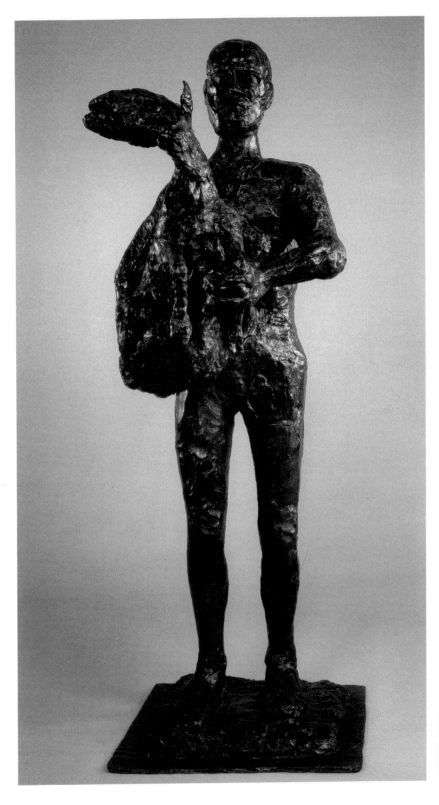

畢卡索
抱羔羊的男人
1943年3月
銅鑄雕刻
222.5x78x78cm
費城美術館藏

片，以及有關此作品的概要解說，不過回顧展時大多附上評論。再者，近年來的大規模美展，其目錄有大型化與昂貴化的趨勢，這種目錄大多由國家或基金會、企業所贊助。

回顧展的特色，其標題大概會取「林布蘭特的時代」、「認知的衝擊——英國浪漫主義與十七世紀荷蘭風景畫」。這兩者是在實際上回顧展所取的標題，而這種回顧展的目錄，往往刊載了與其相稱的美術史研究的文章。再者，有時這些文章就會開啓了新的、獨創的美術史研究法。個個作品爲了納入目錄上，會做綿密的考察，所以比其他出版物來得較嚴謹。然而，後來出版的回顧展目錄就有改寫先前的，所以回顧展目錄上的資訊其壽命較短。

不過，在序文及其他評論文章中，有刊登執筆者個人經驗的藝評時，它就超越上述的時間性了。例如，藝評家提姆・希爾頓（Tim Hilton）看到畢卡索的雕刻〈抱羔羊的男人〉時，寫下他的感想：「一般人說畢卡索的

畢卡索
抱羔羊的男人習作
1943年3月27～
29日
素描　66x50cm
巴黎畢卡索美術館
藏

畢卡索
羔羊──抱羔羊的
男人習作
1943年3月26日
墨水素描畫紙
50.5x66cm
巴黎畢卡索美術館
藏

〈抱羔羊的男人〉是一件人道主義的作品,然而跟站在作品前的體驗有較
大的差異。上述的看法並沒有圖像學的依據,它是抱羔羊的人民之王?
或者祈願祖靈還鄉儀式完畢後,走向我們的一聖職者之雕像?在素描上
好像小羊的腳被綑綁,由此看來此件作品的意義,與其說驅趕惡魔,還
不如說犧牲之意涵較大。」(Hilton, Tim. *Tim in Picasso's Picasso,* London,
1981, p.80.)

　　美展目錄中的藝評,有時收錄了嗜好之變遷。例如「認知之衝擊」美
展,就強調出康斯塔伯對傑卡伯‧凡‧羅伊斯達爾(Jacob van Ruisdael,
1628/9-82)作品之愛好。再者,對楊‧凡‧霍恩(Jan van Goyen, 1596-
1656)的1642製作的〈太古樫樹〉的評論,就表達了英國人對十七世紀作
品的心態。

　　從太古的時代開始浪漫主義詩人及畫家,對風吹雨打的樫樹如同老
柳樹一樣,常把它做為重要素材或主題來表達。然而就手法來說,此件
作品具有十七世紀荷蘭巨匠傳統的細密描繪。再者,對角方向的斜向構
圖比起任何一位英國畫家的構圖來得嚴謹。十八世紀的繪畫,藉樹木的

粗獷表達「崇高」，以水面的靜謐表示「優美」。（*The Shock of Recognition*, London, Tate Gallery, 1971, no. 63.）

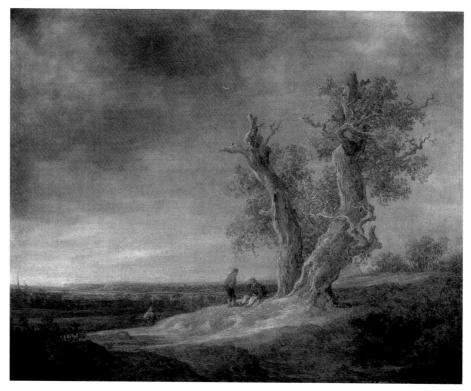

楊‧凡‧霍恩
太古樫樹
1642年
油彩畫布
88.5x110.5cm
阿姆斯特丹國立美
術館藏

　　歷史性回顧展有1989年巡迴全美的「標記自身」（In Making Their Mark）美展，其副標題是「參與主流的女性藝術家，1970-85」。這歷史性回顧展有三百頁目錄，刊載了八篇小論與藝術家的經歷。各個展示作品並沒有標示號碼，僅納入在作品清單上。主要的藝評共有十章，有朱迪斯‧史丁（Judith E Stein）的六章與安─沙珍特‧伍瑟（Ann-Sargent Wooster）的有關錄像作品（video）作的四章。這種目錄與其說評價藝術家，還不如說描寫藝術家而敘述其特徵。另一方面，在解釋上只引用了藝術家的話語。下面所介紹的是有關裘帝‧瑞夫卡（Judy Rifka）作品的一例：「在〈方形的衣服〉畫作上，從上方俯視的一位舞者，從建築性的線條與圓形圍繞的背景上

跳出來。其具有運動動勢的部分構圖，是向觀賞者之方向突出，它的這些效果均來自瑞夫卡在畫面上加上了幾個造形所促成的。」（Stein, Judith E. *In Making Their Mark*, New York, 1989, p. 81.）

我們也可以把「標記自身」美展，叫成「聯展」，這是美展協會舉辦的展覽上常使用的語彙。於十八世紀時，為了貴族階級能購買作品，藝術家常常舉行這樣的聯展。此種聯展目錄上的序文與作品的記載，常有簡略的傾向。再者，藝術家團體所舉辦的美展，也有這種現象。話雖如此說，他們在目錄上會表明美展的目標，或登載了藝術家們的宣言。一般地說，有關聯展或團體展的藝評，大多出自外人的手筆，有關這些問題俟下章再詳述。

現在把我們的焦點放在公立美術館或商業畫廊舉行的個展藝評。大的公立美術館，跟歷史性回顧展一樣，對個展也投注了很大的經費。值得注意的是，對現存藝術家的美展目標，跟歷史性回顧展目錄不同的地方，是前者往往刊登了朋友及家族對藝術家的話語，這些話語的內容有時會令人感到有趣。

畫商對個展目錄上的藝評，會慎重選擇藝評家來執筆。若，有多的理想執筆者時，他就會選擇對藝術家有好感的朋友，大多是美術館的策展人（Curator）。1904年席德尼・科溫（Sydney Colvin）是大英博物館的版畫、素描部門的策展人，他是受朋友伯尼・瓊斯（Burne Jones）之託，撰寫倫敦畫廊美展上的序文。其序文在敬意、引用、及敏銳的三者間，取得良好的平衡。

我們都十分知悉伯尼・瓊斯的藝術目的與偏愛。他的這種藝術特性，跟他本人自己下定義並表達其觀點與想法相一致：『我在繪畫上追求的是，在過去或未來從不存在的那股美麗之浪漫性夢幻。它是比任何光更會發出綺麗之光——而它是很難言述又很難想起，只是存在於探索的世界中。』若，我從他的藝術中只能挑出一個要素來敘述的話，從眼眸與嘴唇間流露出，又從手勢、容貌、身態等傳達出來，在我們的腦海上一刻都不能忘卻的對遙遠的東西之祈求。（Colvin, Sydney. *Burne Jones,* London, Leicester Gallery, 1904, n.p.）

傑克梅第
石柱上的胸像
青銅雕刻
65x8.75x7.25吋
華盛頓赫希宏美術
館藏

傑克梅第是一位具有特異藝術意圖的藝術家。1988年在華盛頓赫希宏（Horshone）美術館舉辦的美展目錄上，瓦拉瑞・費區（Valerie J. Fletcher）有明快的解說。對置於石柱上的小胸像，費區有如下的評論：「這件雕刻很細小，它跟其他三件充實感的胸像一起，成為系列作品。『那細小的頭部與堅固的台座，恰成一對照。頭部的優美造形，只能隱約見出有人的要素。這種渺小的稀薄性，跟放在石碑上的那具有解剖學結構的三件胸像，成為很好的對比。』（in Fletcher 1988, p. 171.）傑克梅第的意圖是把它跟觀眾做一對比：『我在這些雕刻上想造出視線，把雕像的頭部提高到跟觀眾的眼高同樣的高度，如此就可看到視線。』這個意圖跟他以往的小雕像如位於遠距離感覺的作品較之，完全具有不同的意圖。」

再者，在這目錄上，於五至八歲歲時為叔父做模特兒的姪女的一段回憶：「為他扮演模特兒並不好受，因為必須凝視他，而聆聽他不滿的話語。常聽到他對作品的不滿，你想當時幼童的我多麼不好受。有一天事情更急速惡化，傑克梅第傍晚時攜帶八至十二英寸高的小雕像回到他所住的旅館，第二天早晨所帶回的是僅有三至四英寸高的小雕像……。我後來才知道我在他重要的時期，擺了重要的姿勢，而那小雕像就會每天持續地感動我。」（Berthoud in Fletcher, 1988, p. 16.）

具有藝評的美展目錄，跟登載美展介紹、藝術家詳細經歷、出品記載的美展目錄，有很顯然的不同。

再者，我們在閱讀目錄時要注意的事，是乍見看不出來，但有欠缺公平的目錄，而它往往失去寬容度。尤其是對從外國借來的作品，美術館方面常對這些作品做詳細的解說，反之對本國作品就做較簡單的介紹。美術館的策展人須以批評的眼光策畫美展，假若有政治偏見或文化偏見的美展，他應有拒絕的勇氣。

空間的規模就決定商業性畫廊的重量。它們為做出有份量的美展起見，常借來重要的畫作來做宣傳。可是，它是不賣的話，徒增壁面的不經濟使用。最後可以肯定地說，美展目錄所刊載的內容，資訊常多於藝評。

第三節 拍賣目錄

美術作品的買賣，在拍賣會上最能引起世人的注意，而拍賣商人也喜歡利用這種促銷效果。過去三十年美術作品的拍賣，無論就金錢及名聲，都收到某一程度的成功。而一般人都認為拍賣會上的價格，是最能信賴的市場價格。然而事實上，拍賣也跟經濟學者所言的自由市場一樣，常受到操縱。

拍賣會迷人的地方在於美術作品的價格，其起價比市場價格來得較低的地方。拍賣會為了保證作品能得到高價碼起見，運用相當多的專業性。然而有時買主的鑑定眼及視覺記憶豐富時，也會打破拍賣會的專業性知識。例如，倫敦的一畫商大衛·卡瑞特（David Carritt）在拍賣會上以廉價買到一件很好的作品，而轟動了當時的新聞媒體。原來拍賣會的專家把這件作品鑑

定成十八世紀某位畫家的作品，而事實上是尙‧霍農‧費格南（Jean Honore Fragonard, 1732-1806）之畫作。眼力銳利的卡瑞特馬上購買這件作品，而確認它是失去很久的費格南早期之作品，事後很大方的以比市價很低的價碼賣給倫敦國家畫廊。

　　一般地說，拍賣目錄對拍賣的個個作品，並沒有加註藝評，然而有時亦有出現藝評的序文。其最好的例子是有劇作家諾爾‧寇渥德（Noel Coward）所繪製之作品，而在拍賣目錄上特別刊載了寇渥德的回憶，而言及他多麼愛好繪畫的事。再者，若拍賣知名度不高的作品，往往對它加上解說文。這種藝評，特別是主要拍賣會時，我們絕不可看成它是爲了行銷的策略。買賣有魅力的地方，乃是買賣價格本身就是一種評價，是反映當時的品味傾向與氛圍。大體而言，拍賣會場是大膽者的戰場，賣方喜歡提高作品價碼，除了要換購作品的畫商之外，很少有人以比市價還低的價碼出售作品。不大膽的買主，在這戰場上簡直不知所措。因爲美術作品相當分散，而對買賣的決斷有時會超越你的預測。有人比喻爲美術市場是似有階梯式的舞場，畫商喜歡位於上階出賣作品，他方所有者個人就喜歡站在有確定作品價碼的

藝術拍賣會現場

下階舞場揮舞。

　　蘇富比拍賣會，對作品目錄的編製有其規定的代碼。

　　（a）：簽名、銘刻、日期等就必須參照作品上的。

　　（b）：「有簽名」、再／或「有銘刻」、再／或「有日期」等用語時，就意味著公司鑑定結果，其「簽名」、「銘刻」、「日期」是非出自藝術家本人，而是出自他人的手筆。

　　（c）「入簽名」、「入銘刻」、「入日期」等用語時，就意味著公司鑑定結果，其「簽名」、「銘刻」、「日期」是出自藝術家本人。

　　易發生錯誤判斷的商場上，對這種用語意涵的了解是很重要的。拍賣目錄的讀者最少要了解目錄編製者對作品的質疑，其處理的狀況從用語就知道其端倪。再者，在拍賣目錄上有時會引用其他權威者的文章。這種手法在編製全作品目錄時，是不可或缺的。尤其，其藝術家的書簡或其他出版物就此作品探討文章之引用，就會對此作品帶來加碼的效果。讀者要注意的是，對某作品的文章愈長，在拍賣會上其價碼就愈高，兩者間實有正比的奧妙關係。

　　拍賣時，拍賣人除了確認作品的真偽外，還要留意作品所有者是否真正的所有者。這種事情只要調查所有者的變遷，就能間接的判斷出其作品的好壞，可是要做到這些地步，首先就要擁有對收藏家的身分、經歷、名聲等特別知識。對這些事情若有興趣的人，所幸無論就個人或機關，其有關聯的歷史事實在許多出版物上可以找得到。

　　不過，對歐美以外地區的藝術作品之確認，就會產生問題。例如非洲美術，不僅缺乏書面上的確認資訊，並且其複製品也相當多，使得問題更加複雜了。再者仿製的事情，任何國家都會發生，尤其具有文化性、宗教性意義的作品，使得這個問題更加嚴重。

　　在拍賣會上有時也會見到有意義與重要作品，此時報紙上的藝評家不僅對其價格，甚至對其質也發表其見解。然而很遺憾的是，藝術拍賣在報紙上不會常見到藝評，究其原因，在於美術市場之經營是值得討論的事。若你親臨拍賣會場上，會對其刺激與興奮而進入忘我之狀態（失去理性）。然而切記，拍賣會的風潮是由學者、藝評家與商人共同塑造出來的。

第四節　美術館目錄

　　偶而參訪美術館的觀眾，對簡單介紹美術館的摺頁比正式的美術館目錄較有興趣。事實上，這種摺頁會對走馬看花或僅欣賞重點作品的觀眾，已提供有效的資訊了。例如星期二的上午十一時到正午十二時有導覽，或者何展覽室有哥雅（Goya）的版畫展等。

　　美術館目錄的編寫，對策展人而言是一大挑戰。一旦要編寫時，要考慮的要素太多，致使有些美術館迄今為止未見美術館目錄的出版。其難題相當多，首先是作品太多，要選擇刊載之作品以及其數目，就夠你傷腦筋。最幸運的是海牙毛利茲亥斯美術館的策展人，因為此所美術館的收藏本來是經過精選的，它是依據收藏家的方針，把它限定於三十件的範圍，為了給優秀之作品有展出之空間，那些俗劣之作品就出賣了。與此較之，華盛頓特區的史密森尼機構（Smithsonian Institution）的策展人，就大傷腦筋了。因為它收藏的作品總數，就如同沙灘上的沙粒，簡直很難數清。

英國倫敦國家畫廊出版的美術館目錄封面書影

　　美術館目錄的模範，首推英國倫敦國家畫廊出版的美術館目錄。它以國別的畫派做分冊出版之外，還出版了美術館概覽書、美術館導覽、作品細節說明書、全收藏繪畫圖片、作品保存書籍、教育用資料等。然而其一系列出版品中，重要的莫比於它的美術館目錄，而其他權威性文章也是從這本書產生的。

　　例如，有關初期義大利畫派的分冊，是由馬

倫敦國家畫廊出版
的美術館目錄內頁
之一

丁‧丹維斯（Martin Davies）執筆，於1951年出版。其中敘述了英國國家
畫廊所擁有的喬凡尼‧貝利尼（Giovanni Bellini）之作品，很困難鑑定出他
的原作，丹維斯有詳細的記述，而這一記述使得他的著作獲得高評價。

　　要鑑定出貝利尼之作品，是在繪畫史上最困難的工作。第一的問題
是儘管有許多破損的，或者有其簽名的，在世上就有許多貝利尼風格的
作品。我們從文獻得知，貝利尼使用許多助手來創作。問題在於何者完
全出自貝利尼之手，或者是貝里尼的，這種判斷完全賴於美術史家個人
之品味所決定的，所以彼此間的差異相當大。（Davies, Martin.
Catalogue of the Paintings of the Earlier Italian School, the National Gallery.
London, 1951,p. 42.）

　　德國畫派的目錄是由麥可‧勒維（Micheal Levey）所執筆，而於1959
年出版。其中美術館編號291的〈女性肖像畫〉的方法學是一個很好的例
子：「這一幅畫作認定為魯卡斯‧克倫奇（Lucas Cranach）的真筆，是
它具有很高的氣質。然而馬克斯‧費寧格與哈洛德‧羅塞堡（Harold
Rosenberg）把它與類似的女性肖像畫做一群化，而發現它們間的手法有

類似性。」（Levey, Micheal. *Catalogue of the Paintings of the German School. The National Gallery*. London, 1959, p.19.）上述所舉的二鑑識例，事實上是由很多學者的研究累積所建立，但最後仍待編輯者的下判斷。其結果，勒維就判定編號291的〈女性肖像畫〉原作者是克倫奇。

有時主題須說明或解釋的必要時，美術館目錄幫助就很大了。凡圖像學解釋、作品的美術史脈絡、有關肖像畫模特兒的資訊等，大多在美術館目錄上可以找得到。其詳細的程度大概跟全作品目錄一樣，不過所注重的重點有些不同。全作品目錄重點放在個個作品與其藝術家的其他作品，做一比較與關聯來解釋；與此較之，美術館目錄卻與其他脈絡與資訊做對照，而後下解釋。

美術館目錄內容的一部分，或許於繪畫取得之前有人已經做過了。例如，該作品曾經是某人收藏品之一，其收藏目錄就會做得很好，尤其收藏家是大財富時。像這一種的個人收藏目錄，其學術水準相當高，而讀者從它獲得資訊之質，大概跟美術館目錄相同。可惜，個人收藏目錄沒有公立美術館目錄那樣方便利用。美術館的作品只要個人喜歡時都可研究，所以能吸引學者及專家的興趣。況且，美術館的作品跟其他作品一起展出時，會提高它的價值。易言之，某一風景畫跟同時代的風景畫一起展出時，或者跟同時代的肖像畫一起展出時，就易獲得該時代的藝術精神。

美術館目錄重要特色之一，是能表示作品之質與真正性之標準。易言之，美術市場的能運作，美術館的幫助很大。因為美術館的永久典藏能提供收藏家何者可購買的參考架構。再者，藝術家的創作來到瓶頸時，美術館的收藏可提供他創作的靈感與方向。

美術館也對贗作或疑惑作品能做精密研究的地方。美術館最有利的地方在於對自己收藏的作品，能作仔細的調查，例如使用最新的科技才能究明作品的真假時，美術館也比其他機構做得精確。例如，某一位藝評家指出某畫作色彩的藍時，經過科技調查的結果，確定它是普魯士藍，那麼就可證明此幅畫作是十九世紀以後的作品。

愛好古典藝術的人，或許讚美繪畫上的金色色調。然而據修護專家說，它是褪色凡尼斯所帶來的效果。再者，繪畫上的造形若有變更時，在一般觀

光客的眼裡是很難辨認，可是美術館的專家就知道其事實。總之，美術館的作品是經過幾十年、幾百年檢討與驗證的，所以在美術館目錄上所刊載的內容，是具有權威性的。

識破贗作須經過長時間的觀察。其中有美術館長時間收藏的作品，被指出有問題時，對它不利的證據就會一個個被發掘出來。例如，紐約大都會美術館炫耀其收藏的希臘時代初期的青銅馬像，然而有一天具有銳利觀察眼的管理員發現馬背上有一條隆起線。這是能確認製作方法的隆起線，結果考證出它不是希臘時代初期的作品。這一位銳利眼的管理員喬瑟芬·諾柏（Joseph Noble）面對八百位的觀眾如此說道：「這是知名的作品，可惜它是贗作。是我們發現的古代希臘最重要的一件贗作。」（Tomkins, C. *Merchants and Masterpieces : the Story of the Metropolitan Museum of Art.* London, 1970, p.133.）當然也有一些美術館怕暴露誤購贗品的事，而仍舊長時間展出，甚至也有美術館有意圖的購置贗品。

第五節　藝評家立身之道

藝術思潮像英國的天氣一樣很難預測，又是變化很大。撰寫者與讀者很容易受到當時思想的影響，在它之外不一定有自己獨特的思考。要敘述思潮時困難的問題如下：人們共有的思考大多是非敘述出來的，而是假定的。其中有幾套假定必定受外者的挑戰，此時人們共有的思考才明顯地顯露出來。我們若以這種方法來考察藝評家的工作，對於過去就要探討藝術史家的品味變遷，對於現在就要調查新聞工作者。如此就可知悉藝評家活動的範圍隨場所與時代而有所變遷。

首先來探討二十世紀後半葉的藝評家。於巴黎，大多數的藝評家直接跟特定的畫廊掛鉤，所以撰寫美展藝評時，其謝禮是由雜誌（或報紙）跟藝術家的經紀人所約定。於倫敦，接納拍賣會或專家的意見後，有時向美術史家與藝評家送禮。要不要撰寫美展記事，常是編輯者獨立決定。於紐約，藝評家撰寫好感的藝評時，有時會受到藝術家的贈送作品。可是，如目錄序文時大多會退還畫商的報酬。以上是一般性的描述，讀者若要了解詳細的事，就

可閱讀畫商的或對美術市場有興趣的人士所寫的書。最近美術史家就對以前時代的藝評家、美術史家與美術市場的關係,根據事實撰寫了有價值的研究論文。

1959年朵兒・艾許頓(Dore Ashton)受到其服務的紐約時報之解僱,理由是她的記事並沒有考慮到報紙廣泛的讀者,另一是她為藝術家朋友寫的藝評具有偏見(她丈夫是畫家兼版畫家的亞達・楊科(Adja Yunkers),所以報社禁止她為他丈夫寫的一切記事)。解僱艾許頓的當時報社美術編輯主任是約翰・康奈戴(John Canaday),他對艾許頓的藝評充滿了感性,而被她讚賞的作品也廣泛的被世人所認定的事,提出強烈的異議。不過,湯馬斯・海茲(Thomas Hess)、梅耶・夏匹洛、里歐・史丁柏(Leo Steinberg)、哈洛德・羅塞堡、彼得・沙茲(Peter Selz)等著名學者及藝評家都站在艾許頓那邊,而抗議「康奈戴扼殺了艾許頓藝評家的權利與義務。」由於他們的介入,結果是康奈戴受到了全美藝評家協會的非難。

藝評家不知不覺中幫了畫商策略之事件,是1961年里歐・史丁柏為賈斯柏・瓊斯(Jasper Johns)寫的藝評。史丁柏撰寫賈斯柏・瓊斯的時代是普

瓊斯　Map.
1961
油彩畫布
198.1x312.7cm
紐約現代美術館藏

普藝術剛萌芽，而賈斯柏‧瓊斯的地位尚未建立的時代。這一篇藝評登在義大利雜誌《快捷報》（Metro）上，起初該雜誌社打算支付美金三百元的稿費，可是賈斯柏‧瓊斯的畫商里歐‧卡斯提利（Leo Castelli）知道史丁柏撰寫賈斯柏‧瓊斯的藝術乙事，而建議雜誌社支給他美金一千元，其中的七百元差額私下由里歐‧卡斯提利負擔。史丁柏對這件事全然不知，不過讀者閱讀了這事件時，對藝評家的形象就有很大的影響。然而大家知道真相時就經過一段漫長的時間。

　　美國美術界的一大特色，是美術史教育與藝評的結合，這種現象在其他國家很少見到。美國的美術史家實際撰寫藝評，或者策畫美展是家常便飯。其原因在於，美國的教授群是世界最多的，另一是處理現代美術的美術市場也是史無前例的大規模，美術市場所交易的金額佔據世界的首位。再者，美國有富人把其收藏捐給公立美術館時有一套抵免稅金的稅制，可使捐獻者與藝術家同時受到世人的注目。美國的藝評家受到社會的尊敬，其中的原因都可歸咎於他們大多是學術界人士。

　　另一個權威是金錢產生的。藝評讀者十分了解，藝評實很難跟金錢切離。知悉歷史，就是能得到傷害理性的最佳治療法。若，我們追溯品味的變遷時，就可發現藝術之質並不跟金錢價值平行的許多例子。我們可以說優異的藝評家，絕不會受到美術市場價格多寡的影響，所以他是站在讀者這一邊的。最代表的例子是英國藝評家彼得‧富勒（Peter Fuller）曾留下世人讚賞的逸事，他不管朱利安‧史奈柏（Julian Schnable）的藝術價值多麼高，也不受市場價格的威脅，仍誠實地提出他對史奈柏的藝評。

　　我對這一位剛起跑的畫家，不管他具有任何可能性，也掩蓋不掉其畫家的能力事實。他的想像力跟年輕智障者差不多，其技法與對畫面空間的直觀能力，以及對傳統的感受力與了解力等，都很平凡。再者，他的色彩感受出不了受戴斯蒙‧莫理斯（Desmond Morris）的色彩刺激而流露出本能性反應的大猩猩動物之上。不管史奈柏是否具有畫家的潛能，就繪畫的形式而言，只要稍懂繪畫的人就知道其作品不具有認真觀賞的價值。（Fuller, Peter. *Images of God*, London, 1985, p.71.）

　　再者，讀者亦須留意於特殊市場的存在。由於近年來泰迪‧拜爾（Tedey Baier）的價格高漲，就可知道其市場是如何塑造的，它是藝術價值加上懷舊的組合。畫商為了推銷其藝術作品，也會巧妙的創作出能把各種異質性的東西包容進去的商品名，普普藝術就是這種佳例。或者，他也會利用已經具有盛名的商品名，例如英國畫商就利用印象派的鮮麗色彩的風景畫來命名謂「英國印象派」。

　　論及國際市場的影響，其正確把握是不容易的。不過作品參與國際雙年展或藝術博覽會時，就會留下很深刻的印象。這個時候的藝評家就是美展的策展人或組織人，其藝評就放在作家及作品的選定上。

　　個人的收藏是帶有藝評的判斷，所以收藏目錄與收藏家的意見都值得品味。收藏家在收藏時就表示出自己的見解，例如亞柏特‧貝寧斯（Albert Burnes）是美國富裕的企業家，在兩次世界大戰間完成其有名的收藏，而推

第51屆威尼斯國際雙年展會場一景，安東尼‧達比埃斯的作品展覽室

展了其獨特的理論。他的收藏中有數件塞尚優秀之作品，他在《塞尚的藝術》（The Art of Cézanne）的著作中強力推銷塞尚成功祕訣之「藝術中的節奏理論」，而一再主張他的見解是根據科學原理而來。

塞尚的想法是畫面空間的量感與面的節奏性動感，均是繪畫非常基本的東西，所以對它的處理就擴及到背景上——不管它是天空、牆壁、甚至布的縐紋。他的這種節奏性動感具有雙重的目的，一在部分甚至空間的境界；另一在從前景到中景使用半量塊的面的節奏，使它連接。這種連續性秩序，可以說廣義的構成統合體，同時對畫面形體的動感表現幫助很大。（Burnes, Albert. *The Art of Cézanne.* New York, 1951, p. 39.）

認知自己購藏作品的重要性的另一位收藏家是道格拉斯·庫柏（Douglas Cooper），他很認真蒐購真正立體派四位藝術家畢卡索、勃拉克、勒澤、格里斯（Juan Gris）的作品。1971年英國泰特美術館（Tate Gallery）請他策畫美展，他把此美展命名謂「立體派的本質」（The Essential Cubism）。美展目錄上登載了他愉快的評論：「讓我們把這些繪畫跟『分析立體主義階段』的兩件作品做一比較，而發現其中的差異吧。」（Cooper, Douglas. *The Essential Cubism*, London, Tate Gallery, 1983, p. 90.）不過，到底有多少人能依照他的指示觀賞作品，是一件值得研究的問題。

最後談一談藝評家有時候必須面臨到真贋的問題。有一日某法國專家訪問畫家兼版畫家杜農·德沙恭薩（Dunoyer de Segonzac）時，請他鑑定一幅水彩畫：「我不知從何講起，我在這小件作品的這個地方重複塗了數次，不過仍缺乏統一性，這是一幅假畫吧？我沒有自信。一定畫這件作品時，不順手吧。擔心的是簽名的問題，我的簽名很不容易模仿，所以它沒有問題。有一個很好的解決方法，那就是撕掉這一件作品，這是二流的畫作。轉告買這幅畫的人吧！請他再到我家，而選購他滿意的，同時我也認為滿意的作品吧！」（Rheims, M. *The Glorious Obsession.* London, 1975, p. 224.）

5 | 第五章
藝評快照

第一節　個展

　　個展的藝評甚多。讀者看到個展的藝評，因而興起參觀的念頭，而藝評家寫的藝評對他的觀賞有多少幫助等，是對藝評可下評價的好機會。很好的藝評，能使讀者快樂的享受美展，或者使他有深入鑑賞的機會。這種豐碩的鑑賞，有時被報紙、雜誌的短、長文，有時就由意想不到的觀察，或者由得體的評價等所帶來。話雖如此說，這種效果絕不是僅由一次的短評、報導或一覽表所產生。媒體上操作手法的唯一目的，是經由這種手法引起觀眾的注意。

　　個展，有新秀的小規模個展，也有回顧展或遺作展的大規模個展。關於個展的性質，我們已經在個展目錄上已介紹，在此不再贅述，現在我們把焦點放在對藝評的反應上。藝評的視野或性格，大體上受報紙與雜誌性格的影響。從前述朵兒‧艾許頓的藝評不被大多數讀者所接納，因而被紐約時報解僱事件，可知梗概。

　　所以要讀藝評的第一步，是要找出自己可信賴的刊物。這不是難事，只要稍加留意就可發現出藝評家僅抄寫目錄序文，或者對照新聞記者發表的文章等懶惰刊物及報紙，就可刪除。在美展開幕數日前要寫報導或藝評的藝評家，可算是認真的，其文章值得品味。在美展之前所寫的文章，實際上不能報導美展效果，可是事前親自看過若干重要作品或全部作品，所以對藝術家的意圖、評價，或藝術家所完成的藝術事業等，能對讀者做有益的解釋。

　　所報導的內容往往受到記事長短之制約。在報紙時很難超越一千單字（英文，中文是八百至一千字），所以不可能開始時就做詳細的分析。實際上，如此的短文就很難做到具體作品或標題的詳細解釋，而僅對藝術家的作品做概括性的描述。例如，下述的文章是美國藝評家希爾頓‧卡麥爾（Hilton Kramer）對傑克梅第簡要的藝評。

　　注意觀察眼前的模特兒，不論其一切的鉛筆痕跡與筆觸，或者全身與頭部的形塑等，都是向很難掌握的「不可能」目標挑戰。……這種「困難度」就是其藝術精神的核心，也是其風格的支柱。那些如蜘蛛網似

的神經而纖細的素描線——快速慎重及帶有絕望味道的線——是很難掌握對象的性質，然而仍喚起吾人的注意，同時有耐性地試圖把它表現出來的線。（Kramer, Hilton. *The Revenge of the Philistine*. New York, 1985, p. 110.）

命名為「傑克梅第的精神英雄性」的這一篇文章為傑克梅第過世十年的遺作展而寫的，文中都沒有提到任何一件作品。

再者，也有把焦點放在題材上的文章。下面是羅塞堡為馬克·羅斯柯（Mark Rothko）所寫的一節：「羅斯柯到1950年為止，一直想到不是人體而能表達出絕對存在的東西。跟聖像畫一樣的畫作是由單色『地』的長方形畫布所構成，在此上他加上三或四個橫長的色面，而在此色面與色面間就流露出「地」的色彩。以刷子所刷的色面，與如毛皮一樣有柔軟的境界線，恰好形成有趣的對照。接下來的二十年間，羅斯柯就以自己感情生活的實質，在此風格上再度吹入新的氣息。它像是十四行詩（sonnet）或俳句的視覺現代版，他的這種風格是獨特的，完全由自己的構成骨架所譜成，不是他人所能入手。」（Rosenberg, Harold. *The Anxious Object*. London, 1964, p. 101.）

要撰寫美展藝評的第二方法是跟其他畫家的比較。畫家派翠克·賀倫（Patrick Heron）在1950年代為倫敦的《新論壇》（New Statesman）雜誌社執筆，他撰寫勃拉克時就運用這種手法，拿勃拉克跟畢卡索做比較。下述是畢卡索的人氣最高的1954年時的一節藝評，賀倫為了熱心介紹勃拉克藝術之特質，竟提出挑撥性的議論。

如像我一樣，凡主張喬治·勃拉克是現存畫家中最偉大的畫家的人，是對革新性、粗暴性、新奇性、自發性等表現感覺厭煩，而會認為永恆性、崇高性、熟慮性、透明性、穩靜性才是繪畫藝術的至高價值。如畢卡索的天才競爭者是造成視覺戲劇的無限潛能，變化自如的發明家，在自己的創作作品上加上幻想的藝術家，他是向世人告白自己的作品乃是這個時代的縮影。（Heron, Patrick. *The Changing Form of Art.*

勃拉克 靜物
1953年
油彩畫布
130x162cm

London, 1955, p. 81.）

　　賀倫在他的藝評中充分表達對勃拉克的共鳴，這個原因乃是勃拉克所追求的，恰好跟賀倫所要實踐的繪畫類同。他主張勃拉克把對象的魅力大大地提升了：「他對登場在繪畫上的東西都賦予優美的性質。事實上，他對咖啡壺、桌子、椅子、窗戶等所賦予的生命，是令人感受到這些東西真正的活著。他給予水壺的個性是水壺自身所具有的，易言之，勃拉克所描繪的是各個對象的性質。所以，勃拉克的水壺是猶如陶藝家的水壺一樣，是實在的，是一個實在的統合體。」（Heron. pp.90-91.）

第二節　人物介紹的藝評

　　藝術家介紹是美展藝評的另一形式。這種記事若達到漫談專欄以上的水準時，對藝術家人物之介紹就成為有價值的形式。其重要資訊之一是描寫訪談的場所，大概是藝術家的自宅或工作場所。例如，二次大戰後亞力山德·力柏曼（Alexander Liberman）決定訪談對法國美術一百年有貢獻的藝術

家，亦即跟巴黎畫派有密切關係的畫家與雕刻家的工作場所，他對自己的計畫有如此的描述：「愈探討，愈對其環境的神祕感有所迷惑。為何法國在這特定的時代，會成為世界藝術之中心？繪畫與其眼前的現實光景間，到底有什麼關係？迄今為止我很少相信環境會成為解說藝術之意涵，然而現今我確信環境會扮演很重要的角色。」（Liberman, Alexander. *The Artist in His Studio*. London, 1960, p. 9.）

花了十年歲月所拍攝的照片，終於在1960集成一本攝影集而出版。此本書中的十篇藝評登載在《時尚》（Vogue）雜誌上，其中藝術家的談話跟力柏曼的論評及描述混合在一起，對讀者產生很大的魅力。下面是力柏曼對喬治‧勃拉克的介紹記事中的一段描寫。

喬治‧勃拉克對我建議該探訪瓦蘭吉優教堂與海軍陸戰隊的共同墓場。位於法國北部海岸斷崖上所建造的這座十二世紀的教堂，及其無數的墓碑或十字架，跟勃拉克的色彩一致。教堂是灰色，而墓地的十字架是大理石的白色。教堂內部的彩色玻璃窗跟其黑色框架，以及外部的鮮花，就成為點綴色。由小石子布滿的法國北部的鐵灰色海岸，被海岸斷崖的陰影所覆蓋，而譜成了勃拉克海景的那些黑色。我在此理解了勃拉克從周遭的田園風景到底吸收了多少創作養分。（Liberman, Alexander. p.38.）

美國《紐約客》（New Yorker）曾留下優秀藝評的記錄。珍拿‧弗蘭納（Janet Flanner）介紹過勃拉克的藝術，她也撰寫了有關畢卡索與馬諦斯的生動文章。弗蘭納知道有關畢卡索的生活面有很多人寫過，所以她就避開這方面，而撰寫了能使讀者高興的資訊。

畢卡索的談話一開始就與他人有所不同——那是他學會走路時的一則鮮明記憶。時間經過了六十年後，他看到自己的兒子學走路時，突然高興地向他的朋友說道：『我記得學走路時喜歡推餅乾鐵盒，因為我知道這個餅乾鐵盒裝了我喜歡的餅乾。』由此可知畢卡索從小起就表現出

與人不同的地方，有非常高的自覺性。（Flanner, Janet. *Men and Monuments*. London, 1957, p.190.）

　　雜誌上的人物介紹是經過細心的注意狀況下撰寫的，所以其準備就較綿密。與此較之，報紙上的人物介紹欄大多來自訪談的，在訪談時能直接聽到當事者的談話，這是它最大的長處。不過讀者讀到這種訪談報導時，須要注意到它的正確性與信度。錄音訪談亦如此。或許這些錄音訪談內容是經過剪輯而來，所以其正確性不能傳達到讀者。再加上，被訪談者常有記不清或記錯的地方，所以其信度就打折扣了。不過人物介紹記事的迷人處在於，藝評家對藝術家或其作品表示其個人看法的地方。

　　人物介紹記事的又一個好處，是登載這篇文章的雜誌，能同時登載優質的彩色圖片。然而這個彩色圖片只是裝飾性的，或者不是藝評對象的作品時，會使人失望。這等於講及作品時，並沒有附上圖片，令人得不到具體的概念，徒增失望而已。

　　人物介紹記事最重要點，在於其記事能滿足讀者的好奇心。編輯者對執筆者會下指示，請他撰寫迎合大眾口味的文章。若依照這種指示而寫的文章，就會帶些感情要素了。例如，以性及金錢等問題來特別刺激讀者的好奇心，而對藝術家的人生奮鬥就省略了。其最好的例子是電影，電影導演凱恩·盧梭（Ken Russel）為了推銷特加庫魯斯基（Tchaikowsky）電影的計畫案，他對可能資助資金的資本家遊說，說這計畫案是描述跟色情狂女人發生熱戀的一同性愛者之故事。同樣的，關於藝術家個人生活的描述，據編輯者之看法，重點並不放在良好的藝評上，而寧願放在書本或報紙的銷售量上。

第三節　團體展

在瓦倫吉瑞爾的峭壁與海灘。勃拉克作畫受此地自然色彩影響
亞力山德·力柏曼攝影（左頁圖）

　　團體展的藝評解釋是較難寫的。或許藝評家在作家的作品間找出共同點來寫，而不大考慮藝術家個個之性質，他關心的是這一團體的一般特性。不過認定藝術家們都具有共通的特徵，這一種假設就會帶來誤解或誤判。再者

選擇其中的藝術家來寫，又是不大恰當的方法，因為他們總有理由選擇團體展來一起展出他們的作品的原因。與此較之，帶有敵意的藝評徒增讀者的不滿意。敵意的藝評家要找出團體展的矛盾或缺點，是易如反掌的事。

　　藝術家要共同舉辦美展有許多原因，其中經濟是最大的理由。因為可以分擔美展的費用，這對藝術家來說一大樂事。另一種經濟的動機，是作品的買賣可以用團體展的名議來進行。二十世紀初頭團體展的重要性，在二十一世紀的團體展裡已很難見到。因為畫廊林立，藝術家要開個展已不是難事。現今，個展及聯展已普遍化了，所以美術市場的團體展角色，就不大重要了。

　　因經濟的理由選擇開團體展的藝術家，喜歡用數字來命名其團體展。例如在倫敦的各時期就有「十二人會」、「七與五」（Seven & Five）、「一比四」（One / Four）等名稱的團體展。這些團體展，不是為出賣作品而結合，就是朋友間的交友展。不過上述的任何一種團體展，其真正的動機就難放在藝術的綱要主張上。

　　話雖如此說，他們對團體展的命名頗用心。猶如，加拿大的「七人組」（Group of Seven）就在數字上隱含了其團體展的意涵。由景觀藝術家所結

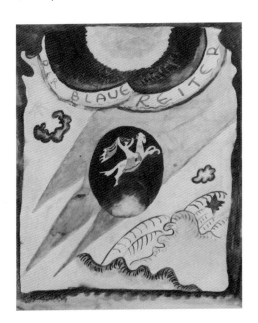

合的這個團體，是藉表現加拿大豐富的野性主題，帶給祖國的藝術活動活潑化。其中的領導者湯姆‧泰勒（Tom Taylor）在他們舉辦首屆團體展之前過世，不過大家仍認定他是他們團體的一份子。之後，他們雖然各自發展各自的風格，可是這團體的初期藝術意識由其綱領所規定。

　　「藍騎士」（Der Blaue Reiter）的名稱又是好例子。

「藍騎士」
（DER BLAUE REIT-ER）
康丁斯基素描作品
1911年

1911年十四位畫家以作品四十三件，參加《藍騎士》編輯委員會主辦的第一屆美展，而有關它的出版物在封面上刊載了康丁斯基（Kandinsky）的騎士素描，於1912年出版。到了第二屆美展時就有三十一位藝術家參加了，其參加的動機是欲得作品發表的機會。跟同時期的著名「橋派」（Die Bruecke）不一樣的地方是，他們之間並沒有密切結合的理念。再者，他們也未像「橋派」一樣計畫出版版畫集。由藝術團體所出版的版畫集，這種良好的作風以後就由各種藝術團體所仿效，其中包括了自十九世紀至今日，出售會員平版畫的英國瑟能弗德團體（Senefelder Group）。

在藝術上具有明確組織綱領的是十九世紀著名的「印象派」。印象派歷史的若干特徵是值得吾人注意，其中之一是這團體的名稱並非自取的，而是有一藝評家批評莫內的畫而產生的。另外，當時會員的藝術意志（Kunstwollen）可以說多樣，而個人之敵意竟破壞了彼此間的結合。再者，印象派的名稱由著名印象派畫商魯漢若伊（Durand-Ruel），而得以永續。就經濟面而言，猶如五十年前的浪漫主義一樣，在世紀轉換期中跟當時的生活發生密切關係的現代性觀點。在藝術的術語中，這種現代性觀點就能呼籲藝術家結合在一起。例如喬治·薩於（George Seurat）與其伙伴主張，點描主義是科學性的現代風格；他方象徵主義畫家主張藝術與其依據感覺來創作，還不如依據精神價值來創作。

大家所熟知，藝評家對印象派大多不懷好意。然而，從藝評上得到流派名稱的並不限於印象派，「野獸派」與「立體派」亦如此。就藝評家的觀點而言，用流派的標籤來解說作品，有許多好處。藝評家在有限篇幅的報紙上，向讀者傳達出其所講的藝術是何種性質時，流派的標籤是相當必要的，因為這種藝術的簡稱在其他場所再敘述同性質的藝術時，可以省略不少空間。

藝評家替印象派及其他團體命名，與此較之，有些藝術家認為自己命名總比藝評家命名來得好。就西洋美術而言，在印象派之前亦有藝術上的綱領與宣言存在過，不過進入二十世紀時其次數就急增了。十九世紀藝評家的工作猶如現在一樣，為非專家的民眾解釋藝術。然而有些藝術家就自問了，由自己來解釋自己的工作總比藝評家的解釋來得貼切。於是具有其藝術觀的聲

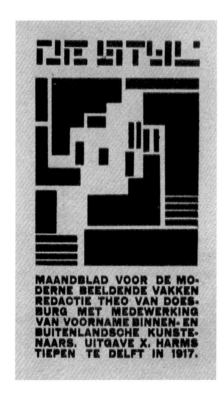

明文或宣言就誕生了。其中，有一個團體認爲其具有新趨向而命名爲「未來派」，而「風格派」就大膽地主張其獨特性。「風格派」（De Stijl）是荷蘭語，「Stijl」是英文的「Style」，其意爲除了我們的風格外，其他再沒有值得考慮的風格。

在此狀況下，對讀者而言就留下選擇的餘地。一是把美展作品跟藝術家的宣言連結在一起，來評價；另一是解讀藝評家的解釋與評價。此時的藝評家就必須考慮藝術家的宣言。事實上，藝評家與藝術家之間常發生鬥爭。因

風格派雜誌創刊號封面

爲藝術家的宣言，常把藝評家的論評與評價工作搶走之故。

藝評家最難決定的是，做爲領導者的藝術家，是否能跟團體分開而單獨討論。若，分開討論時跟領導者較之，會把其他的藝術家陷於不利的地步。如何公正評價不同個性的藝術家，是一件微妙判斷的問題。例如，古史塔‧摩洛（Gustave Moreau）並沒有參加野獸派畫展，或者「七人組」的領導者湯姆‧泰勒在美展時已過世等，領導者有時在其團體展時缺席了。總之，能把藝術家的種種關係整理出來，只賴時間與研究。

團體展只能窺探出其活動的一部分，所以團體展對藝術家而言，並不一定有利。若小畫廊時只能展出少部分的作品，會錯誤地傳達團體整體的活動或者在多種領域活動的藝術家成果，甚至導致誤解。例如克爾赫納（E. L. Kirchner）、黑克爾（Erich Heckel）與諾爾德（Emil Nolde）等，在「橋派」名義之下聚集在一起的德國表現主義藝術家的工作，實是來自版畫的影響，若干主題的處理方法實受其版畫製作的影響。所以只從畫展來窺探他們藝術的全貌，難免以偏概全。這個時候藝評家提供的資訊就能補足這一個背景漏

羅特魯夫、慕勒等橋派代表畫家木刻像

洞。再者，某一藝術家的代表作是私人所收藏，而在團體展上並沒有展出，此時藝評家就可指責此美展的缺失。

若，美展的目的帶有政治色彩，雖然從純粹審美的觀點來下藝術的評價是可能的，可是從參展藝術家的眼光來看，這種藝評並不切題。雖然美展帶有政治的色彩，然而從長遠的眼光來看時，會發現其中的藝術價值。最好的例子是「達達」運動。就今日來說「達達」的虛無性作品，以其想像力而獲得很高的評價。然而當初猶如「達達」藝術家所言，是否定藝術及社會的一切傳統價值，而被世人所謾罵。

第四節　聯展

聯展是要發掘有才華藝術家理想的場所，又是許多藝術家重要的經濟來源。最常見到的聯展是由藝展協會所主辦，而它的歷史跟十八世紀以降的西歐藝術的發展有密切的關係。巴黎沙龍展及倫敦皇家學院主辦的美展，在藝術贊助史的轉捩期時，就成為藝術作品交易的場所。十八世紀時，發展了中產階層的文學市場，同樣地也發展出中產階層的藝術市場。

丹尼斯·迪德羅（Denis Diderot）是以法國百科全書的編輯者聞名於世，可是他在藝術批評領域上也獲得很高的名聲。他於1761年開始撰寫沙龍的藝評，友人菲德烈·吉明（Frederic Grimm）把他的文章跟其他的文章放在一起，依當時的手法做巡迴閱覽。迪德羅主要的是依當時的道德規範，來探討道德如何透過繪畫來形塑的問題。他的藝術感受性敏銳，連歌德與波特萊爾都讚賞他的藝評。下述是從1767年沙龍展藝評中拔粹出來的，在此他對

王子（Le Prince）的俄國田園風景有這樣的描述。

有一老人在彈吉他。可是他突然停止彈琴，傾聽牧童的笛聲。老人在樹蔭下，他的旁邊有一位少女。他的眼睛瞎了，最少我的感覺如此。離不遠的那位年輕人坐在石頭上，把笛子放在嘴邊。他的服裝是如此的樸素不值得特記，可是他的臉龐是端正的。老人與少女熱心地傾聽笛聲，在他們的右手就有一座岩丘，而在岩丘下綿羊正在啃草。這幅畫作直接打動了我的心弦，我很想倚靠在老人與少女間的樹幹上，傾聽這年輕人的笛聲。若，笛聲停止了，我會走到年輕人的旁邊坐下來。之後，我們會把這位善良的老人帶到木屋上。能感動我們心弦的這幅畫作絕不是壞作，雖然有些人講它的色彩缺乏強度，而它的明暗調子單調。——或許如此，不過這幅畫作能打動人們的心弦，引起人們的關心。世人所講的正確素描與美麗色調、明暗技法等，到底有什麼用。若，它並不感動吾人，不打動心弦時。繪畫是透過視覺感動靈魂的一種藝術，若它只停留在視覺而達不到靈魂深處時，這位畫家就到達不了藝術的目的。（Diderot in Tollemasche, B L. *Diderot's Thoughts on Art and Style*. London, 1893,pp. 127-28.）

順便一提的是迪德羅本人，是很會鼓舞他人的一位藝評家。沙廷·普維（Sainte Beuve）有如此的描述：「新古典主義大師大衛（Jacques Louis David）談及迪德羅時常帶感謝之情。開始時大衛不被世人所認定，而他的努力並不給他帶來名聲。常拜訪畫室的迪德羅，訪問大衛時看到剛完成的一幅畫。迪德羅很佩服那一幅畫，接著侃侃而談藝術家的意圖與作品所流露的高貴理念。聽到迪德羅的話後，大衛率直地表示本人並沒有意識到那種偉大的理念。『什麼？』迪德羅感歎地說『你並沒有意識到自己所作的，完全依賴天性！那更偉大了！』大衛由名望很高的人得到讚賞而更加有自信。那些讚賞就成大衛能發揮才華的契機了。」（Sainte Beuve in Tollemasch, pp.23-4.）

藝展協會所主辦的展覽，往往給藝評家帶來難題。因為只能給許多作品

中的少數作品，做簡短的評論。對藝展協會主辦的數千件作品，除了使用上述方法之外，再也找不出好方法了。十九世紀的沙龍展時，若是被藝評家點到就很幸運了，若進一步得到讚美的話，就有利於職業畫家的前途了。

　　一旦藝展協會確立其地位時，就會產生敵手。十九世紀最引人注意的敵手，就在巴黎產生。1866年的沙龍展，入選的作品引起不公平之聲，因而落選的畫家就開其落選展了。在此落選展上，後來在美術史上知名的畫家，得於展出他們作品之機會。到了十九世紀末葉時，脫離公家主辦的美展，而組織另一藝術團體之行動在歐洲出現了。其中，奧地利的一個藝術團體就取名謂「分離派」（Secession），其意為跟官辦美展分離。

　　評論藝展協會主辦的作品時，若是登在報紙上時其篇幅是相當有限的。報紙上的藝評家只點了畫家或雕刻家之名字，再加上很短的見解而已。因為在報紙上的空間不允許做詳細的描述與解釋，點到名字就等於評價了。至於敘述美展的全般性印象，也沒有多大意義。因為不像團體展似的有其主旨或宣言，官辦美展間很難找出藝術的共同特性。對整體的批評唯一的可能是跟其他年度的美展做比較，或者跟其他類似性質的美展做比較。

　　所以撰寫藝評時藝評家能製造吸引人的標語或名句，你就是贏家。名詞與形容詞的巧妙組合，富有機智的片語，你所期望的藝術家數目，或者讀者所期望的藝術家數目等，皆是能打的王牌。對讀者而言，唯一最好的方法是參觀美展。維多利亞時代的英國，或者第二帝政時代的法國，藝評家的品味就具有相當大的影響力。就今日而言，藝評家的影響力就很難估量了。把美國的抽象表現主義推銷到全世界的格林柏格（Clement Greenberg），當時的確有影響力，然而根據讀者反應調查研究，諷刺的是讀者看報紙的藝評，只是確認自己的看法而看報紙。若，這一調查研究是可信的話，藝評家只是在報紙或海報上提供服務的清單而已。與此較之，藝術家實質上的能力有時就在美術市場上看得出。

　　能引起世人注意而獲得某程度的成功，而報紙亦樂意報導的美展，就是設有獎項的競賽美展。在此，報紙上的藝評家只報導評審委員的結果與意見就可，可以免掉自己的見解與評價。因而藝評家的立場就可減小，對得獎作品的描述與評價，不得不受到得獎的大或小的影響。

格林柏格把美國抽
象表現主義繪畫推
銷到全世界

杜庫寧
紐約市新聞
1955年
油彩畫布
175.3x200.7cm

　　最後就藝評的讀者而言，要探索藝術家的成就與否，如何運用藝評？其最好的建議是，任何一種美展最好讀兩篇以上的藝評。只要你到展覽會場時，會看到對此美展的幾篇藝評，會貼在揭示板上。比較這些藝評就可知道，除了描述共通的基本見解之外，知名高段的藝評家就作品會提出其個人獨特之解釋與評價，或者對整體美展表示出其獨特的見解。美展的共通資訊，既不是論評，又不是評價，大可省略。切記，真正的藝評是能提出個人獨特之見解。

第五節　主題與議論

　　美展的記事，有時敘述了跟美展無關的事，看到這種報導徒使期待有所評論的讀者失望。進一步的議論，雖然是藝評家本身有興趣的課題，不過這種作法只能使他要討論的藝術背景，令讀者較了解而已。如藝術政治學、文

化史等領域學者，撰寫跟他領域不大相關的美展藝評時，就用其學術領域的知識大談藝術的問題。

有主題的記事或報導，常見於兩種的定期刊物，即一般性刊物與學術性刊物。學術性刊物，又分跨領域學術性刊物與專門領域學術性刊物兩種。如心理學、美學、哲學、歷史、宗教、社會學、人類學等期刊，或者醫學與生物學期刊，對藝術的解釋有時會提出寶貴的見解。不過，它有時跟藝術的描述與評價不大貼切，因爲他們的出發點非出自於藝術。例如，安海姆（Rudolph Arnheim）在其著作《藝術與視覺的感知》（*Art and Visual Perception*）中，以視知覺的原理來解釋作品的造形與構成。唯有在他1988年的《中心力的作用》（*The Power of the Center*）一書上，卻用藝術的觀點來探索心理學的問題。

有關主題的任何記事或論評，有一興味深長的質問是執筆者據於何種動機來撰寫？有些記事是在大學講課時的講義，以後把它改寫的，或是他以後要出版的書之一部分。再者，有些記事是正在爭論的議題上的投稿文。例如，議論政治問題時，以藝術爲主題來探討政治的問題。意義深長的紀事是超越了國界與語言的界線而把它們結合，或者是學術領域間的結合。讀到這種記事或論評時，讀者的評價標準會產生變化。

有關藝術政治學性質的論題，對撰稿人而言是最有回饋的。湯姆・沃夫（Tom Wolfe）的著作《彩繪的世界》（The Painted Word）是屬於上述性質的富有機智的一本書。於1975年尙未出版之前，在某雜誌上陸續發表。由著作者親自繪製的諷刺性插圖跟文本搭配，很能引起讀者的興趣。在文本上，他諷刺了美國的藝評及抽象表現主義、普普藝術。

沃夫的著作以如下開頭：「我目睹的是紐約時報主要美術記者的一段話。他說今日我們欣賞繪畫時『缺乏有說服力的理論，就等於缺乏某些決定性的東西。』我再度閱讀一次，而發現它並沒有言及『什麼是有用的……』，與『能豐潤心靈的……』，或是『很有價值的東西……』。只是提到『決定性的東西……』。要之，今日若無理論就不能欣賞繪畫了。」（Wolfe, Tom. *The Painted Word*. New York, 1975, pp. 4-6.）

《批評的批評》是這本書的書名，它很能表達其意涵。在別的地方，他

不客氣地描述紐約的藝術生活，以及作者假定的對美術有關心的人口數目。據沃夫，美術界的人口數目是「羅馬的約七百五十人；米蘭的五百人；柏林、慕尼黑、德塞多夫的二千人；紐約的三千人；以及其他分散在世界各地的總和，約一千人。這就是美術界八個都市的「美的社交圈」，它不過是一個小村落而已。」（Wolfe, Tom. P.28.）沃夫的批評是屬於喜歡嘲弄他人的冷笑型藝評。

　　沃夫喜歡攻擊的對象之一是格林柏格，不過對藝評家格林柏格也有他的忠心擁護者：「格林柏格的重要性，無論如何評價都不會言過其實。他是現代主義的構想者，亦是巧妙的操控者。現代主義是最重要且最有影響力的現代藝術的唯一理論。」（Kuspit, D. *Clement Greenberg*. Madison and London, 1979, p. 3.）格林柏格在整個1940年代，透過《國家》（Nation）雜誌發表他的藝評。他的名聲是建立自把藝評彙集成書的1961年出版的《藝術與文化》（Art and Culture），猶如巴巴拉‧芮絲（Barbara Reise）所言：「格林柏格的名聲能炫耀的理由，是欲對抗『巴黎派的掌控』起見，很成功的擁護抽象表現主義藝術家。」再者她亦提及：「他的功勞是從以往只對知識份子雜誌所寫的孤立性藝術專欄，把它擴大成一般人也容易接受的論評，甚至對藝術商業也有影響力。他可以說是紐約藝壇的總指揮，就此成功面而言，他毫無疑問的該受人尊敬。」（Reise, Barbara. In, Kuspit, p. 4.）

　　格林柏格的藝評，猶如下列所言充滿了自信與權威性：「就本質性而言，跟立體主義感覺相結合的構想、素描、配置等油彩的鬆弛處理方法，是高爾基與帕洛克（Jackson Pollock）等別種藝術家間，在1940年代中期時共同持有的特色。若，有人質問『抽象表現主義性』是指什麼？那就是意味著『繪畫性』（painterly），亦即鬆弛而急速的油彩處理法，它沒有明確的形狀，有的是相互融合的面，斷續的色彩，以及很大的節奏感，密度不均的油彩與其相互浸潤，有筆觸、畫刀、指頭與抹布等痕跡的即興創作的繪畫。簡言之，藝術史家沃夫林（Hinrich Woefflin）在談及巴洛克美術的獨特風格時，指不像文藝復興美術似的具有明確的輪廓線，巴洛克美術的形狀是依據光線的明暗而定，有時主題的形狀就跟

抽象表現主義繪畫
霍夫曼　無題
1965年
油彩畫布(左頁圖)

背景溶在一起。自1943年以降，支配紐約抽象藝術（巴黎亦是）的「線性」抽象（有清楚輪廓的準幾何抽象），現今正由「繪畫性」抽象取而代之了。它猶如十六世紀的「繪畫性」取代先前的「線性」一樣，提供了「線性」之後，必有「繪畫性」藝術產生的循環規律。」（Greenberg, C. in Geldzhahlen, p.361.）

較有政治性的主題，是政府對藝術的獎勵金。大家所關心的問題，一般地說到底誰該接受那種獎勵金。美國國家藝術基金會，就選擇獎勵金的受獎人而遭受攻擊。無論十九世紀的法國或過去的蘇聯，官方所做的這類獎勵金就成為家常便飯了。選拔受獎人這件事，就易成為藝評的評價。它猶如委託創作，有關委託創作的問題就會釀起公眾的爭論。在這種公眾爭論中，藝評家難有決定性的發言權，不過從現存的作品來類推，可以論及其結果。

很可能具有藝評的另一記事形態是理論性的論文。例如維克特・柏金（Victor Burgin）的《藝評的終結》（*The End of Art Theory*, London, 1950），是依據1970年代的女性主義、精神分析、符號論等之文化理論觀點來撰寫的。依據他的看法「藝術現代主義的自律性，很可能被其意義產生的背景網絡之例證，而被推翻。」（Victor Burgin. 1950, p. 25.）由此看來，有關文化史及文化理論要做的事涉及很廣，與此較之，藝評不過是小巫見大巫，或者說是其中的小段落而已。若，讀者期望看到藝術作品的描述、解釋、評價的簡潔描寫時，而讀到的是有廣泛脈絡的文章，就會大失所望了。

藝術與其他主題的綜合性文章，有時具有重要的藝評。近年來，從文學理論的觀點來探討視覺藝術的書籍很有人氣。像這類主題的文章，不僅在美術雜誌上可看得到，在文學與歷史等其他雜誌，也同樣可以見到。像這種主題的寫法，最有效的是從不同領域中尋找出跟視覺藝術類似的問題，而讓讀者去推論。

6 | 第六章

描述什麼

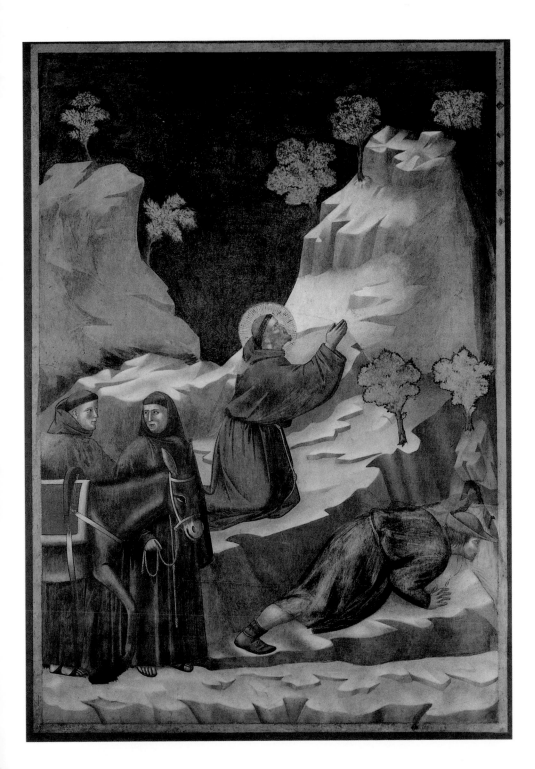

第一節 注意的對象

描寫對象並不是一件容易的事，尤其描述藝術的對象（藝術作品），就藝評家而言更加麻煩了，因為描寫的手法有許多。以雕刻作品為例來說吧，義大利雕刻家吉科莫・馬佐（Gicomo Manzu）作的〈舞步〉（Step of Dance）、青銅、高六十三公分、之少女裸像如何描述？從少女瘦長之肢體、平坦的胸部、以及髮型判斷，她是一位思春期少女；另一方面，一隻腳跟另一隻腳成直角看之，是進入西洋古典巴蕾的第三姿勢不久。

伊德優・泰瑞爾（Eduard Trier）在他《造形與空間》（Form and Space）一書中，選擇這一尊雕像而解釋，不過他只是表示兩點所見的。即，它跟馬希諾・馬瑞尼（Marino Marini）的雕刻所具有之力量較之，是一件洗練的人工作品；再者這少女跟馬切羅・馬斯基瑞尼（Marcelo Maskerini）的雕像較之，「內斂而停止跳舞的動作中，表現出其豐富的優雅性。」（Reise, Eduard. Trier, *Form and Space*. London, 1961, p.59.）

如此泰瑞爾把馬佐的少女雕像，首先描寫成人工作品，接著把它描寫成人。再者，他也把兩個雕刻家之特徵做為類比。像這種簡要的描寫，在概說書中算是常見的；另一方面，他對這件作品的評價，以在其著作中提及這件雕像來表示。對泰瑞爾雕刻家的傳記資料，僅有簡潔性的介紹，然而就作品而言再也沒有其他的資訊了。描述作品的方法，其他尚有幾種。例如，色彩、表面及他人所無的獨特性等。對前述的少女的姿勢、表情等，與馬佐同僚的兩位義大利雕刻家作品做比較之外，還有種種方法可做充分的解釋。如，她到底是誰？雕刻家不可沒有模特兒的，然而我們對模特兒的姓名一概不知。

猶如瓦薩利描繪的宗教模特兒是無名的，同樣這位少女亦是無名。瓦薩利對亞西西（Assisi）的聖法蘭契斯可（St. Francesco）教堂上喬托（Giotto）繪製的知名濕壁畫，有如下的描述。

說實在的，就各種人物之表情與姿勢，以及就各種主題之構成而言，喬托的作品在在顯露出多樣性。除此之外有興趣的地方，在作品上

喬托 泉的奇蹟
聖方濟組畫第十四景
1300年以前
濕壁畫
亞西西聖方濟教堂
上院（左頁圖）

也可以窺探得出當時的多彩服裝，以及對自然的正確觀察與其再現能力。其中之一，最美的描繪就落在口渴的男人表現上。他渴望獲得水喝的表情，就用兩腳跪在地上而喝泉水的姿態，栩栩如生地傳達出來。他如此的實在感，使得觀者會錯認他是真人。（Vasari, Giorgio . *The Lives of Painters*, Sculptors and Architects. London, 1963, vol. P.69.）

　　瓦薩利稱讚喬托的如眼睛所看的寫實描寫力，不過就西洋美術的傳統而言，那是普通的事。描繪自然世界的繪畫，對此種的描述就藝評家的而言，是很容易的事。因為觀者容易比較，自然事物與描繪這些事物的繪畫，而這種比較就成為藝評的重要描述之部分。以比較做為判斷之標準時，肖像畫有幾分酷似模特兒，風景畫乍見很像自然景色，靜物畫跟實物簡直相同等，藝評家就可拿寫實性做為評價的一部分指標。

　　靜物畫，就某些方面而言，是描述的理想對象。因為就構成要素的排列法，就可發現出其描述的根據。如，愛德蒙與朱利斯·恭孔赫兄弟（Edmond and Jules Goncourt）對夏丹（Chardin）畫作的主題描述，僅列舉物件就能喚起畫作的氛圍。「他配置在畫作的，有洗臉

夏丹　靜物
1754
油彩畫布
38.1x45.1cm
倫敦國家畫廊藏

盆、小狗、以及在日常家庭裡常見的親密動物與物件等——安定、勤勞、勞動等，有中產階層特有的樸素特徵。這位畫家的樣式，就是其家庭的樣式。」（Goncourt, Edmond & Jules. *French 18th Century Painters*. London, 1948, p.127.）

　　可是描述畫面上的人物，比起靜物畫來得困難重重。首先很難指出他們是誰，尤其肖像畫時特別困難。登場人物的行為，照樣令人傷腦筋。事實上，對畫面上所敘述的故事不了解，而只從畫面來判斷時，就會導致誤讀。所以讀者從藝評家描述的對象，即接納藝評家的畫面上人物的實際行為之描述，就要慎重考慮了。

　　在同一文化圈時，一幅宗教畫是聖母子，或者有六隻手臂的舞者是濕婆神等，從其描繪中能確認出來。在基督教圈時，很容易認定它是一幅聖像畫，是以北義大利風景為背景，有一慈祥的女性懷抱著可愛的幼童；然而濕婆神時，就沒有上述的自然寫實的再現了。

　　藝評家若對一國的文化不大了解時，就很困難做有系統的作品描述。今以非洲雕刻的例子來說明。非洲雕刻是不依西洋人的感覺，來把人的形體再規出來的。其大膽的變形，受到二十世紀歐洲藝術家很大的讚賞，法蘭克‧威勒特（Frank Willett）在《非洲藝術》（African Art）一書中有這樣的描述：「迄今為止非洲雕刻被描述成正面性的，即它的雕像是以垂直軸為中心，成左右對稱的造形。當然也有非對稱的雕像，但這是很例外的。非洲雕刻就因為它的正面性，所以攝影時大多以正面角度來拍攝，或者從正面角度來描繪，因而常被忽略掉雕刻家從側面的視點來看的重要事實。」（Willett, Frank. *African Art.* London, 1971, p. 144.）

　　接著他對此雕刻形式的魅力，有如下的敘述。因為非洲雕刻不是寫實的，所以對二十世紀西歐的藝術品味有所影響：「把非洲雕刻的特徵，依垂直、水平、或強調對角方向的觀點，來分析是一件容易的事。再者，它也略具自然主義與抽象性，也有曲線性與直角性。或者，在形式上也可以看出張力與節奏性的跳動感。的確，這些形式特徵能帶給吾人視覺上的快樂經驗。因為非洲的雕刻家在『純粹雕刻性』上，表現出其非凡的成就。」

　　上述的描述，提到了兩個重要的問題。一是對以往非洲雕刻照片的見解，若讀者有機會看到非洲雕刻的照片時，就會知悉非洲雕刻被上述的藝術攝影，有一部分受到誤導的事。另一是西洋的藝評家深信對形式的分析，會帶來某程度的藝評成果。儘管它與其說是描述，無寧說是對不熟悉文化的一種解釋。而這種解釋方法就較有議論的餘地了。

　　再者，要描述遠東文化的藝術作品時，就困難重重了。跟西方人的依據眼睛所看到的圖像來推測作品意涵較之，東方的藝評家更注意於繪畫與草圖的表面形式。詩、書、畫合一，而不可缺乏其中之一要素的這種形式構成，西方的藝評家很難了解。就中國繪畫而言，書法跟繪畫是同等重要的。在日本，賀年卡是新年時親朋好友間的一種致禮與問候的卡片，內含圖像與致候

文。致候文常是圖像的解釋。

　　日本的浮世繪版畫，長久對西方人來說，有很大的人氣。不過這件事就導致了西方人對浮世繪版畫，沒有正確的理解。如北齋與歌川廣重大師作品的構圖所見，其顯著的形式特質就給十九與二十世紀的歐洲藝術帶來很大的影響。儘管如此，浮世繪版畫在描述上，就其構圖特性而言，從來沒有換成適當的語言來解說了。例如浮世繪版畫所使用的素材，絕不是西畫家似的熟能生巧就能繪製成逼真的幻像（illusion），而是有另外的意圖。

梵谷　開花的梅樹
（仿歌川廣重的浮
世繪）　油彩畫布
55x46cm
1887年夏秋
梵谷美術館藏
（左圖）

梵谷　仿歌川廣重
〈名所江戶百景龜
戶梅屋鋪〉
1887年
巴黎　鉛筆、鋼
筆、墨水、畫紙
38x26cm
梵谷美術館藏
（右圖）

　　要之，藝評對讀者而言，成為有價值者，實來自適切的描述。關於作品的描述有物理性方面，如作品的大小尺寸、材料等測定可能的層面，以及用紅外線、紫外線的特殊儀器來測定肉眼看不到的層面。這種方法，可以說重要，也可以說不大重要。最重要的地方在於藝評家的描述，一定要正確。若不正確時，它所導致的結論就成為無價值了。對西方教堂祭壇畫背後的一部分裝飾，不能採取跟獨立肖像畫相同的方法，來評價。同理，對藝術家的技法評價，一定要了解其素材特性時，才能下正確的評價。

日本浮世繪版畫
歌川廣重
名所江戶百景龜戶
梅屋鋪
1857年　34x22cm
梵谷美術館藏
（左頁圖）

第二節　知覺

　　雖然二十世紀有視知覺心理學的誕生，但是觀者如何看作品，這個課題並不是一件簡單的問題。困難的地方在於心理學所探討的課題是較狹窄的，如對幻像的問題只有兩、三個收穫而已。雖然仍有爭論，不過的著作《藝術與幻像》（Art and Illusion），是適合於解說用的典型例子。這本書特別對風景畫與人物畫的研究者，提供了重要而有益的視知覺心理的知識。

　　幻像之一的透視畫，是西洋傳統重要的一種遠近表現法。文藝復興大師達文西（Leonardo da Vinci）在他的《繪畫論》一書中，提及三種類的遠近表現法：「第一是縮小遠近法，即遠的物體看起來會縮小。第二是色彩遠近法，即遠物的色彩會產生變化，趨淡而逐漸帶藍。第三是消失遠近法，即物體愈遠時不僅縮小，甚至消失而不見了。」（Leonardo da

烏切羅
森林中的狩獵
1460年
油彩畫布
75x178cm

構圖全體視線消失
點在畫中間地平線
上

Vinci. *Selection from Notebooks: World Classic.* London, 1952, pp.118-19.）

　　文藝復興期對遠近法的研究很熱中，事實上瓦薩利看到烏切羅（Paolo Uccello）對遠近法的研究太熱中了，而有下述的記載：「若烏切羅把投注在遠近法之研究同等之工夫，花在人物與動物的描繪研究時，他就會成為自喬托對繪畫添加了新光彩以來，最有魅力且最有創造性的天才畫家。因為遠近法本身雖有獨特之價值，但是把大部分時間傾注在遠近法，就會浪費太多的時間，消耗藝術家的精力，而它的困難度就會妨礙藝術家的精神活動。富有創意而活潑的心智，也會變成呆板。」（Vasari. Everyman vol. 1. pp.231-32 and 239.）

　　不過瓦薩利在烏切羅八十歲逝世時，有這樣的記載：「他留下會設計的女兒以及妻子而去世了。妻子常看到烏切羅留在工作室欲完成透視畫的線條而開夜車，於是不忍看他到深夜都在工作而勸他休息時，烏切羅

就說『啊！這種透視畫是多麼美妙』如此回答。這是他妻子常告訴人的
話。」

　　文藝復興期的數理透視法，在中世紀的歐洲藝術全然不使用。該時代，
人像的大小是根據其社會地位與重要度來決定。所以天父之神從沒有畫小的
現象，也從不使用線條都集中於一點的一點透視法，而使用反透視法。所謂
反透視法是在觀者之面前，遠近法的線條會集中於一點。這種表現法對二十
世紀看慣了照片的觀眾而言，是想像不到的事。

　　再者，中國藝術的遠近法表現，跟西方的表現法有所不同。中國的遠近
法也有像西方式的從地平視點來看的表現法，這不過是「三遠」中之一種表
現法而已。從近山俯視遠山，叫做「深遠」，此時的地平線就位在畫面的較
下方；從前山平視後山叫做「平遠」，此時的地平線就位在畫面的較上方；
從山下仰視山頂叫做「高遠」，此時各座山都有其地平線，而各座山就一層
層的重疊下去，觀眾能目睹一座座連綿的高山。筆者在這裡把西方與東方的
遠近法做一比較的用意，是藝術家如何表現就成為藝評家的風景畫描述，若
有某一風景以正確的透視法來描繪時，亦然。所以，上述提及中國山水畫的
「三遠」，若須描述繪畫的特性時，了解「三遠」的技法與意涵，對藝評家而
言實在很重要。再者，藝評家對遠近法或其他自然再現的種種技法不熟悉的
話，就不能使讀者享受印象派繪畫的對自然之歌頌，亦即不能使讀者享受印
象派繪畫本質的對光的科學性描繪之美。

　　不同文化背景的，乍見跟自然毫無關系的抽象性造形，它或許是把人、
動物或想像上的圖像加以樣式化的。美國印第安的圖騰或日本愛奴族的雕
刻、古代中國儀式用的青銅器，以及其他世界各地、不同時代的文物上，都
可發現這類的作品。不過非洲的許多雕刻作品，就不屬於此類藝術了。因為
無論非洲的面具及儀式用的物具，雖然不是寫實可是明顯的具有人或動物的
外觀特徵。面對這種作品的明確描寫，藝評家更要特別費神了。例如描述圖
騰時，首先就照眼睛所見的來記述，接著選擇雕刻中的幾件雕像，描述它為
物體的樣式化造形。

　　抽象性造形的佳例是印度教的壇特拉藝術。壇特拉的繪畫與素描是表現
靈性為目的，是幫助人們的冥想。音是曼特拉，圖形是揚特拉。同時運用咒

文與圖形時，就能修練靈性。把壇特拉的繪畫描述成幾何圖形，就不能製造出讀者之興味，然而這種繪畫的目的不是取悅吾人的感官，而是有其深厚的宗教用途。

印度教的壇特拉藝術

第三節　各種描述的方法

迄今為止，我們都提及語言文字的描述方法，亦即都談及藝評家的謀生工具的語言描述法。不過除語言描述法外，還有其他的描述法。藝評家不是附帶性的使用這些方法，就是做為補充語言描述法之不足，以便讀者有更進一步的了解。

我們在第三章第一節的畫家專論時，提及可以以藝術照片補充藝評的不足。此外，我們要談及照片有何種程度的正確性，以及它能產生何種程度的誤導。這個問題到了二十世紀後半葉時，就成為更加重要的問題。因為照片的影像媒體就成為吾人生活的一部分，所以有些人就相信影像能客觀的記錄出吾人所見的世界了。然而事實上，影像的視覺資訊是一種冷酷的編輯者。這種現象，若我們把十八世紀的繪畫跟同時代的該作品的直刻版畫，以及該作品的現代照片做一比較時，就可知悉兩者傳達的差異了。一幅攝影照片，它表面上的物理性點粒之堆積，很顯然的跟直刻版畫表面的線條與點粒，給

畫家在巴黎羅浮美
術館臨摹名畫的情
景　1793年11月

人予很大的不同感覺。直刻版畫表面的線條與點粒,其豐富的畫面描寫更優
於照片。由於影像媒體的進步,西方文明之外的文明,也能透過影像媒體接
觸到。不過,到印度旅行的旅客所看到的,到底跟影像一樣嗎?

　　吾人到底能否脫離西方傳統的看法,真正的看到東西嗎?有趣的事是,
於十九世紀考古學的記錄上記載著,連受過訓練的藝術家都不能正確的記錄
他所看到的東西。例如,考古學家亨利‧雷爾(Henry Layard)所約僱的藝
術家,記錄了亞述的人物雕刻毫無疑問的具有古代希臘雕刻的特徵等等。

　　另一種描述是藝術家的作品臨摹。十九世紀時的法國,藝術作品的臨摹
是一件好工作。當時無論個人收藏家或旅客,都喜歡蒐購羅浮美術館的名畫
臨摹作品。另一方面,臨摹是藝術家訓練的一部分,德拉克洛瓦、吉里柯
(Gericault)、塞尚、雷諾瓦(Renoir)等人都臨摹過羅浮美術館的名畫,安
格爾(Ingres)直到六十八歲時還在臨摹名畫。臨摹有兩種,一是正確的臨
摹,另一是解釋性的臨摹。解釋性的臨摹是藝術家對其有魅力的部分,加予
臨摹。這種臨摹,是描述,同時是解釋。臨摹不僅使作品的特徵明顯化,同
時經過臨摹的過程,畫家對該作品有更進一步的了解。

　　不過,藝術家根據自己的繪畫作品,再做一件同主題的版畫時,這件版

畫卻很難歸於描述了。這件版畫，就是原作。話雖然如此說，繪畫與版畫各有其特徵，所以兩者會相互影響，同時其差異性會支援雙方的解釋。然而版畫之外的複製，會多多少少減低作品之質，從那裡得不到任何的好處。

波特萊爾暗示過「詩是藝評最高的形式」，由此看來以一種藝術來轉述另一種藝術，也可以算是描述的一種。例如，莫迪斯特‧莫索格斯基（Modest Mussorgsky）音樂作品，有人把它描述成「美展的繪畫」。不過一般地說，兩種表現媒材之間的相關性，只在靈感。事實上，靈感是音樂家或詩人創作作品時的出發點而已。浪漫主義藝術家認為自然界與藝術間，有其共通性。費德瑞區‧席勒爾（Friedrich Sciller）主張音樂、視覺藝術與詩等，「在能打動吾人心弦等方面……有其類似性。」

第四節　審美經驗

讀者對藝評家所期待的描述種類，不只是對象的描述而已，藝評家也喜歡跟讀者分享其經驗。下述或許可以納進人物介紹欄裡，有時藝評家也會告訴我們有關作品周圍的事情。除此之外，藝評家也充分告訴我們他對作品的反應。這不僅是對作品之描述，也描述了對作品的好意批評，甚至厭惡的批評。這種個人經驗的描述與作品評價之間，僅有略微的差異而已。當評價作品時，藝評家或許會把個人的感情放置於一旁。

何謂審美經驗？把美跟其他反應切離開來，是很難的。所以這個問題致使西洋的美術史家、藝評家、哲學家等，在這兩個多世紀間傷透腦筋。他們得到的見解是既然審美經驗是被描述的，所以猶如多樣的宗教經驗一樣，審美經驗也是多樣的。

現在讓我們參加美國教育家與兒童間的一場對話吧！內容是有關藝術的了解。帕森斯（Michael J. Parsons）在其《我們理解藝術方式的》（*How We Understand Art*）一書中，談及他的工作。在該書中介紹了美國少年少女，對作品的感覺與喜好的自由談話內容。例如，少女安蒂（Andi）對保羅‧克利的素描感覺「怪怪的」。如此兒童的見解以心理學觀點來考察時，他得到了下述的結論。

他以勞倫斯・柯勒柏（Lawrence Kohlberg）的道德判斷的六個發展階段，做爲審美發展階段之研究參考，其他再以皮亞傑（Piaget）之認知發展理論等做爲研究之參考。赫柏特・里德的《透過藝術的教育》（*Education Through Art*）一書中的發展階段，是運用容格（Carl Jung）的類型分類。然而對我們要探討的審美經驗，帕森斯跟兒童的審美談話反而會提供適切的回答。帕森斯說：「不管繪畫的主題與風格如何，幼童很少對繪畫提出厭惡，……他們把自己的連想與記憶投射在繪畫上，繪畫上若有熟悉的事物，他們就覺得快樂，這是他們共通的特徵。……繪畫就是刺激愉快的經驗」（Parsons, Michael J. *How We Understand Art*, Cambridge, 1987, p.22.）不過，此種個人內在主觀的滿足到了第二階段時，就會考慮或接納他人的見解與經驗。到了第三階段時，就會了解繪畫是傳統的一部分。到了最後階段時，就超越不同之文化與流派，會提出個人獨特的判斷。

帕森斯的審美發展共有五個階段：第一階段叫做「**偏愛期**」（Favoritism），對繪畫的主題與色彩都會表示愛好，東西愈多，色彩愈豐富，就愈喜歡。第二階段叫做「**美與寫實期**」（Beauty and Realism），認爲繪畫畫得愈像眼睛所看的，愈好。並且現實上的美的東西若畫在畫面時，它就美。兒童到此階段就有了審美判斷，那就是以寫實做爲評量的指標。第

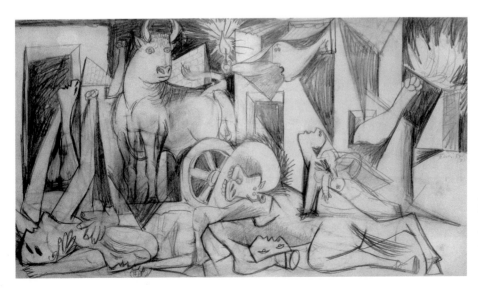

畢卡索
格爾尼卡習作
1937年5月9日
鉛筆畫紙
24.5x45.5cm
馬德里蘇菲亞藝術
中心美術館

三階段叫做「表現期」（expressiveness），繪畫主要的目的不在自然的再現，而是有否感動他人的意涵。到了此階段會欣賞畢卡索的〈格爾尼卡〉了。第四階段叫做「風格與形式期」（Style and Form），會留意作品的技法、形式與獨特的風格，會藉由歷史的脈絡來衡量作品的價值。所以會認知保羅·克利的繪畫價值。第五階段叫做「自主期」（Autonomy），了解各流派的風格後，知悉判斷是個人的，同時是社會的，但最後仍以個人的藝術觀爲依歸。

上述藝術了解的發展階段理論，對審美經驗提供了分類。即，頭第一與第二階段等於描述，而第三與第四階段是解釋，最後的第五階段是評價。這個審美發展理論並不論及反應之質與其強度，也沒有分析反應之相互作用，不過在教室從事教學時，是很實用的一種審美發展理論。

大概此一百年間對審美經驗的最通常描述，是藝評家面對一獨立的藝術作品時，必須表明他的反應時所產生。例如看到市場上的一把紅蘿蔔時，我們的看法有兩種，一是當做晚餐用蔬菜之實用性看法，另一是把它做爲審美對像之看法，這是弗萊的見解，而這種差異是由哲學或美學觀點所支持。所以我們可以把描述看做瞬間經驗之累積，或者把它看成一種神蹟。不過，我們的關心不在難解的美學問題，而是在藝評家如何撰述其審美經驗，以及這種描述的功能上。這是有關描述的層面，但另一的有關宗教性、政治性、社會性等層面的關心，本來就是要加解釋的根本問題。

遺憾的是撰寫的人，對藝術作品的感受不會直率地表示出來。他一方面描述作品，一方面避免直率地描述自己對作品的眞正反應。

今有兩位誠實藝評家之例子。一是對未達自己心裡內部的浪漫主義標準的繪畫，表示否定見解的日本人，他的名字叫寺田透，他對菅井汲的〈藍色〉繪畫如此描述：「突然間我面對了一巨大而形容不出的帶上紅帽的藍色造形。可是這件作品在我凝視它時，並沒有告訴我什麼。它辜負了我的期待，也沒有給我什麼，只是讓我站在那兒傻笑而已。這是我對這件作品的所有感受。」（Terada, pp. 150-1.）

跟此對照的是，參觀羅斯柯作品的一人類學家的感受：「在展場的最後，我看到標示1970年〈灰色上的黑〉之作品。我在這件作品的造形上

羅斯柯（Mark
Rothko）
灰色上的黑
1970
壓克力畫布
203.8x175.6cm
紐約古根漢美術館
藏

『傾注了所有注意力』，然而我對羅斯柯所知與所感的，就干擾了我的注
意力。」人類學家賈格・馬奎（Jacques Maquet）所知的是，羅斯柯完成
了這一件幽暗色調之作品數星期後，羅斯柯就自殺了。疑惑與感受、感
情與比較等，就強烈干擾了對作品之凝視。之後「與其說心理產生衝
突，還不如不去想它，而退一步隨思考與感情的起伏，進行對作品之感
受。這時不去想它，反而使我的感受更加活潑。我被這件繪畫壓制了，
當我感受到壓制時，就建立了這種感情與我之間的距離。」（Maquet,
Jacques. *The Aesthetic Experience*. New Haven and London, 1986, p. 164.）

7 | 第七章

各種的解釋意涵

第一節　神話

　　藝評家工作之一是，教育觀眾了解藝術作品。此時的了解若風景畫時，
是指作品跟自然形象近似的單純的鑑賞能力。像這種直接鑑賞時，藝評家就
可敘述藝術家技法之質以及製作作品時的想法。

安傑利柯　報喜
蛋彩木板　1432
柯特納迪奧傑薩諾
美術館藏

　　可是涉及風景畫之外的作品主題時，就更加複雜了，因為它跟文化方面
的知識息息相關。大天使加百列對聖母瑪利亞告知懷孕的所謂「報喜」
（Annunciation），若基督徒時是熟知的主題。若，藝評是以基督徒為對象來
撰寫時，就不必對此故事再說明之必要，而可把注意力灌注於如何表現出來
的問題。「懷孕報喜」之繪畫是對宗教信仰有正面的作用，能促進信徒的宗
教情懷。再者，若你不是基督徒時，或許會從這件作品感受到美感，在心理
上享受喜悅。

　　同理，印度教徒若看到藍色皮膚的克利修那，在綺麗風景中正享受普林

達班女士們的戀情畫作時，就知道它是描述「克利修那之戀」的故事。若是西洋人時，只會享受那美麗的情景。可是主題是涉及到世界起源時，就不那麼簡單了。有一幅十八世紀時的印度繪畫，作者不詳：女性在上面男女正在性交的一幅作品，而從這兩人長出蓮葉，而在蓮葉上有一位斷頭的藍色人物。左手盤子上放置了頭顱，而藍色人物的兩旁各站一位執劍的裸體女性像。若是印度教徒時，就知悉那一對互愛的男女是毘濕奴神與馬哈拉克修密神，而坐在蓮花上的人是馬巴毘賈・齊娜馬斯達。再者，印度教徒也可以把這知識運用到冥想上。然而，觀眾若無這種知識時，就會感覺到圖像的不可解性，而很難了解此圖像的傳達意涵與其效果。

克利修那之戀
1780
印度細密畫
私人收藏

所謂「神話」是陳述神的故事，因此神話是對宗教信仰有正面的作用。初期義大利文藝復興巨匠對基督教的篤信，把他們對聖經的了解，表現在圖像上。不過，如二十世紀的美術所見，從自然形象抽取出來的抽象畫，就很難解釋了。例如，馬諦斯裝飾了凡斯（Vance）禮拜堂，他在這座建築上的白瓷壁上，用黑色的輪廓線畫出基督的生平。大概在此做禮拜的修女，只要看到信仰對象的簡單基督，就會引起膜拜的心理。的確，那透過彩色玻璃射進來的陽光，會譜出神祕的氣氛，同時增添室內的美感效果。儘管如此，馬諦斯簡略的基督生平繪畫，跟文藝復興期的詳細描述的畫像較之，所表達出

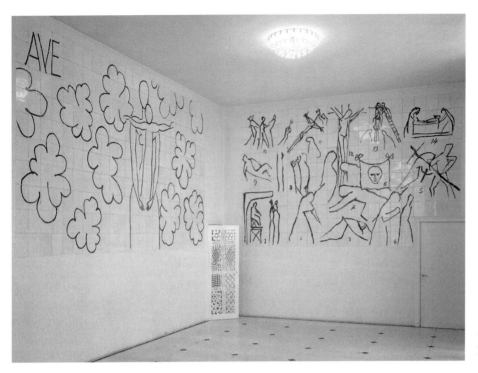

馬諦斯
凡斯禮拜堂壁畫
1950年

來的意涵有明顯的對比。就藝術家而言,認爲神話是容易了解的。果眞如此的話,對不熟悉神話的觀者而言,要傳達其意涵就成爲藝評家及美術史家的工作了。

　　義大利文藝復興期的美術,另一常見的主題乃是古代希臘、羅馬之神話。這有兩種不同的作用。第一是表達基督教之外的神話的繪畫或雕刻,雖然不帶基督教之教義,不過對義大利人而言,會認爲他們的文化可匹敵於古典時代的文化。第二是古代希臘、羅馬神話之故事上常含有教育的內涵。不過對這些作品民眾如何得到喜悅,如何解釋其意涵,如何了解到作者之意圖,以及作者之意圖成功地達成否?對美術史家來說要查證這些事,就較困難。若,繪畫成爲不可解的狀態時,反而這件作品就能做爲解釋的良好標的了。不過,有時不能發掘出眞義時,細心的美術史家最少也能除去對這件作品之誤解。

　　美術史家能成爲讀者幫手的進一步方法是,從某情緒性態度轉換到另一態度時,所表達出來的東西。爾文・潘諾夫斯基(Erwin Panofsky)在其著作《視覺藝術的意義》(The Meaning of Visual Art)一書中,說明了其命名的「圖像誌」(iconography)與「圖像學」(iconology)的不同意義:「例如,於十四、十五世紀時(最早可溯自1300年時),聖母瑪利亞躺在

床上或長椅上的基督誕生圖之傳統形式，就由瑪利亞在嬰兒基督之前，下跪的新形式取而代之了。從構圖的觀點來說，大體而言意味著從三角形構圖轉移到四角形構圖。再者，從圖像誌觀點來說，意味著由擬似龐納梵特拉（Pseudo Bonavrntura）及聖布瑞吉（St. Bridget）著作者所言的新主題之導入。然而，同時它也揭露了中世紀特有的新感情態度。」之後，他也表達了自己的意圖：「要復活圖像學（iconology）的語彙，把孤立的圖像誌（iconography）拉拔出來，使它跟歷史、心理學、藝評等其他方法結合，以此來解讀人面獅身之謎了。」（Panofsky, Erwin. *The Meaning in Visual Art*. New York, 1955, pp. 30 and 32.）最後的一段雖發表於五十年前，迄今仍不失其藝評技法之重要性。

再舉二十世紀的例子。墨西哥畫家奧羅斯柯（Jes't Clemente Orozco）畫了一幅希臘神話中，從神處偷竊火種給人類的普羅米修斯（Prometheus）的故事。這幅畫雖然是圖像誌的故事，可是對故事的解釋有多樣。因而快速斷定藝術家的意圖，可以說淺薄的藝評家。因為根據著作者的說明，歐若茲常帶客人來觀賞這幅畫，而每次的解說都不一樣。

現代繪畫要表現神話時，藝術家對神話的態度比神話的解釋，更能突顯出來。然而藝術家的意圖較曖昧，而其意識隱藏在作品而顯露不出來時，或加以質問而藝術家也說不出來時，或其回答會引起誤解時，會使得藝評家的工作更加複雜了。每看到新作而藝評家首先想到的問題是，大體上這件畫作或雕刻作品，有否具有信仰的機能性。

另外可能產生的問題，是藝術家試圖創造神話。詩人或小說家的陳述故事，有時被記述成神話，而文藝批評家就擔任其解釋之工作了。然而就美術界來說，這種神話並不多。因為能解釋這種神話，只有作者本身而已。不過有時藝術家把解釋

奧羅斯柯
普羅米修斯
油彩畫布

的工作讓給讀者或觀者，換言之，藝術家只是仲介者。這種藝術家往往認爲作品脫離藝術家後，其本身就獲得生命會繼續訴及讀者，連藝術家都管不了它的生命。易言之，藝術家放棄了其解釋之權利了。超現實主義的作品，大多具有這種性格。有時作者有明確的出發點，可是作者卻喜歡神祕化而隱藏了源頭，遇到此類的作品時，讀者就可加上自己的意涵與解釋了。

　　例如，朱迪斯‧史丁論及雪利‧拉麥爾（Cheryl Laemmle）的作品〈1985年8月〉時，對不可知的寫實與不可解的意涵，有如此的敘述。因爲登載這篇藝評的目錄上，刊載了這件作品的彩色圖片，那是兩隻木製的鳥佔據了畫面的優勢位置，史丁對此畫面的構成並不加以說明，而依其自己把握到的意涵加予解釋。

　　以練惀狀描寫的雲彩爲背景，在其上面安置了兩隻木雕的鳥。天空與小鳥死骸的安置處，恰好成爲地平線。失明而比實物更鮮明的彩色鳥胸部上，放置了鮮麗色彩的標靶，其下的色彩台座再一次的反覆這種色彩交響曲。我覺得死去小鳥的痛苦悲情及小鳥胸部上的如金牌似的標靶，是對環境破壞的一種隱喻吧！（Stein, Judith E. 1989, p. 88.）

　　這位藝評家很明顯地以自己的意思，把拉麥爾的神話之鳥解釋成惡之代言人。再者，於超現實主義剛興起時，恩斯特的〈鳥〉之作品，令觀眾大爲驚訝，馬修‧瓊（Marcel Jean）對此作品有如下的解釋：「由恩斯特想像所造成的這些生物，就是新的神祇。若，他跟過去有稍許關聯的話，就是詩意的類似。祂們並不是把從前的東西做一些變形的模仿物。古代的人們深信昆蟲與蛇等，是從潮濕的大地自然地產生。恩斯特把古代的幻想賦上積極的生命力，從他的手上顏料譜出生氣，而創造出新種的爬蟲類與螳螂，以及未知的猛禽類。」（Jean, Marcel. *The History of Surrealism Paintings*. London, 1950, p. 128.）

　　神話的語彙有種種的使用方法，其中有時欠缺神聖要素。迄今爲止，我們尚未涉及到歷史事實與虛構的意涵，不過這些內容有時被描述成神話，或具有模糊的神祕性等。下一節，我們就探討這些問題。

恩斯特（Max Ernst）鳥 1927 油彩畫布 162x130cm Marseilles卡迪尼美術館藏（左頁圖）

第二節　歷史與虛構

　　神話在藝術主題的表現上佔據重要的位置。他方，就繪畫一定要表達其所能表達的觀點來看，它可補充歷史故事或詩、散文等虛構故事之表達。這種繪畫跟描繪神話之繪畫較之，與主題更有直接的關係。它並不一定要有宗教信仰之載荷，以及要有思想與內省。

　　十九世紀是西洋歷史畫的高峰期，時值歐洲各國提倡國家意識及確認其獨立地位的時代。學校的歷史教科書由偉人的圖片來裝飾；學院派的官展一定要確保空間，以便掛上描繪著名歷史事件的歷史畫。再者，歐洲的大都市廣場及大道，也安置了建國之父、著名將軍、及歷史上知名人物的雕像。

　　描繪歷史的繪畫，並不一定須要藝術家的高才華。就像德拉克洛瓦受到國家之委託而描繪知名人物，成功地完成其作品時亦然。因為對歷史細部有較大的關心，以及費神要安置一大群人物的構成技法，是為了應付特定的社會性、政治性要求，使得大多數的歷史畫喪失趣味，變成乾燥無味的畫作了。

　　虛構與藝術的關係是較有趣的，與歷史事件用繪畫之外的電影或照片來記錄較之，虛構在在需要解釋，所以往往透過該書的插畫畫家來解釋。在此可以見到藝術家與小說家成功搭配的例子，例如把約翰‧坦尼勒（John Tenniel）的插畫切離開，而單獨欣賞《神祕國度艾里斯》是很難的。不管素描多麼好，筆名柏斯（Boss）本名查爾斯‧狄更斯（Charles Dickens）是跟筆名費斯（Fiss）本名哈柏特‧奈特‧布朗尼（Hablot Knight Browne）牢固地結合在一起。不過二十世紀形式主義的藝評，就輕視插畫的工作。其因之一是，主張把審美經驗跟其他的感情因素切離開來。例如弗萊認為形式是藝術家的優先要項：「形式既然是最重要工作，所以男人的頭部不會比南瓜重要或不重要。對藝術家而言，能把其想像力（vision）兌現的那些節奏的成功與否，就成為重要或不重要了。」（Fry, Roger. *Vision and Design.* London, 1920, p. 50.）若具有上述的審美價值觀，插畫的價值就降低，而「形式的重要性」就涵蓋一切了。

　　今，就「故事」有進一步討論的必要。猶如大家所熟知，故事有適合用

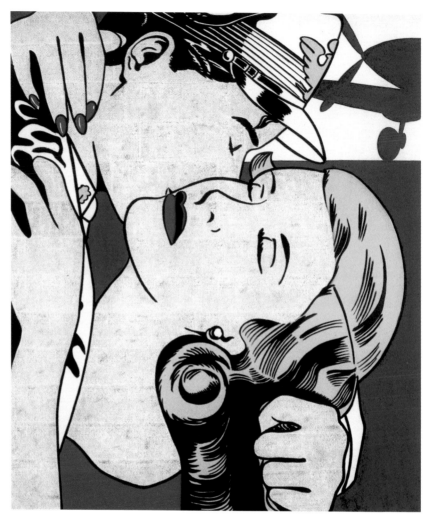

漫畫的圖像變成美
術作品的主題

李奇登斯坦　吻
1962年
油彩畫布
203.2x172.7cm
坎薩斯城T.Coe藏

電影來呈現的。然而另一方面，不管票房如何，主張超人（Super Man）的
漫畫以三部電影來呈現的藝評家是少數。事實上，漫畫是能敘述視覺故事的
一種形式，成為有趣的媒體。

　　漫畫擁有龐大的讀者群。在美國漫畫的圖像變成美術作品的主題，成為
美術史上有趣的插曲了。不過這插曲所要告訴我們什麼？對漫畫圖像的產生
方法較關心的藝評家或藝術家，儘管他們真正支持的是「形式的重要性」，
不過事實上引起他們興趣的是「魅力的故事」。

　　現在把話題轉到日本吧！猶如日本的傳統藝術，日本漫畫是形式與故

事，成功而巧妙的結合為一體的媒體。對日本洗練的傳統藝術甚有了解的羅森菲爾（J. M. Rosenfield），認為工業化的西洋在這一世紀間所看到的是：「品味的形式主義大革命，把繪畫或雕刻的重要文學內涵一掃而光。……甚至敵視以往藝術的含有文學、教義上的意涵。他們認為有語言的意涵，就易忽視藝術上的純粹視覺與形式要素。對美術的文學性有偏見的這種現代藝術觀，擁有傳統觀念的日本人必感到困惑吧！他們感到親密的繪畫，乃是具有抽象性及擁有高度洗練的形式性效果，精密同時能強烈地訴求感情的文學性意涵。」（Rosenfield, J. M. *The Courtly Tradition in Japanese Art and Literature: selection from the Hofer and Hyde collections.* Fogg Art Museum, Harvard University, 1973, p. 254.）

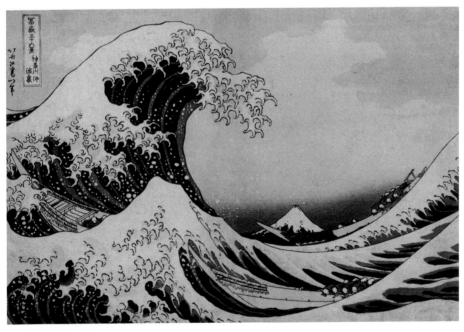

葛飾北齋
富嶽三十六景—神
奈川沖浪裡
浮世繪

漫畫的最大市場是日本，戰後美國佔領日本時把書本上的插畫，促進到漫畫媒體的發展。富嶽三十六景之一〈神奈川沿海〉所見，幾乎吞沒舟上的旅客跟遠方的小富士呈強烈的對比，這是知名的浮世繪版畫家葛飾北齋的作品。不過，他也在長短四十篇的故事書上，留下一千五百件以上的插畫。

　　於十九世紀時，這種插畫是讀者依序逐頁的觀賞。不過在此之前，東方的故事插畫就畫在長卷上。「這種畫卷是從右而左，依序的打開來看的。一次能看到的寬度大約六十公分。如此畫卷上的繪畫次第地出現，構成了連續性的故事。這點就是畫卷最大的長處，若一次全部打開時其真正的效果就喪失了。」這種圖像與文本的關係，是藝評家不得不考慮的問題之一。在日本，手塚治虫在漫畫上導進了新手法，即在漫畫的畫面上導入了電影式特寫鏡頭的表現手法。

　　手塚治虫是漫畫家，又是卡通影片的製作者。其他的漫畫家也有從事文筆活動，而在這不同的媒體上都有很成功的表現。文藝批評家之工作與美術批評家工作之間，很容易找出其類似點。或許詩的批評家對形式特別敏感，他方小說的批評家就對構成文學的故事，以及登場人物與事件之設定方法較關心。在此就可尋找出跟美術批評家共通的問題，例如《唐・吉訶德》就是以許多繪畫與插畫來描寫的文學主題。古斯塔弗・多爾（Gustave Dore）鮮明地描述出此卡達蘭騎士的不斷冒險，與此較之，像畫家杜米埃就把唐・吉訶德視爲持有高度理想精神的人物，而他追求的總是帶來一場空虛，是以尊敬與憐憫的複雜之情，描繪出唐・吉訶德與他的伙伴。

　　再者，日本史實的爲主人報仇的江戶時代的《四十七義士》，其解釋也莫衷一是。故事是單純的，爲主人報仇，在深雪中攻進吉良上野介之宅邸，最後成功地砍下仇人之頭顱等，在在都能畫成繪畫的場面。但是從其他的解釋法來看此史實時，他們是實現了，即「你，跟父親及主人的敵人，絕不可戴天」的孔子教訓。

　　以繪畫來傳達人生持續發生的事件，是有它的限制的。只要想到，藝術家用其有限的臉部表情與姿態，來傳達各種心理意涵，就知道它的困難度了。小說家要描述登場人物，有種種方法；其此較之，畫家只有視覺一途了。更何況把一個人的個性，僅藉臉部的表情來解釋，是一件不容易的事，因爲世上就有素樸童臉的殺人魔。至於談及人物相互關係的描繪，就視覺藝術而言實有它的曖昧性。所以形式主義的美學家，主張從藝術上除去人物感情的描繪要素，不是沒有道理的。由此可見要解釋繪畫上的人物心理意涵，是多麼一件困難的事。

杜米埃
唐・吉訶德與潘沙
約1865-1870年
油彩畫布
52x32.6cm
慕尼黑國立美術館藏

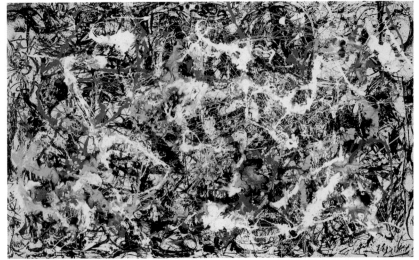

帕洛克　收斂
1952年
油彩畫布
237.5x393.7cm
巴伐羅諾克斯美術
館藏

高爾基　雄雞群
1944年
油彩畫布
186x248.9cm
巴伐羅諾克斯美術
館藏

第三節　儀式

　　儀式具有強化信仰的作用。二十世紀的歐美，宗教漸漸式微，被俗世的
藝術在某種程度上取而代之。不過世界的其他地域，宗教仍保有牠的重要
性，甚至更加強盛。所以，藝術中的儀式要素具有兩個主要的機能，不是服
務宗教，就是輔助藝術的活動。

　　視覺儀式中的單純形式，就有為了實施巫術起見走進裡面畫圓圈的行

帕洛克以直接行為
去處理顏料
1948年

為。比這稍複雜的，就是印度日常生活一部分的，家長用小麥與水在地面及住家的周圍描繪圖樣。再者，迄今為止美國印第安人仍在繪製的砂畫，就具有祈禱的意義，而砂上的模樣，是要被大自然的力量破壞起見故意留下來的。

柏倫・羅柏史東（Bryan Robertson）的《傑克森・帕洛克》專論，有下述的記載：「帕洛克對使用的素材儘可能接近，在手中感受顏料，用新而自由的直接行為去處理顏料。為了得到手與材料間的肉體感覺之緊密性，他與其說較近似傳統的畫家，還不如說較近似雕刻家；與其說較靠近於雕刻家，還不如說較靠近於塑像家。在繪畫與塑像間的中間地帶，就有美國納瓦霍印第安的，從手指間滴灑有色之砂，或者以棍子和鉢在地面描繪圖像的砂畫。」（Robertson, Bryan. *Jackson Pollock*. London, 1960, pp. 92.95.）與帕洛克處理素材的感覺跟工匠的方法具有共通性較之，有其他藝術家再把儀式的要素更進一步推展的。

很像儀式的行為藝術（Art Performance），雖然有其視覺形象，有者在世上不留下任何痕跡。但是有者就用錄影的方式，留下形象的記錄，李察・隆格（Richard Long）是其代表例子。他單獨一個人表演的表演藝術是，在自然留下步行的腳印，而用攝影留下記錄。羅伯・史密遜（Robert Smithson）也把大地做為畫布，創作了其地景藝術（Earth Works），其中的幾個作品，包括在湖沼上做螺旋形的突堤，現今已經消毀了。克理斯多（Christo）的作品不僅在郊外，甚至進入都市，把幾座大廈綑包進去，連巴

史密遜
螺旋形突堤
1970年
地景藝術

黎的大橋也不例外。這種活動就帶有巫術的色彩，亦即把藝術家的表演視同巫師的行為。巫師期望改變我們所見的世界容貌，對我們平常不大關心的事物，以比喻的方式暗示出這些東西的外觀與狀態在在需要改變。羅斯金強烈地指責非人性的資本主義與製造業的弊病，而被視為維多利亞朝時代的預言家。與此較之，史密遜的〈螺旋形突堤〉是教世人多關心自然的容貌與其健美。這種視覺化的想像力，在在喚起我們多多關心周遭環境。

在亞拉史德‧麥克理安（Alastair MacLennan）的新作目錄上，可以發現行為藝術的藝評例。在此，斯拉夫卡‧瑟弗亞柯瓦（Slavka Sverakova）在下解釋之前，對1981年4月於杜柏林所舉行的二十四小時的行為藝術／裝置（Performance/Installation），有適切的描述：

素材／裸體與穿衣的人形，塗白的頭與頸，塗黑的手臂、生殖器與腳。壁與有死魚的地板，裝滿了水的塑膠袋，粗暴的配管工程而流露在地板上的水。

麥克理安在室內來回的踱步，有時候就停下來。也不吃飯，也不睡覺。作品的主要意圖是不停的活動，是表達無停止的『文化』形態。之後出現的『不爽快』是對傲慢的懲罰，也是藝術家的責任使然讓他以現實行動參與。痛，有痛的價值，這個古諺就做為在不自由的社會中，不停地創作藝術的戰略，而被利用。（Sverakova, Slavka. In Alexander MacLennan：*Is / No*. Bristal, Arnolfini Gallery, 1988, p.59.）

讀了這一篇藝評，讀者乍見會認為這個表演藝術是史無前例，很難在歷史脈絡上定位。但，事實上不然。儘管沒有全然相同的形式，但是對二十世紀社會的幻滅紀錄到處都存在。麥克理安的表演乍見有不同的特徵，可是在紀錄中的姿勢，能在演劇與美術中找到類同。若是美術史家，會想及歐洲的面具劇、嘉年華會，或者非洲的儀式舞踏。瑟弗亞柯瓦就這位藝術家學習到的知識以及他本人發表的意圖為本，再加上在丹迪市（蘇格蘭東部的港市）與芝加哥藝術學院的教育，對禪之興趣，愛爾蘭的阿斯達大學講師之職位，可找到其藝術的直接背景。

第四節　象徵

在視覺藝術上，沒有比「象徵」（symbols）的語彙更難下定義的了。象徵在某一意義上，是表示它以外的東西，或它是定型化的一種記號。再者，象徵具有喚起人的力量之對象，而它常具有如此的性質。在美術與文學上，把象徵擴大到本來意義以外時，就產生了其哲學與美學上的意義。不過，在這一節上所要討論的「象徵」，是限定在指一個象徵表達了一個概念，引起一個反應，或者有其宗教的目的等。當然，若把此語彙做廣義解釋時，就會擴大到哲學及美學上的領域。

藝評家對「象徵」要非常注意的是，不僅對象徵要正確解讀，並且也要了解這個象徵所喚起的種種反應。以〈自由女神〉為例來說吧，法國雕刻家菲德列・奧古斯特・巴提歐狄（Frederic Auguste Bartholdi）作的此尊雕像，於1889年安置在紐約港口哈德遜河的一小島上。是紀念美國獨立一百週年，由法國贈送給美國的。此尊雕像的象徵具有雙重的意義，即自由的概念及美國聯邦。自由的女神含有好的意義及不好的意義等，在任何種類的文脈上常見其象徵。（例如，具有反美的卡通影片，諷刺性的女神手上的火把就以槍取而代之。）

再舉一個象徵吧。位於格拉斯哥（蘇格蘭）或多倫多的維多利亞女王像，藝評家對它的解釋有幾個選擇的可能性，即國王的青銅雕像是具有權力與權威的象徵。此時藝評家所要質問的是，這些屬性是否成功地表現出來。另一個探討的問題是女王像的存在，政權是否支持它。若不支持，或者政局變了，其結果就導致撤除，甚至遭到破壞。

第三個探討的問題是，就人物表現，即雕像問題的考量。維多利亞女王的御用雕刻家，把維多利亞女王美化了。第四個問題是無關藝評家對此雕像之反應或看法，而是有關安置女王雕像的地點，隨從人物，台座或碑文等，以及從其雕像的附屬物可推測什麼意涵出來。這是有趣，又值得解釋的問題。

上述藝評家對女王雕像的幾點考察的問題，照樣能運用到

紐約的自由女神像美國獨立100周年，法國政府贈送的紀念物。1865年計畫費時21年於1886年完成。

希臘的眾神具有理
想的人的姿態

宙斯神殿中央的阿
波羅　石雕
奧林匹亞博物館

受到權力之交替而易遭致攻擊的宗教雕像上。例如，聖像破壞主義者的破壞
舉動，到最後把英國哥德雕刻的主要優秀的藝術作品，從基督教世界永遠地
消毀。值得注意的事，沒有比破壞更有決定性的藝評。

　　具有神性的雕像就另當別論了。神像是為了信徒膜拜起見，在許多文化
圈都採取能強調上下關係的正面像。不論世界最大的日本奈良大佛青銅像，
或是奈及利亞埃西埃的石像雕刻，此種神聖雕像的設置就頗費苦心了。後
者，有王像及其周圍的群像，現在雖收藏於美術館，然而祂長期間成為森林
巡禮者的目的地。人類學家伊娃‧梅洛維茲（Eva Meyrowitz）哀歎這種設
置場所之變更：「就美術館館員來說，能把作品移藏在美術館內，會感

墨西哥的神像具有
半人半獸的形象

太陽神筒形製品
陶器（右頁圖）

到滿意，然而就美學觀點來看時，它實是一件悲劇。因為穿過狹窄的森林小徑，突然發現在廣大熱帶雨林中有一群表情奇異的雕像時，不得不湧起敬畏之情，而這種戲劇性效果實令人難忘。設置場所之變更，就完全毀減了這種戲劇性效果。」（Eva, Meyrowitz, *In Burlington Magazine*. LXXXII. pp. 31-6.）在此順便一提的是，移藏於美術館的避難所，對這批雕像並不一定帶來安全。因為有從倉庫被盜竊了五百五十二件頭部像的案例。

面對神像時，藝評家的立場就很微妙了。希臘的眾神是具有理想的人的姿態，然而埃及、墨西哥、印度以及非洲的神像就不如此了，祂們具有半人半獸的形象。有些人僅從造形來欣賞與評價，可是這些神像所意味的，非信徒者的就很難了解了。

對觀眾想傳達某種觀念或想法而製作的圖像，是一種對照性的象徵。海報是這種圖像的有效例子，它意圖宣傳政治主張或促進商品之行銷而製作的。從這種圖像觀眾得到的意涵較明確，不是政治宣傳，就是行銷。海報設計家米爾頓‧葛拉瑟（Milton Glaser）及他的同業很支持「不好的繪畫還不如優秀的海報」之觀念。然而把藝術的意涵從屬於政治目的或商業目的，有時會把圖像興趣或作品弄成不受歡迎的局面。戰爭時期製造對敵人仇恨的海報，雖然符合國家主義的目的，可是就道德上或倫理上而言，它會毀滅人性，具有負面的意義。

藝評家處理象徵圖像體系時，很可能跟社會判斷發生關聯。從視覺觀察到的某社會特質或表象，而下其社會判斷。具有意識型態的藝評家，或許認為這種社會判斷會比純粹談及藝術作品的質來得重要，可是它是屬於社會、政治性的判斷，這種藝評家的主要目的並不在藝術批評，而是在社會批評或政治批評。同理，那些體制化的藝術批評家所意圖的，不在藝術批評，而是想說服讀者信服政治的現狀。這種藝評家，絕非是一位自由人。

因而讀者閱讀這類的批評文章時，要相當小心了。這類的批評目的，並不在幫助讀者如何享受藝術、了解藝術，而是想推銷他的社會理念與政治理念。它跟資料考據為主的美術史一樣，對讀者不大有用。上述種類的美術史，或許能提供解釋作品時的參考資料，然而它到底是解釋的基礎，非解釋本身。

8

第八章

如何下評價

第一節　簡單測試

在英國的一所地方大學讀書的年輕版畫家，要到西班牙馬德里旅行，我們也跟他同行吧。他要到馬德里的目的，是為了撰寫論文而蒐集資料的。論文題目是「哥雅的研究」，在倫敦時已看過哥雅的版畫與數件繪畫作品，在馬德里他希望看到派拉度（Prado）美術館收藏的哥雅的主要繪畫作品，以及存於哥雅故居的黑色繪畫系例作品。

為了有豐碩的收穫起見，他事前閱讀數本有閱哥雅的書，而對哥雅的〈戰爭慘禍〉（The Disaster of War）產生很大的共鳴。再者，對自畫像與〈裸體的瑪哈〉（The Naked Maja）的大膽表現也感佩不已。尤其，對哥雅因耳聾而遭到世人的遺棄，感到很大的痛心。為了準備在馬德里面對哥雅作

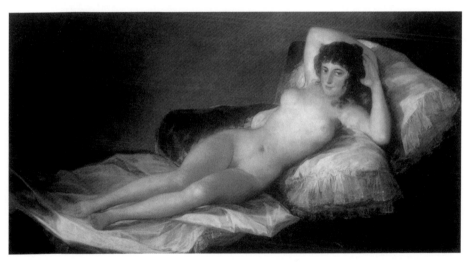

哥雅　裸體的瑪哈
油彩畫布
1798-1805年
馬德里普拉多美術
館藏

品有進一步的了解，他閱讀了幾本資料，其中《派立肯（Pelican）美術史叢書》是主要參考書籍。從費瑞茲・諾弗特尼（Fritz Novotny）撰寫的《哥雅》（Goya），他得到了有關哥雅的生平，以及對其藝術的重要評價等資料。有關《哥雅》的撰寫，以下述的內容做開頭。

我懷疑曖昧又最高的讚美語「天才」，實際上是否適合古典派的任何

畫家？然而，「天才」的讚美語的確是適合於同時代的哥雅。雖然如大衛、威廉・布雷克（William Blake）、約翰・富斯理（John Fuseli）、倫吉（Phillipp Otto Runge）等這個時代的許多畫家具有非凡的才華，然而他們當中的任何人，都不像哥雅那樣無條件的稱為天才。……若論及處理主題的問題時，有關古典主義藝術中的道德要素，在哥雅的藝術中可以發現出來。他明顯地具有人文主義的基本思想與評價，可是哥雅卻明晰的感受到沈潛在那兒的惡魔的力量，而毫不偽飾地在繪畫中表現出來。他同時代的賢人如歌德（Goethe）、莫扎特（Mozart）、貝多芬（Beethoven）、舒伯特（Schubert）等也留意到這種現象，而表現在他們的藝術中。然而在畫家與雕刻家中，除哥雅之外從沒有人注意到這些現象。（Novotny, Fritz. *Painting and Sculpture in Europe 1780-1880.* Harmondworth, 1960, p.29.）

諾弗特尼在此評哥雅謂：「不僅是同時代的異質性人物，也表現了該時代的整體趨勢。」

諾弗特尼也談及到哥雅的定位問題，他如此斷言：「思想與觀念，在哥雅的藝術中始終保持均衡與統一，而能塑造出完美的統一的最後又最偉大的畫家。就此，使他超越了古典主義者，而連結到巴洛克的巨匠。」在有關哥雅章節的六頁中，諾弗特尼如此以詳細的論述來證實他的評價。

杜米埃（Honore Daumier）是一位優秀的版畫家，而他的諷刺畫常令讀者賞心悅目。他諷刺中產階級時習用機智的手法，以流暢的線條表達出。查理斯・芮克特（Charles Rickett）發現某一位畫家比較哥雅與杜米埃的文章時，很高興地寫出下述的評語。

戲劇性、反動性、而具有優越預見力的哥雅，常在週遭發現表現的題材。他的藝術在在向人們呈現出攻擊性、現實性與事實性。杜米埃迄今為止雖然不大知名，但他是一位優異的藝術家，他可以跟哥雅做類比。杜米埃是速寫性的畫家，是在石版畫的石板上能即興表現的一位畫家，不過他比任何一位浪漫主義運動的畫家，更近似於哥雅。於浪漫主

義運動中，可以發現機智與「邁向革命的那一股悲痛之情」，然而哥雅的
藝術中卻沒有悲情，他本身就是革命。」（Rickett, Charles. *The Prado and
Its Masterpieces.* Quarto, London, 1903, p.65.）

　　指導教授告訴這位年輕版畫家一定要讀安瑞‧馬拉克斯（Andre
Malraux）寫的《哥雅》（Goya）的著作，他看了之後對哥雅的藝術產生共
鳴。哥雅從沒有自英國諷刺漫畫家直接引用題材，不過「對他重要的是諷
刺漫畫本身，是能擺脫本來的「藝術法則」而存在。」的這句馬拉克斯
的見解產生感佩，進而「從那時起，近代繪畫就開始」（Malraux, Andre.
Saturn：an essay on Goya. London, pp. 35 and 179.）的這一結論相當認
同。最後，他考察有關哥雅版畫的文獻時，每讀到關於這位藝術家的興趣以
及詳細的技法介紹時，更加強敬佩之情。

哥雅　戰爭
1820年　版畫
（左圖）

哥雅
理性的睡眠產生的
怪物　版畫
1799年（右圖）

　　與實際目睹哥雅原作得到的衝擊較之，從書本上得到的，顯得不十分充
足。〈五月八日〉的畫作並不是他喜歡的作品，也感覺不出某位專家所述的
象徵現代的人生，它正表達了暴力與悲哀的形象。他方，對國王卡羅斯四世
的家族肖像畫，也感覺不出猶如美術史家所解釋的，哥雅是對國王與其家族
有所非難而製作的意涵。不過會想及馬拉克斯的見解，即哥雅的色彩使他的
油畫變成微妙的東西。

一旦到了馬德里，其他要看的東西太多，不過首先想到的是以現今王后蘇菲亞來命名的新的現代美術館。在這座十九世紀的建築物內收藏了二十世紀的美術，其寬廣的環境，跟英國所經驗到的美術館窄狹空間，簡直成對比。對近二十年作品中的幾件作品，雖然具有知識，但對其他許多作品卻無知。他對自己做了簡單的測試，參觀後會想及的作品有那些，再者可能的話，你想帶走的作品是什麼。他所做的這種遊戲規則是簡單明快的，即不必想到作品的大小，以及能否跟室內家具調和等問題。他能像小孩一樣，任意選擇合意的（如那一幅畫作的色調是黃色的），或以其評價來選擇（如我很討厭某種主題等），均可。

從旅行回來，因受到哥雅藝術的感動，他以粉蠟筆製作了旅行印象的系列素描。不過，從他豐富的馬德里藝術經驗中，很想帶回來的是唐納德・賈德（Donald Judd）的盒子裝置藝術。它並不是自己很關心的藝術作品，然而卻具有某種存在的價值，以及想像不到的簡樸與優雅等特質。

第二節　好的優秀的作品

圖坦卡門王的黃金
面具
埃及第十八王朝
金、寶石、玻璃等
高５４ｃｍ、寬
39.3cm
開羅美術館藏

1922年11月22日豪爾・卡特（Howard Carter），把埃及法老王圖坦卡門墳墓先端的幾個大石頭移開了，「看到什麼嗎？」有人問，他回答說「啊！很好的東西。」卡特知道現在他目睹了考古發掘史上史無前例的很好的東西。等到眼睛習慣於蠟燭幽暗的照明後，「室內的東西從幽暗的氛圍中漸漸顯露出它

的面貌。奇妙的動物、雕像、黃金——啊！到處都有黃金的閃耀。」（*Treasures of Tutenkhamun.* British Museum, 1973, p. 34.）。

許多美術品的發掘，包括從海底打撈上來的藝術品，是二十世紀最大的收穫。這些發掘品改變了我們對世界藝術的看法，同時了解藝術品乃是反映人類文明的最佳例證。人類文明的成果，比我們想像的來的更豐富。

以往西歐較關心古希臘、羅馬及歐洲主要傳統的藝術，其結果就導致了藝評家鑑識力的狹窄。連研究非洲的專家里歐‧弗本納斯（Leo Frobenius），把在伊菲發掘的西部非洲的雕刻說成起源於希臘等，犯了很大的錯誤。認定今日的非洲雕刻實具有其獨特的藝術傳統，而把它放在各博物館展出，例如西元前五世紀至西元前二世紀的奈及利亞諾克文化的發掘文物中，就有被認定為世界傑作的表情豐富、令人有戲劇印象的陶製人頭像。非洲美術史家威納‧吉利安（Werner Gillon）有如此的敘述：

這些文物的機能，跟葬禮、祖先禮拜及其他宗教儀式，大概發生密切的關係。它可能做為族長的代替物（非其肖像）、或者為神話性的存在與靈異而製作的。這些文物都很精巧，而其形狀就由幾個要素組合的。各別製造的頭部、胴體、髮飾、身飾物及其他部分，不是用凹凸就是用接環紋的凹溝來接合，之後用雕紋、櫛紋、壓紋、點線紋等再做進一步的裝飾。任何時代，他們都不用鑄型。其結果，產生出來的雕刻非常洗練，臉部與身體的表情就強而有力了。（Gillon, Werner. *A History of African Art.* London, 1984, p.82.）

1897年英國海軍遠征非洲時帶回數千件的藝術文物，其中非洲西部貝寧地方的青銅像較知名。如此，大部分的青銅像就留在英國，不過也有一部分就散存於歐洲諸國。現今我所謂的具有雄偉美的雕刻，是時代比較後頭的屬於十五世紀的作品。刺激歐洲藝術家關心非洲的藝術，而產生了貝爾（Clive Bell）的藝評理論，實是來自這批優秀的雕刻。貝爾的藝評常主張不涉及文化與傳統：「評價藝術品時我們所要做的，是對造形與色彩的感覺，以及三度空間的知識。」（Bell, Clive. *Art.* London, 1914, p. 27.）他的

盪鞦韆　貝寧文化
奈及利亞　拉柯斯
奈及利亞國立博物
館

主張雖然太極端，不過這種見解也暗示了藝評家的另一種藝評的可能性，那
就是美術史家所沒有的。一般地說，美術史家是在某一特定的時代區分內，
做嚴謹的考察與說服力的解釋，所以其受到的制約較大。

　　貝爾寫過原始藝術（Primitive Art）的文章。今日這一語彙遭到誤用而
失去光彩，甚至不願使用它。這一語彙的盛行是二十世紀的前衛藝術與西洋
傳統藝術之間，有一種對比性，而原始藝術跟二十世紀的前衛藝術有許多類
似點，因而就常提及原始藝術了。拜占庭藝術也是這種文化例子，如1935年
有一作者談及拜占庭「聖像」（Icon）的事。

　　拜占庭聖像是跟義大利文藝復興期畫家具有正相反的目的而製作
的，同樣地其技法亦具獨特性。在西洋畫家的人像陰影處，聖像畫家卻

拜占庭美術
聖像（Icon）
聖母子鑲嵌畫像
14世紀
雅典拜占庭美術館

用明亮來表現，他們從不用「明暗法」，其色彩就是構圖的本來要素。再者，西洋美術為了表達宗教意涵，就使用日常的人物像。與此較之，聖像畫的人物像就不是日常人物。拜占庭人根本就是宗教性的，與其重視今世還不如較重視來世，其目的在於把吾人的精神推昇到更高的層次。聖像畫的人物像並不訴及情感，與其說較重視肉體生活還不如說較重視

精神生活來得較恰當。如此拜占庭藝術的美具有獨特的特質，若不除去西洋世界的一般規範，則很難理解拜占庭藝術的價值。（Talbot Rice, D. *The Background of Art*. London, 1939, p. 150.）

　　藝評家一定要認知，好的優秀的作品，不一定起源於西方。同理，就日本及印度的藝評家而言，好的優秀的作品也不一定只限於東方。須下正確的觀察與銳利的解釋，如此藝評家才能對未知及很難歸類於傳統範疇的藝術，做到正確而優異的評價。事實上，在時代及地域上相隔很遠的傳統藝術間，或許具有某種的類似性。再者，傑出的作品常具有超越當代文化的意涵。威廉‧威勒特（William Willetts）就中國名畫家米芾於1102年所畫的山水畫，有如此的敘述。

　　作品整體是以空氣遠近法表現出來的。……手法之簡約是其微妙的所在，而能令人留下很深的印象。所謂「精神性表現」內涵的（寫意）繪畫的特徵，在這畫作上充分窺探出來。西方人大概稱此技法為「印象主義」。不管畫作上大氣的微妙表現，在此作品上卻流露出由北宋初期大師所傳承下來的山水畫傳統，以及古風的持續性氛圍。（Willetts, William. *Chinese Art* 2 vols, Harmondsworth, 1958, p. 269.）

　　比較異文化的傳統，有些藝評家做得太過分了。對不斷地端出沒有共通點卻搬弄他的知識之藝評家，讀者必會感到失望，甚至不了解透過這種比較到底想告訴觀眾什麼時，會感到厭煩。肯尼斯‧克拉克（Kenneth Clark）雖不是上述的太過分的人，但是他對葛因渥德（Mathis Gruenewald）、亞多弗（Albert Altdorfer）、波希（Hierpnymus Bosch）的論述，有些人就皺眉頭了。

　　他們是今日所謂的「表現主義」藝術家，這個語彙就是對其響亮般價值的頌詞。因為表現主義的象徵是維持始終一貫的作風，這批十六世紀初葉的風景畫家作品，不僅具有相同的精神，甚至連後代的梵谷、恩

斯特、賈漢・史坦蘭德（Graham Sutherland）、狄斯奈（Walt Disney）等人的近代表現主義藝術家的作品中，均反覆出現。因為在他們作品中可以發現出相同形狀與圖像學之素材。（Clark, Kenneth. *Landscape into Art*. London, 1953, p. 36.）

第三節　選擇

　　藝術家要做藝評時，雖沒有保持不偏頗的道義性義務，基本上他是站在對作品的鑑賞有否幫助的立場，來看其他藝術家的作品。藝術家撰寫藝評時，常注意的是藝術家的意圖，或者陳述藝術一般的見解。不過，藝術家對別的藝術家下的評價，是有趣的，有時很貼切。我們在前面已討論了，約書亞・雷諾德如何識別拉斐爾與米開朗基羅兩位競爭對手之長處。值得注意的是隨著時代的變遷，就會產生正與反的藝術觀，而對藝術家就產生了支持者與反對者。如，十七世紀法國的藝術輿論就二分為魯本斯擁護者與普桑（Poussin）擁護者了。於十九世紀時，就有著名的安格爾與德拉克洛瓦的對立。當時的諷刺性報紙插畫就描寫出，兩位畫家以畫筆當槍，在盾上各自書寫了口號，相互疾馬對抗。安格爾的盾上書寫了「色彩是烏托邦！線條是永

普桑　自畫像
1650年
油彩畫布
97x73cm（左圖）

魯本斯　自畫像
1633-40
200x160mm
（右圖）

恆！」，他方德拉克洛瓦的盾上標示了「線條就是一種色彩」的口號。

藝術家是自古相輕、黨派心很強的藝評家。一千八百年前後興起的新古典主義藝術家，不可避免的受到溫克爾曼（Johann Joschim Winckelmann）所鼓吹的古代品味之影響。所以他很自然地會稱讚，藏在大英博物館的帕特農神殿的古希臘雕刻。到了十九世紀中葉時，信奉羅斯金的思想，或者吸收了哥德風格復興的建築家奧古斯都‧浦金（Augustus Pugin）思想的聖職者，在建築上就不大重視古代希臘、羅馬的傳統了。所以，當我們閱讀藝術家的藝評時，最好想起他的藝術作品。從魯本斯的擁護者身上，期望不出對普桑的熱烈讚美。德拉克洛瓦是一位富於機智的人，我們從下面的雄辯文章中可窺探其概貌。

這些安格爾派的年輕人都裝學者作風，他們以為能登記在嚴謹畫家流派的名單上，就認為有價值了。嚴謹繪畫是他們流派的口號，我所謂的他們都沒有做出有才華的人常講的任何事，是因為他們被約束了。或者，以時代的先入為主的觀念做為他們黨派的教條所致。例如，就「美」的知名口號來說，據此流派的見解是可以做為各種藝術的目標。若，這是唯一無二的目標時，如魯本斯、林布蘭特以及具有北方氣質的人，凡愛好「美」以外的特性者，就怎麼講呢。若要求皮耶‧普傑（Pierre Puget）追求純粹性與美時，等於宣告跟他的熱情告別了。一般地說，北方的人對美不大關心，而義利人就愛好裝飾。對音樂也如此。（Puget, Pierre. Delacroix Quoted in Binyon. Mrs. L. *The Mind of the Artist*. London, 1909, p.13.）

接著，德拉克洛瓦也言及英國繪畫的事。他在一封書信中，表明不再希望訪問倫敦。

大概我那時所受到的印象，如今會有些變化吧。我在湯馬斯‧勞倫斯的繪畫中發現太誇張技法與效果，而令人想及他是屬於雷諾德派的。不過，他驚人纖細的素描，以及栩栩如生的女性氣質，使得她們好像跟

他人正在談話的感覺。被認定為優秀肖像畫家的勞倫斯，在這點上確實超越了范戴克（Anthony Van Dyck）。因為范戴克的人物皆是擺了美妙之姿勢，不過它是靜止的。與此較之，勞倫斯很成功地描繪出明亮的眼眸與講話的嘴唇。他很親切地歡迎我，他是一位很有魅力的人。然而，當別人批評他的繪畫時就另當別論了。（Delacroix quoted in Binyon. pp. 137-8.）

藝術家的建言，大多是富於幽默的。不過美國畫家喬治·蓋勒·賓漢（George Caleb Bingham）批評英國動物、肖像畫家愛德溫·蘭德瑟（Edwin Landseer）時，就充滿了少見的辛辣性。

蘭德瑟這個人成為狗的忠實性、習性及毛的質感的俘虜，而他把它做為自己藝術的特徵。換言之，他是住在想像的狗屋中，而這種特徵就成為他追求藝術的主題，支配了其畫筆的理念。聖職家又是散文作家的席德尼·史密斯（Sidney Smith），被朋友懇求而做蘭德瑟肖像畫的模特兒時，史密斯回答說：「你安排的那個人，不是一隻狗吧！」他這種有意義的回答，實含有擔心之意，而考慮到蘭德瑟畫肖像畫時，不可避免地會把狗的特徵，加在其肖像畫上。（Bingham quoted in McCourbrey, J.W. *American Art. 1700-1960*. Englewood Cliffs, 1965, p.148.）

藝術家藝評的另一傾向，是率直地確認藝術上的恩惠。亨利·摩爾（Henry Moore）談及康斯坦丁·布朗庫西（Constantin Brancusi）時就流露了這些特徵。

自哥德風格以降，歐洲雕刻就被苔類、雜草及其他種類的植物所覆蓋，而完全看不到雕刻本來的形狀了。把表面異常繁茂的雜草除去，使我們再度經驗到形狀，就是布朗庫西的雕刻使命。為了實踐這種使命，他把意識集中於單純的形狀上，使雕刻保持成單一的圓柱體，然後把一個形狀琢磨到尊貴的感覺。布朗庫西的工作，除其本身的價值之外，在

布朗庫西　公主X
1916年　銅雕
高23吋
費城美術館藏

現代雕刻的發展上，也具有重要歷史地位。（Moore in Herbert R L. *Modern Artists on Art*. Englewood Cliffs, 1964, p. 142.）

　　塞尚以木訥而知名，其書信也很隨便。然而據其傳記作家裘罕・賈斯奎

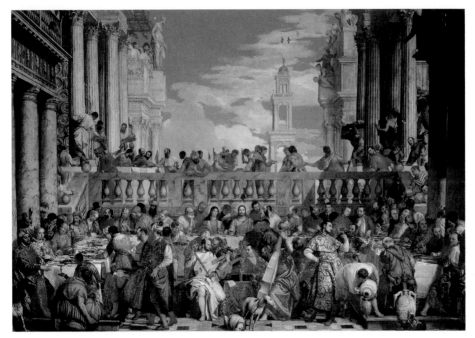

威羅內謝
迦拿的婚宴
1562-63
油彩畫布
666x990cm
羅浮美術館藏

（Joachim Gasquet）的記載，塞尙在羅浮美術館欣賞威羅內謝（Paolo Veronese）所繪的〈迦拿的婚宴〉時，心胸很開放。塞尙對包圍畫中人物的閃耀金色的大氣，有如下的表述。

是啊！那樹葉模樣以及相互重疊的布，以及流動感的阿拉伯圖案，在在呈現出完美的優雅性，絕妙的高雅性與大膽性。……請你繞一圈看一看長桌，很美，栩栩如生，不是嗎？同時有否發生變貌？是奇蹟，活生生，是另一種世界，可是尙在現實的世界中。奇蹟發生了，水變成酒，世界變成繪畫了。……若在畫中追求文學，或對逸話及主題發生興趣的話，就不會喜歡這幅畫作。……我討厭畫作的故事、心理等無用的東西，對這些很討厭。一切就在繪畫內。畫家並不笨，一切就以眼睛，是以眼睛來觀看不可，是吧！畫家所期望的就在此，除此之外別無所求。畫家的心理在於色調的關係，它充滿著畫家的感情。它就是畫家的故事、真實與深度。（Gasquet, J. Cézanne Paris, 1921 p.101. translated.）

第四節　大失敗的例子

讀者讀藝評時感覺到不悅，是藝評家犯了很大錯誤的時候。最大的失敗

莫比於評價錯誤，尤其後來它成為高價值藝術時，其錯誤更顯著了。這種錯誤是很有趣的，也值得做為品味史來研究。家喻戶曉的，同時代的人對印象派畫家的非難，就成為一椿有趣的歷史故事了，其他立體主義運動也遭遇到同樣的命運。這種問題發生的主要關鍵，是來自於錯誤的解釋，即藝評家深信拿學院派藝術的判斷標準，可以應用到不同觀念的藝術判斷上。

對第一屆印象派畫展的反應是很轟動的，「六歲小孩都比他們畫得更好」就成為評價的口號了。下面是亞伯特・渥爾夫（Albert Wolff）於1876年4月3日在法國《費加羅》（Figaro）報紙上發表的一則評論。

近日來貝勒蒂爾街（Le Peletier Rue）是運氣不好的地方。繼前日的歌劇院的火燒，現今又發生新的災禍。此次叫做繪畫的美展，於杜蘭呂耶公館開幕了。不知名的行人進去會場，目睹到的是一椿悲慘的光景。在這裏包括一位女性，共有五、六位瘋子展出他們的作品。在這些作品前，有些觀眾不得不噴笑出來。至於我，有一股揮不去的憂鬱感產生。這些所謂的藝術家，稱自己為不妥協份子，稱自己為印象派畫家。他們拿起畫筆，沾上少許的油彩，向畫布亂七八槽揮灑，然後在此物件上簽名。同樣地，精神病醫院的患者在路上撿起一個石頭，而說它是一棵鑽石吧。（Wolff quoted in Bulley, M H. *Art and Counterfeit.* London, 1925, pp.68-9.）

畫商安布羅斯・伏拉德（Ambroise Vollard）很喜歡把苛評塞尚的文章，引用到他的著作上。於1904年馬修・弗科瓦（Marcel Fouquier）寫下如下的一段話：「乍見塞尚繪畫的特徵，就在其圖像的僵硬與笨拙的色彩。他自以為傲的靜物畫，其實筆觸粗暴，效果陰暗。有些人預言，這些畫作有一日能入藏羅浮美術館，與夏丹的作品並列。幸好，那一天仍是遙遠。」（Fouquier quoted in Vollard's *Paul Cézanne：His Live and Art.* New York, 1924, p. 187.）伏拉德是塞尚的畫商，他再引用另一位很苛刻的藝評家的文章：「錯認他是天才的人也有，會做這樣誇張的人就是為了生意的原因吧！」（Guillemot quoted in Vollard, p.204.）

塞尚　伏拉德畫像
1899年
油彩畫布
100x82cm
巴黎小皇宮美術館
藏

　　上述二例，是藝評家發現如何把藝術家從其社會疏離的適當方法。下列
所引用的文章，其骨底裡就有宗教情懷，基督教徒的宗教感情充分流露出。
藝評家狄更斯，對英國前拉斐爾派的愛弗特・密萊（Everett Millais）描繪基
督在雙親家，有如下的評述。

　　各位先生所看到的是木匠店鋪的內部。於木匠店鋪前有一位穿著睡
衣，歪著頭，哭得眼睛紅腫的紅髮少年，在家邊的水溝旁玩耍時遭到別

密萊　基督在雙親家（木匠間）　1849-50年　油彩畫布　86.4x139.7cm　倫敦泰德美術館藏（上圖）
印象派畫作價格與年俱增。　莫內　勒阿弗港漁船出港　1874年　油彩畫布　60x101cm（下圖）

的少年的棍子刺傷，而把傷口伸向正在瞑思的婦女告狀。這位婦女長得
很醜，不是像法國低級酒吧的吧女，就像英國最下等酒家的怪物，而她
從其他人物中突顯出來。……於十九世紀的第八十二年，在國立藝術學
院的年展上，前拉斐爾派的藝術所要表現的，正是這種為信仰而活、為
信仰而死的宗教虔誠的情懷。（Dickens quoted in Bulley. 1925, p. 68.）

對這種不懷好意的藝評最好的對策，雖然不是適切，是抬出其金錢價
值。眾所熟知，印象派畫作的價格是與年俱增。至於前拉斐爾派的人氣，經
過高潮後就陷入一段很長的低潮，不過最近又逐漸回復人氣了。然而，用品
味的經濟學來評量藝術並不是一成不變的，還有許多不能明確評量的東西。
閱讀了德拉克洛瓦的下段話，就能知道個中道理。

卡弗夫人以其魅力的散文告訴我們：「繪畫，特別是肖像畫，能打
動靈魂者是靈魂本身，非知識。能打動知識者就是知識本身。」
她富有深遠意涵的這段話，大概是非難藝術製作時的玄學色彩。我
不知幾次反問自己：「繪畫，實質上是在藝術家的靈魂與觀眾的靈魂
間，所架的一座橋樑。」（Delacroix quoted in Binyon. 1909, p. 7.）

果真如此的話，若藝評家知悉訴求觀眾的不是藝術家的靈魂，而是贋作
時，就陷入於更混亂的局面了。此時所犯的過錯不在解釋的失敗，因為贋作
者也多多少少跟藝評家與藝術家一樣精通於藝術，所以對解釋少發生問題的
作品下了工夫。所以失敗，無寧在觀察層面。這種觀察的質面，使得伯納
德・畢瑞森獲得鑑定家的至高名聲，以及建立其財富。
若明確知道在某一時代某一地域，使用不可能的方法所製作出來的雕刻
品時，就能判斷它是贋品。然而在東方藝術上，尤其在中國，原作與臨摹品
之間，並不像西方的具有清楚的分界線。例如掛軸畫時，要確定它是原作就
很困難了。至於，陶瓷器或金屬工藝時，就較前者容易了。鑑定非洲藝術或
前哥倫布時代的美洲藝術時，亦如此。

第五節 成功的故事

　　好心的讀者會原諒藝評家的失敗，也會慶幸他們成功的故事吧！藝評家的成功故事很多，藝評是使一般的觀眾關心於藝術家的，不可或缺的有效手段。富於感受性同時充滿著知識的藝評，就成為藝術家建立名聲與開拓財富的幕後英雄。1990年代的藝術市場的高漲，乍見好像跟上述很有關係，不過更以歷史的觀點來看時，跟藝術市場的漲跌無關的，藝評家實是在過去、現在及將來間均扮演了藝術家與觀眾的重要橋樑的角色。

　　一般地說，藝評家首要的工作是發掘才華，留意於將來能開花結果的藝術家，再進一步啟示其才華如何發展。比利時有關藝術與考古學的學習手冊上，把藝評家的任務定義如下：「藝評家是從同時代的藝術家中，發掘真正有價值的藝術家。藝評家的工作是，把同時代龐大的藝術作品加予分類與整理；而其使命是指出該時代的藝術傾向。」（Lavalleye, J. *Introduction aux Etudes d'Archaelogie de l'Art, Louvain and Paris.* 1958, p. 26. translated.）有些人雖不同意這個見解，但至少比英國某一位美術史家形容今日的藝評為「嚴肅的阿諛者」，來得較有禮貌的見解吧。

　　現今引用的是安妮塔‧布魯克納（Anita Brookner）的話，她為十九世紀法國藝評的所寫的書上，提出了上述的見解。的確，十九世紀的藝評是，

　　對任何才華開放的職業，是文字工作者，不僅能表達其愛好藝術的程度，也可以發洩不滿，也可以說溜嘴，或者對藝術家表示自己的知識與感情，在尚未做到真正批評的解釋階段前，可以做漫長的表達基本事實的領域。

　　布魯克納在她的著作《未來的天才》中，所提到的富有才華的文字工作者是丹尼斯‧迪德羅、史坦豪爾（Stendhal）、愛彌兒‧左拉（Emile Zola）、愛德蒙與朱利斯‧恭孔赫兄弟與海因斯曼（Huysmans）等人。他們認為：

艾爾‧葛利哥
勞孔　1610年
油彩畫布
137x173cm

　　繪畫不是以記憶做媒介，就是不在世友人的象徵。繪畫的重要性，
莫比於最初或者接著產生的思考的連續性——例如，史坦豪爾談及各個
作品時，就以兩段以上的篇幅來儘量解釋出其特徵。（Brookner, Anita.
The Genius of the Future. London, 1971, p.1.）

　　據布魯克納的說法，上述的藝評家是對所看的作品，或者對自己自身的
經驗，均不吝表達意見。然而另一個藝評的任務是，對受不適當處置的藝術
家，或者遭遺忘的藝術家的再度評價。這意味著，一方面涉及到品味的問
題，亦即這種品味的歷史在過去幾個世紀中都反覆出現；另一方面，把某時
代沒有被認定的藝術真正特質，以藝評家的直觀重新發掘出來。例如，有了
尤金‧弗曼庭（Eugene Fromentin）的敏銳判斷，維梅爾（Jan Vermeer）
才被發掘出來。另外朱利斯‧梅耶—葛拉福（Julius Meier-Graefe）對艾
爾‧葛利哥（El Greco）的再評價，艾爾‧葛利哥才能在藝術史上獲得一席
重要的地位。上述二者的發掘，都不按當時的品味基準，不過現今這兩位藝
術家在西洋美術的殿堂中，佔據很重要的席位。

9 | 第九章

留意點

第一節　手法

迄今爲止我們從讀者或藝評者的觀點，探討了有關藝術批評的種種問題。在這一章就站在撰寫者的立場，簡要討論幾個重要的事項。

優良讀書的原則常被人提及，也是大家所熟知的事。不過英國某位偉大的散文作家的建言，有反覆閱讀的價值。英國的法蘭西・培根（Francis Bacon）有帶隨從散步的習慣，而隨從的任務是把主人隨便想到的事記錄下來。或者這種不拘形式的撰寫文章，促成了簡潔有力的表現。或者，具有良好拉丁語形式的語彙用法，對他的文體有很大的幫助吧！不管如何，他對讀書有適切的解說。

不是為反駁或揭發他人的缺點，也不是生吞他人的觀點，更不是為了發現輿論與教條，而是為思考與判斷而讀書。書本中，有值得回味的，有一口氣可嚥吞的，雖然是少數可是有細心品味的。亦即，有只能讀部分的，有值得讀而不大能引起興趣的，也有花精神去精讀的書本。（Bacon, F. in his essay on *Studies* 1925.）

上述一段話，可做爲讀者很大的參考，尤其他的選擇性讀法是很適切的見解。筆者的這本書上，有一百本以上的引用書籍，不過其中的任何一本都不能只限定在幫助讀者欣賞藝術作品的狹小範圍內，也可以把它做爲提升思考與判斷力之用。他方，也有幾本書是具有適切的表現形式，而包含了藝評的構成要素以及其他內涵。「目錄」是具有優質解說的典型，並且與其他領域的學術往往發生關聯，所以它的解釋值得細心品味。

若依據法蘭西・培根的原則，讀者要發現有用的書籍時，就要快速瀏覽書本吧！不過睿智不一定只存在於書本內，宜以觀察而發現「書本之外的，超越書本的」智慧。藝術批評也是如此，觀眾不須要藝術批評而透過直接觀察可得到藝術批評之外的許多意涵。或者讀者爲了跟藝術接觸而活用藝評，或者敏銳的觀察者就把個人看到的經驗跟藝評做相互對照。

參考西方的有關藝術的書籍，或者參考世界有關的文獻，可規畫出藝術

批評的課程，進而提出這些課程的名稱，並不是困難的事情。筆者認爲藝術批評的課程有兩條路子可走，其一是探討藝術批評史，亦即探討各時代的藝評文章與作者。這種規畫可從不同層面切入，不過品味的變遷明顯地扮演了重要的角色。另一是，藝術批評理論的研究，在此毫無疑問的哲學與美學就成爲重要的角色，能超越時間對藝術批評的歷程、意涵與價值，提出適切的焦點觀念。

第二節　時代與理論

讀者在探討藝術批評時，有一個確實要做的事情，那就是研究藝術批評的歷程時，勢必研讀藝術批評之外的許多書籍。這意味著某些藝術批評跟其他學術領域，尤其跟藝術史發生關係；再者其他領域的知識，會豐富讀者解讀藝評家所寫的內容。

了解歷史的時代劃分，大大地提高解讀的層級。有些藝評家，特別是無慧見的藝評家，就被該時代的觀念束縛了，可是也有超越時代的傑出藝評家。容易受歷史束縛的，就是藝術術語與藝評用語的使用。例如「chiaroscuro」（明暗均衡表現法）就是其一例，它是自十七世紀開始使用，當雷諾德在皇家藝術學院演講時仍通用，然而到了弗曼庭時其語意有些變化，而安古特斯‧約翰（Augutus John）把它用爲概略性自傳的標題時，就畫上終止符了。另一例子就是「picturesque」的術語，其語意是「在畫面中找不出不調和感的獨特美之表現」。自從威廉‧古勒平（William Gilpin）的著作首先使用此術語以後，有關其意義就有許多書籍與論文的解釋。然而，誰都料想不到「母牛比馬來得較入畫」的意義用途上。

馬是比母牛來得較有氣質的動物，它的姿態優雅，而它的精神增添了許多活氣與優美性。然而就「picturesque」（繪畫的）光線效果而言，母牛就優於馬了。……因為母牛的造形有昂然之處，它的部分身體有直角性的線條變化，這正是picturesque（入畫）的地方。母牛的身體有優

巴洛克畫家安德
列・波左
耶穌會傳道的寓意
1691-94年
濕壁畫
1700x3600cm
羅馬聖迪尼亞茲左
教堂

雅的調和凹面，跟馬的凸形線條恰好成對比。……再者，母牛的身體也較適合表現美麗的光線效果。（Gilpin quoted in Sparshott, F. E. *The Structure of Aesthetics.* London and Toronto, 1963, p. 326.）

　　閱讀百年來的美術書籍，其中就會出現巴洛克風格（Baroque Style）的名稱，或浪漫主義（Romanticism）的術語，以及有關藝術團體及藝術運動的許多名稱。這個時候我們要注意的是，隨著時代，隨著作者，其意義就發生若干變化。例如，巴洛克的用語就有許多的新解釋。巴洛克（Baroque）是大寫的時候，是指西洋十七世紀藝術的時代風格。可是巴洛克（baroque）是小寫時，是指各時代的美術特徵中具有巴洛克作風的，或者包括英國在內的西歐的地理性名稱。若特別對藝術背景關心的藝評家，就會從歷史及其他理論的書籍中引用術語。不過遇到不同語文間的翻譯，就更加頭痛了，這不是查辭典就可解決的。有些術語就必須製造譯語，不過譯語不可能把原文的原義完美地反映出來。下列的引文是潘諾夫斯基把德文的美術史術語，翻譯到英文時所遇到的問題。原是德國美術史家，移民到美國後必須把德文的美術史術語，適當地翻譯成英文時的困難感想。

　　原是受德文的教育，後來不得不用英文來表達自己思想的美術史家，就必須製作自己的辭典。在此過程中，我深深感覺到自己母語的用法，不是很難以另種語文來解釋，就是翻出來時不會很正確。亦即，德文不幸的是把一種想法可以以大聲誇張的講出來，也可以一個字彙下有幾個不同的意

潘諾夫斯基的德文版著作封面書影

義。例如，跟strategic（戰略）對照的tactical（戰術的）的德文是taktisch，可是在美術史的德文就跟tactile（觸覺的），甚至跟textural（質感的）同義了。再者，常出現的德文的malerisch形容詞，若配合其文脈就有七、八個不同意義的譯語了。例如，就有等於英文picturesque disorder（繪畫的無秩序）的picturesque（繪畫的）意義；也有跟plastic（造形的）對照的pictorial（繪畫的），甚至亦有painterly（繪畫性）意義；跟linear（線性）或clearly define（輪廓清楚）對照的dissolved（溶解）、sfumato（渲染）、non-linear（非線性）等意義；跟tight（堅固的）對照的loose（鬆弛的）意義；跟smooth（光滑的）對照的impasto（厚塗的）意義等。（Panofsky, E. *Meaning in the Visual Art.* New York, 1955,p. 329.）

再者，藝評家也會受到該時代的政治、社會、經濟、科學、文學、哲學等思潮的影響。讀者雖然不必像美術史學生那樣做綿密的考察，但了解其背景時會對理解有很大的幫助。這些知識，可直接閱讀原書（譯書亦可），或者閱讀派拉度的《藝術批評的史家》等優秀解說書，就會累積知識。這本書很清楚的解說歷史與批評的基本概念，如觀念哲學、馬克思主義、容格思想、社會人類學、符號學及其他重要的概念。

第三節　讀者也能成為藝評家

什麼是值得讀的？這是很難回答的問題，因為每位讀者都有自己的標準。讀者或許可以寫像這樣的一本書，若如此這本書對你將沒有什麼幫助的感覺，筆者對你的浪費時間表示十二萬分的抱歉。

你若有細膩的觀察就會多多少少寫出東西來。猶如培根所言，睿智不是從書本上產生，而是從觀察產生。聰敏的讀者就會書寫作品的描述，然後把自己書寫的跟藝評家對同一作品書寫的藝評做一比較吧！兩者間的差異，或許讀者所書寫的來得較充分和明快。因為職業藝評家幾乎都用藝術史的標籤來分類，以及言及其他藝術家等，把描述簡略化了。

讀者又能以自己的看法對藝術作品下解釋。聰明的讀者也能跟藝評家一

樣，把既有的見解和解釋做一綜合性的整理與敘述。話雖如此說，讀者或許對費時的文獻探索而有所躊躇；或者讀者不是職業藝評家，所以面對這種費時而麻煩的工作，乾脆就放棄挑戰了。再者，為了解釋的文獻探討，它到底是第二手資料，不是直接得自作品的第一手經驗，所以要評量文獻價值利用的適當性，又是一個問題。此點跟職業藝評家較之，業餘藝評家來得較遜的地方，因為職業藝評家對此方面的經驗相當豐富。讀者為了豐富藝術解釋、藝術社會背景、歷史背景等知識，而做為日後藝評之用，其最好的解決方法就是多參與此方面的演講，或者進修此方面之課程。

讀者一旦做為藝評家而評量藝術作品時，其立場就有所不同了。其一是須要多多少少的謙虛，因為偉大的藝術是評價藝評家，而不是藝評家評價藝術。因為讀者的經驗、了解與共鳴均有限，須要謙虛一點；其二是面對平凡的藝術作品時，讀者就不必感受很大的壓力，可按自己的看法發表見解。英國索特列克市郊外的兒童能率真地表達對藝術的意見，毫不受約束，他人也能了解他們的意見而接納它。當然他們的意見是不成熟的，不過有其率真與活力，該鼓勵他們。

有用的資料從各種各樣的文獻可以獲得，不過最好的莫比於賈柏・羅森柏（Jacob Rosenberg）的的建言。他在其著作《藝術之品質》（*On Quality in Art*）中有許多能打動藝評家的建言，本來這本書是把連續講課的內容彙集成書的，其主要目的是講解現代的藝評家從過去的藝評家能學到什麼。其中有一段：「當我們要評價作品時，不要被同時代的藝術理論或教條綁住，無寧依靠自己的本能與直觀。瓦沙雷把這種重要的觀念告訴了我們。」文中提到瓦沙雷對提香（Titian）的晚年作品有好意的批評。賈柏・羅森柏所言及的藝評家有羅傑・德派拉（Roger de Piles）、約書亞・雷諾德、帝歐―布格（Thore-Burger）、弗萊等人，其中對弗萊有這樣的敘述：「最後不得不提羅傑・弗萊，他透過造形、構成、技法的敏銳分析，才能深度了解藝術作品的意涵，以實例證明出來。他以這種方法揭示出塞尚的才華，而拓展了對現代藝術的了解途徑。」（Rosenberg, Jacob. *On Quality in Art.* New York 1964, pp.123-4.）

賈柏・羅塞柏在書中，對藝評家提出三個正面的忠告。即，不要把任何

魯本斯　裸女
1609-12年
鉛筆淡彩
581x412mm

時代的評價之質,用於藝評上。須避免窄狹的流派觀及曖昧標準的藝評,以及特別注意紅得發紫的現代藝術家的褒評等。他重要的建言是,藝評家要識別作品時,千萬要比較同一時代、具有同一種風格與技法的藝術作品。

　　讀者所寫的藝評最好不要虛飾,特別是做為練習而寫時,就不必要虛飾了。再者,也不要太費神而寫。羅傑‧德派拉對繪畫批評所提出的四個標準,即講圖、素描、色彩與表現,就可以做為評價藝術家時的指標了。依據他的評分,拉斐爾與魯本斯得到65分的最高分,而卡拉瓦喬(Caravaggio)

僅得28分，貝利尼是24分，甚至後兩者在表現項目上所得的分數是0分。

　　要做到品質很高的藝評，最好參考尤金・弗曼庭的論評。弗曼庭是一位很有思慮與共鳴的藝評家，對荷蘭繪畫與法蘭德斯繪畫做過評論，在文章中提及繪畫技法與構圖的個人見解。他對林布蘭特是一位偉大色彩畫家的傳統看法提出異議，而對〈夜警〉畫作的素材處理以及對那一位軍官的人物細部描繪，評價並不高。「暫時不論喜歡與否，請你注意到草率的誇張造形以及縮短深度感的表現。他的筆觸又顯得不自然、不活潑與僵硬。」他對這幅畫作的論評或許會引起讀者的反感，然而對林布蘭特的「明暗處理法」就不吝讚美了。

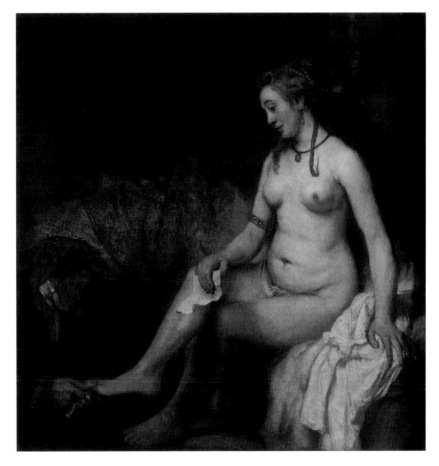

林布蘭特
巴提西巴
1654　油彩畫布
142x142cm
倫敦國家畫廊藏

林布蘭特獨特的繪畫語言，具有神祕的形狀，以及很豐富的暗示性與驚訝性。由於這種特徵，林布蘭特的「明暗處理法」可以說是內心深處的感情，或是一種觀念的呈現。它具輕巧、瞬間，如被一層薄面紗所覆蓋而謹慎的表現，有若隱若顯的魅力，能驅動觀眾的好奇心，增強人們的道德感，對思索增添許多品味。他的繪畫具有事實、感情與情緒，不明晰與不確定性，夢與理想以及無限性。所以他的畫作，無論過去與現在，都是既具詩意又具自然意境的一種迴響。林布蘭特的天才在此能永續感動世人。（Fromentin, Eugene. *The Masters of Past Time*. London, 1948, p. 196-7.）

　　弗曼庭的書是於1876年出版的，從歷史觀點來看，它是一部未完成的書。有關十七世紀荷蘭藝術，由這本書開始就有了進展。現今，關於林布蘭特的生平，任何一位藝術系的學生都比弗曼庭知道的更多。今日我們可以從許多媒體資源獲得有用的資料，儘管如此弗曼庭的藝評可以說是優異的。這本書於1948年再版之際，著名的荷蘭美術史家霍斯特·吉爾森（Horst Gerson）雖言及品味會隨時代而有所變化，可是稱讚弗曼庭謂：「從來沒有人比弗曼庭能正確評價賈柏·范·如斯戴爾（Jacob Van Ruisdael）的人。」據吉爾森所說弗曼庭把如斯戴爾稱讚謂：「最誠實的男性風景畫家，在所有荷蘭畫家中，具有高貴的祖國氣質。」（Gerson in Fromentin, p. xiii.）

　　要之，藝評家的藝評是幫助讀者而已，藝術批評雖然對作品能做描述、分析、解釋與評價，然而絕不是取代個人與藝術的直接對談。藝評家對作品的記述或許不大充實，而其解釋或是不具說服力，可是它幫助讀者除去了解的障礙，這就是藝評家的期望。讀者能從藝評文得到某種知識與價值，或學習到某種品味，則藝評的目的可以說達到了。

　　神祕的東西總是隱藏在作品中，它絕不會百分之百有所發掘，有所了解，有所感受。誠如立體派大師喬治·勃拉克所言：「藝術的唯一價值，在於那些不能言述的。」（Hope, H. R. *George Braque*. New York, 1943, p. 146.）

10 | 第十章
藝術批評教學

第一節　藝術批評的類型

在第二章藝評家的素養與類型中，我們依據藝評家對其藝評的目的與功能，把藝評家分為擁護者類型、進步主義者類型、意識型態類型、編輯家類型、傳統主義者類型與理論家類型的六個類型。不過類型的分類，由於用來分類的原理或尺度有所不同，亦可分類出不同的類型。今，以藝評家的藝術觀及價值判斷的標準（criteria）來分類藝術批評時，亦可分類出下述的幾個重要的類型。

藝術批評是居於作品與觀眾之間，把藝評家所把握到的作品意涵與評價，透過語言與文字，傳達給觀眾。不過解釋作品時由於藝術觀與所重視的層面有所不同，就產生不同意涵的解釋。例如，有人重視作品之產生與創作過程；有人重視藝術家及其社會背景的意義；有人重視作家的意涵對觀眾之影響效果；有人則重視藝術家性格在作品的流露；亦有人重視作品的美感結構等，如此就產生了不同意涵之解釋了。再者，要評價作品之價值時，不能沒有價值判斷的標準。而這一種標準是以倫理道德性，抑或以逼眞性（寫實）來評量？是以對民眾的感動性效果，還是以能反映社會來做價值判斷？由此看來，藝術批評時所重視的解釋層面及重點的不同，以及下價值判斷時所用的標準不同，就產生不同類型的藝術批評了。下列介紹幾種主要的藝術批評類型，它們各有其立場和觀點，也就各有其不同的意涵解釋與評價了。

一、裁斷的批評（judicial criticism）：

以固定的美的標準，或以固定的藝術觀、人生觀、道德標準，來解釋作品的意涵及評價作品。下面又可分為幾種次類型。

1.固有美感價值的批評：依據既有的美學標準，來解釋並評價作品。例如，從美術史上建立其藝術觀，而認定希臘羅馬美術及文藝復興美術是視覺藝術的典範，而以這種古典美學的標準來論述並評價作品；再者，有些人就以寫實主義（逼眞性、自然再現）等美術，做為美的最高理念，而以這種美學標準來解釋作品的意涵並下價值判斷。這種現象在藝術家的藝評中，或者藝術家在評審作品時，特別顯著。所以筆者在前面已敘述過，從藝術家的作

品風格中可窺探出其藝評的標準與意向。要之，「固有美感價值的批評」，可以說是屬於絕對主義立場之批評。

古希臘黃金時代建造的巴特農神殿浮雕
禮讚雅典娜女神祭禮行列
紀元前440年
96x207cm

　　2.**倫理價值的批評**：認爲作品的意涵必須含有倫理、道德、宗教或社會教育等意義，而以能對個體及社會帶來正面效果之觀點，來解釋作品並做價值判斷。例如，韓愈的「文以載道」就是主張文藝必須含有道德的內容，並以這種內容的多寡與高低，來評量作品的好壞。韓愈的年代雖距離現代甚遠，但「文以載道」的美學典範迄今仍濃厚。再者，蘇聯的馬克思與恩格斯的美學理論，以及毛澤東的文藝理論裡，都主張最高的藝術是須反映社會、服務於社會的。以寫實的手法，描繪勞動階級的國家建設與社會建設，被視爲健康的藝術，而對民眾有正面教育的效果。

　　不同的作家、不同的流派，有不同的藝術理念或藝術觀。若一味以固定的其一美感價值爲標準，來解釋和判斷藝術思想不同之作品，難免產生偏見與誤讀。再者，現代藝術不一定是倫理道德意涵的表達，有的主張個人內在感情之表述，有的重視形式結構的美等。所以使用**裁斷批評**，須視作品之性質和意圖而定。

二、印象批評（impressionistic criticism）：

又叫做「再創的批評」。這一類型的批評是反對先入為主的既定概念和標準，主張直接觀照作品，把得到的印象、感覺、感情、氛圍或心得，以語言或文筆生動地描述出來，以此來感動民眾。**印象批評**又可分為下述的兩種次類型。

1.**欣賞批評**：不排除個人主觀的印象與看法，以個人的直覺來觀賞作品，享受作品，並從作品得到的快感、感動或感想，生動地傳達給觀眾。至於所傳達的意涵跟作者有否一致，不是此類型的關心點，最重要者傳達藝評家對此作品的直覺感受。

2.**審美批評**：拋棄既有的美學標準，而以高度的感性與想像力來接觸作品，而從作品裡直接得到的印象和心理效果，以栩栩如生的文筆，把它傳達出來。重視藝評家自己的感受，而使觀眾分享其心理效應。

讀者大概還記得於第一章第一節裡介紹過華德‧派特對〈蒙娜麗莎〉的藝評：「……她（蒙娜麗莎）坐在如同大理石的椅子上那樣的穩固，圍繞她的是年代久遠的岩礁，她如同吸血鬼似的死去又復活，五百年間迷惑了世上許多男人。……她的美在於奇妙，左右兩個眼睛、鼻子、嘴巴，甚至背景的左右兩條地平線都不同高……。」派特如此對〈蒙娜麗莎〉的主觀感受赤裸裸地描述出來，毫不畏懼是否跟作品的原義有否一致，是標準的印象批評類型的藝評家。

印象批評是屬於主觀主義立場之批評，與裁斷批評的以他人之看法為自己之看法較之，印象批評強調個人自己之直覺和看法（觀賞時的必要條件），並重視感情、想像和快感層面之享受，以及如何把這些享受傳達給民眾為主要目的。至於客觀解釋作品結構、意涵和價值，不是此派所追求的目標。

三、科學化的批評（scientific criticism）：

又叫做「背景批評」（contextual criticism）。美術作品不能從社會孤立，它是產生自社會，所以社會與時代的價值觀和思想會影響作者，同時作者也具有政治、經濟與民族的信念。再者，作品也會影響個人與社會（如思想、態度、道德、社會改革等）。所以，科學化的背景批評是探討藝術作品

的歷史、社會與心理背景，以歷史或經濟等活動為實證，來探討作品產生的原因（causes）、結果（consequences）及跟背景的互動關係（interaction），如此才能對作品有正確的了解，並能做適切的價值判斷。客觀化、科學化的批評，又可分為下述的幾種次類型。

1.社會學的批評：泰納（Hippolyte Taine）以社會的發展來做藝術作品的解釋與探討。他認為不同之社會、不同之時代、不同之民族會發展出不同之藝術。即（1）民族、（2）環境、（3）時代之三因素，對藝術之發展影響甚大。所以從上述的三種社會要素來探討與作品之關係，就較能客觀的了解作品之意涵及判斷作品之價值（跟社會的互動關係觀點來評價）。

馬克思（Karl Marx）等的唯物論藝評家，認為最能代表社會現象者莫過於經濟，而認為（1）生產的材料與工具、（2）生產的技術、（3）經濟分配的三個因素是經濟活動的核心，掌握了社會動力的這種經濟行為，就能了解社會的結構，也就能預知社會變化的歷程。藝術作品是社會的產物，所以每一時代每一社會都有其獨特藝術，而社會對藝術的影響有兩種方式：

◆藝術家受社會輿論與社會的意識型態所刺激而創作，所以藝術是由該時代社會之動力所衝擊而產生，或給予藝術方向。

◆藝術作品是反映出當代的象徵、政治思想、材料與形式等。

上述兩位學者所主張的社會因素對藝術的作用，仍嫌籠統還不夠具體。近年來英國的藝術社會學家佐爾勃（Vera L. Zolberg）主張應從下述的五個因素，即從（1）藝術家的教育和成為藝術家的管道、（2）發展藝術的社會制度、（3）對藝術家的支持或壓抑、（4）了解藝術的民眾、（5）藝術家所面對的政治挑戰等五個因素，來探討社會與藝術家的互動關係。（Zolberg, Vera L. *Constructing Sociology of Art.* Cambridge University, 1990, pp.18-20.）

藝術作品反映社會的精神，具有社會的意涵；反之，藝術作品也會作用於社會，給社會帶來影響。以這一種宏觀的立場來了解藝術的意義與價值，不失為較客觀的探討方法。然而，有些藝術家的創作是不刻意表達社會意義的，而是欲表現出作者內在的感情與思想的，遇到這一種形式主義或主情主義的作品時，運用社會學的背景批評法，就不適當了。

2.**心理學的批評**：作品是作家所創作出來的，所以藝術家的性格無形中就投射在作品上，左右作品的方向、意義與風格。佛洛伊德學派的心理學批評是運用藝術家的日記、信扎、傳記等文獻，來探討藝術家的生活和性格，進而以此來分析藝術家的作品創作的動因、創作的歷程及作品的意涵與價值等。例如佛洛伊德（S. Freud）透過達文西的日記、信扎、傳記及其他背景，知悉達文西是一位私生子與同性愛者，而達文西的性慾停滯在口腔慾，不像健康者從口腔期順利地發展到生殖器期。所以〈蒙娜麗莎〉的神祕微笑，是他口腔慾的投射，致使嘴角有一點翹，乍見有微笑的感覺。達文西其他的女性肖像畫，其嘴巴同樣亦有這種特徵。（Freud, S. *Eine Kinderheitserinnerung des Leonard da Vinci.* 1910. 高橋義孝譯，佛洛伊德藝術論，日本教文社，1965，pp.21-128.）

3.**歷史的批評**：將藝術作品的多樣風格和形式，跟該時代之思想結構和經濟狀況做對照，而以這種歷史條件跟藝術家的個性、想像力等個人因素的辯證法關係，來說明作品的意涵和判斷其價值。換言之，批評與解釋作品意涵時，必須返回到該作品的歷史時代，以該歷史時代的思想與觀點，來探討藝術。

總之，科學的背景批評，可以說是相對主義立場的批評。不過，最好的背景批評是不純粹的屬於上述任何一種的類型，而是結合歷史、社會、心理學、精神分析學等知識，從事批評。猶如文化人類學家研究文化與藝術時，以宏觀的視點，而把它當成多元結構之交織物來探討。

四、內在層面的批評（intrinsic criticism）：

背景批評可以說是「外在層面的批評」（extrinsic criticism），然而環境、社會與藝術的關係，並不一定是因果關係。換言之，社會現象與社會精神不一定都反映在每一個藝術家之作品上。因此以社會與作者之互動關係來解說作品之意涵和價值，有時候是很勉強的。於是內在層面的批評家主張，作品的意涵和價值就以作品本身固有之現象和性質來討論，毋需考慮社會、歷史、文化等外在因素，如此才能究明出作品特有之性質、意義和價值。內在層面的批評，再可分為下述的兩種次類型。

1.形式主義的批評：作品的生命和感動力，首先來自我們的知覺所接觸到的形式層面，克萊夫·貝爾稱它謂「有意義的形式」。而這種「有意義的形式」不是自然忠實的外觀再現，是在作品中的線條、色彩以及某種特殊方式所組成的某種形式或形式間的關係，所激起的審美感情。再者，後印象主義命名之父，又是塞尚的擁護者羅傑·弗萊（在第三章第一節中提到），認為藝術品是獨立的，不關連到任何連想的情感。若要批評藝術品，只有從形式結構著手，毋需依賴其他層面。作品上的點線面、色彩、肌理、形狀、節奏，以及部分與部分、部分與整體之關係，以及結構之分析和解說，是了解作品特徵最重要的管道和方法。這一種強調形式美的分析和感受之批評類型，是重視形式結構的分析和說明甚於價值判斷了。

2.意向主義的批評：又叫做「主情主義的批評」。此類型的批評，認為藝術最大的目的不是自然的再現，也不是外在社會與時代的反映，而在於作家內在個性、感情、意向和思想的表達。「意向主義的批評」，重視藝術家在作品裡所要表達的意向是什麼，以及這一種意向透過美的形式有否成功地傳達出來？從這些「心理意向」（psychological intention）和「美感意向」（aesthetic intention）的兩層面，來探討作品的意義，並從感染民眾的心理效果來評價作品。阿波里奈爾與里德可以歸類於這種類型（在第二章第三節中提到）。

內在層面的批評又叫做「本質層面的批評」，是為了強調作品固有之意義和性質起見，毋需考慮外界的背景因素，固然能純化作品的自律性，然而作品的創作動因有時來自政治、社會或經濟的事件。例如庫爾貝（Gustave Courbet）的社會寫實主義作品，是受該時代法國社會主義哲學家布魯敦（PierreJoseph Proudhen）之影響很大。再者，畢卡索的〈格爾尼卡〉（Guernica）巨作是以西班牙內戰的一慘案做為主題來表現的，若非和當時的政治事件連結在一起，是很不容易了解其意義和價值。由此可知，作品的解釋與價值判斷，有時須有適當的背景知識。

以上簡要介紹了藝術批評的類型或流派，然而實際上藝評家在寫藝評時，都不意識到自己是屬於何種類型的藝評，只是依據所知及所抱負的藝術觀、人生觀、哲學觀來撰寫藝評，藝術批評的類型是後代的人把它歸類與整

理出來的。藝評家的藝評，有時跨越數種類型，只是何種類型較多，就把它歸類於何種類型而已。

第二節　學校的藝術批評教學

　　藝術批評（art criticism）的「criticism」是從希臘文的「κρινειν」而來，其意為區別、分辨或識辨，而後來亦包含「判斷」之意。前者可以說是對藝術作品之了解，如作品之分析，作品意涵之解釋，作品對觀者之影響等；而後者是對作品優劣及價值做一判斷。由此看來，「藝術批評」具有兩方面的機能，一為解說作品之結構、作品意涵及象徵意義等的「解釋批評」（interpretative criticism）；另一為判斷作品優劣和價值的「評價批評」（evaluative criticism）。要判斷價值之前，須先了解作品，所以在批評的次序上，「解釋批評」總是在「評價批評」之前。（Stolnitz, J. *Aesthetics and Philosophy of Art Criticism.* Boston: Houghton Miffin, 1968, p.442.）

　　藝術批評所服務的對象，通常有二：

　　一、以批評來影響藝術家對世界有更進一步的認識，或對創作之性質及藝術之真義做更深入的探討，以此來啓示藝術家之創作方向。對藝術家之服務，通常都以當代作品做為批評對象，否則藝術家逝世後，批評就產生不了作用。影響藝術家的藝術批評，在第十章之前的批評例子中已經介紹許多，所以在本章就省略不講了。

　　二、為民眾能多了解作品的結構、意涵及其象徵意義等，提升藝術的鑑賞程度，並能做優劣的價值判斷。此類的藝術批評跟學校的「藝術批評」教學關係較密切，所以本章就針對這一種藝術批評，詳加介紹。

　　學校的藝術鑑賞教學除了藝術批評之外，尚有藝術史。兩者的鑑賞內容與要素，到底有何不同？我們在「第一章藝術批評與藝術史」中已探討過，兩者有重疊的地方，但又有不同之地方。簡言之，藝術批評是針對作品，做有關形式、內容、意義與價值的探討；與此較之，藝術史是作品與其社會、時代背景關係之探討，並以歷史的觀點來解釋風格之起源與演變，給予它藝術史上的定位。美國的彌勒（Gene A. Mittler）提及藝術批評與藝術史教學

庫爾貝
畫家的畫室
1855年
油彩畫布
361x597cm
巴黎奧賽美術館藏
（左頁圖）

的不同內容與鑑賞要素，（Mittler, Gene A. "Learning to look/Looking to learning." *Art Education*. 1980, March pp.17-21.）今筆者把它整理並製表如下，以便讓讀者一目了然知道兩者之異與同。

表10-1　藝術批評與藝術史的鑑賞要素比較

	藝 術 批 評	藝 術 史
描述	對作品的主題、藝術要素的性質、形式等做簡單的描述。	探求作品在何時、何地以及誰製作的。
分析	形式品質之探討：包括部分與整體間之關係，以及使用何種美的原理把它組織為一整體。	究明作品的特徵，並與其他作品做比較，發現其藝術風格。
解釋	表現意涵的探討：即作品含有的氣氛、感情、觀念或思想等的研究。	考察時代、社會等環境的要素，如何影響作家作品裡的內涵。
判斷	使用上述所學到的知識，對作品之優劣與價值，做合理的判斷，並說出其道理。	作家或作品在藝術史上的定位。

製表者：王秀雄

　　由上述的比較表得知，一件作品同時能做為藝術批評與藝術史的教學內容。不過我們要注意的是，先有前者之學習，然後才能進行到後者之教學。所以歐美先進國家的藝術鑑賞教學，重點都放在藝術批評上。尤其中小學時代，對於中外歷史尚無適切的前備知識時，藝術批評的教學較能適合學生的興趣與程度。再者，上表中所表示的描述、分析、解釋與判斷是鑑賞的四個層面，同時又可以做為教學的進行過程。

　　「表10-2」是筆者所提的藝術批評教學之過程，以及描述、分析、解釋、判斷的各過程要探討的重點和層面。教師在每一過程中的重點和層面的探討，最好運用問答法，刺激學生親自觀察與發現，鼓勵學生感受、思考、問題解決與判斷。

　　筆者於「形式分析」與「意義解釋」所提的各個重點與層面，並非個個都要探討，宜視學生之興趣與程度，可省略某個重點而強調某個重點。例如探討梵谷作品的意義時，其性格與藝術觀影響作品最大，教師可在這些層面

表10-2　藝術批評教學的過程及各過程所探討的重點和層面

		批評的重點和層面	指導策略
藝術批評教學的過程	簡單描述	◆感官可感受到的層面做為描述的開始。 ◆對題材、主題、造形要素（色彩、線條、形狀、肌理）與形式，以及作品給人的氣氛、感覺、印象等做簡單粗淺的描述。	◆鼓勵學生以直觀感受到的印象、氣氛直率地構出來。 ◆此時不可批評學生所言的對或不對。
	形式分析	◆探討作品製作中所運用的材料、技法及其特性。 ◆探討作品中的色彩、形狀、線條、肌理等造形要素的處理方法。 ◆個物描繪的特色。 ◆分析部分與部分、部分與整體間之關係。 ◆探討運用何種構成的原理或美的原則，把作品的各種要素組織為一整體。 ◆探討作品之風格。	◆依據安海姆（Arnheim）所提的「知覺學習的發展階段」，宜由1到4的次序，宜施以刺激和指導。 1、觀察（個物或部分） 2、視覺關係的描述（部分與整體、圖與地、群化關係等） 3、選擇（捨棄與強調的要素、構成或組織原理） 4、形式的概念化（藝術語彙） ◆中國畫亦可運用「六法」，來探討。
	意義解釋	◆探討環境、文化、社會、政治、經濟等背景要素與作品之關係。 ◆作家的個性、性格、思想、藝術觀等如何反映在作品上。 ◆探討作品的內涵。即所含有的氣氛、感情、心情、主題意義、觀念與思想等。 ◆探討作品所含有的圖像學之象徵意義。	◆探討的次序宜由外在要素（背景層面）進行到內在要素（本質層面），或由內在要素進行到外在要素。 ◆從一般性到個別性，或由個別性到一般性。 ◆從文化背景進行到作家的性格，直到作品特有的意義。
	價值判斷	◆運用上述學到的知識、概念為基礎，對作品的優劣與價值做合理的判斷，並能說出其道理。 ◆參考專家對此作品的批評與價值判斷。	◆可從倫理、社會、教育、美的形式、作家意向、作品意涵等多元觀點，下價值判斷。 ◆判斷是多元的，所以沒有固定的結論。

製表者：王秀雄

加強講述。

　　最聰敏的教師是以發問的方式，讓學生的觀察與思考有方向性。換言之，把要講述的內容透過發問，師生共同討論之。下列西威特與羅斯（G. Hewett and J. C. Rush）所發展的發問的類型與發問程序，在鑑賞教學時是相當有用的。它能刺激學生審視作品，發現美感特質，鼓勵思考與判斷。「表10-3」是他們的啟發性發問方式，上三項較適合於小學生，而下三項則

適合於中學與大人了。

表10-3　西威特與羅斯的啓發式發問方式

發問的類型	特 質	舉 例
導向性的 (贊成或不贊成)	◆感 覺 的 ◆形 式 的 ◆表 現 的 ◆技 法 的	◆這一幅畫是不是有很多紅色？ ◆這一件織物圖案的平衡，是不是對稱？ ◆你同意不同意這件光滑的雕像，表達了和平的感覺？ ◆你能感覺到這件壺的粗糙表面嗎？
選擇性的 (選擇其一)	◆感 覺 的 ◆形 式 的 ◆表 現 的 ◆技 法 的	◆你在這幅畫中看到許多的紅或藍色？ ◆這一種平衡是對稱的或不對稱的？ ◆這個形狀使你感到寧靜或煩躁？ ◆這件壺的表面肌理是粗糙或光滑的？
平行性的 (此外的知識)	◆感 覺 的 ◆形 式 的 ◆表 現 的 ◆技 法 的	◆這一幅畫裡除紅色之外，還有其他的色彩？ ◆除對稱外，還有其他種類的平衡嗎？ ◆這些光滑的形狀能產生其他的甚麼感覺？ ◆這件陶壺比起粗糙的那一件，有否更多的表面處理？
建設性的 (特定的新知)	◆感 覺 的 ◆形 式 的 ◆表 現 的 ◆技 法 的	◆你在這一幅畫裡能發現到什麼顏色？ ◆你看到的是何種類的平衡？ ◆在這件雕塑上，你看到的是何種類的形狀，它能激發甚麼氣氛？ ◆藝術家如何處理這件陶壺的表面？
生產性的 (一般的新知)	◆感 覺 的 ◆形 式 的 ◆表 現 的 ◆技 法 的	◆你如何描述此幅畫的感覺特質之一？ ◆你能描述此件織物圖案的形式特徵？ ◆這件雕塑在表達什麼？ ◆藝術家在塑造這件陶壺時，用到何種材料與技法？

資料來源：Hewett, G. J. And Rush, J. C. "Finding buried treasures: Aesthetic scanning with children." **Art Education**, 40（1），p. 42.

　　至於上述發問的方式如何運用在教學上，將在下節的「藝術批評教學舉例」中有良好的示例。

第三節　藝術批評教學舉例

　　爲了讓讀者了解「表10-2」所示的藝術批評教學過位及各過程所探討的

重點和層面，如何發展爲實際的教學，筆者設計了「藝術批評教學舉例（一）」。它是依據【描述】→【分析】→【解釋】→【判斷】的次序，以發問法使學生的觀察和思考有方向與重點，來達到教學的效果。

■藝術批評教學舉例（一）

（一）教學目的（Goal）

1.鼓勵國中1-3年級學生鑑賞現代具象繪畫，而能從作品裡領會出其意義。

2.使學生了解野獸派的風格及馬諦斯的風格特徵。

（二）教學目標（Objectives）：使學生能

1.說明馬諦斯如何使用造形、色彩和技法來傳達作品的意義。

2.發展分析藝術所須的術語。

3.究明馬諦斯風格的主要特徵。

4.運用馬諦斯的構成原理到自己的繪畫製作上。

（三）背景知識（Background）

二十世紀代表性畫家之一的馬諦斯（Henri Matisse, 1894-1954），以其強烈的色彩，簡潔的造形及曖昧的空間表現法，深深地影響後代畫家。馬諦斯是野獸派畫家之一（有一藝評家以野獸來批評此派的風格，故名）。所謂野獸派（Fauve）是把自然的形像隸屬於明亮而強烈的色彩，來做爲表達個性的手段。他不認爲繪畫一定要寫實，所以在這幅〈舞蹈〉（Dance）裡，馬諦斯大膽地放進了藍、綠、紅三色。這些強烈並置的色彩，在明度來說差距不大，這是馬諦斯及後代畫家常運用的典型色彩使用法。畫面上的形狀是簡潔化了，細節也省略，色彩也限定在紅、藍、綠的少數原色內，並以幾乎平塗的手法描繪出，這是馬諦斯的風格特徵。人物雖然位於大自然的空間，不過馬諦斯把人物和背景的空間結合在一起，否定了空間的後退，這也是塞尚與畢卡索等現代畫家常用的空間表現法。

馬諦斯風格的另一特徵是，常把帶有綠條的形狀做反覆排列，製造出有圖案感覺的畫面。在這幅〈舞蹈〉裡，有輪廓線的舞者反覆連續地排列，譜出了韻律感。再者，舞者的手臂和頭，無形中形成了波浪狀，更加強了韻律感與動感。其他，舞者的曲線姿態及對比色相，能使觀者產生視覺振動，好像整幅畫在跳舞的感覺。

(四) 教學過程（Teaching Process）：下面括弧內是問題的答案。

　1.簡單描述

（1）列出在畫面所看到的東西？（五個人在跳舞）

（2）馬諦斯的人物造形是寫實或簡單描繪？（簡單描繪）

（3）有反複的圖案和形狀否？（五人的手和頭，好像有反覆的感覺）

（4）列出此畫所用的色彩？（紅、藍、綠）

　2.形式分析

（1）請說明在這幅畫裡馬諦斯如何使用線條來描繪人物，而譜出有節奏感和運動感？（人物與草地都使用曲線，譜出節奏感如運動感）

（2）在高彩度的綠地與高彩度的藍天上，人物的紅色成了何種的視覺震撼？（冷暖色對比與補色對比，使人物有前進的感覺）

（3）舞者的手與頭形成了何種形狀？（波浪狀），而帶來何種的視覺效果？（反覆的節奏感）

（4）五個舞者的紅色是相同的，抑或稍有變化如差異？它帶來何種的效果？（避免單調，造成變化，譜出節奏感）

（5）請說明野獸派的色彩使用法和造形手法？（色彩是強烈而平塗。造形簡潔，有時扭曲或誇張）

　3.意義解釋

（1）能從這幅畫裡領會出當時的法國是富裕、泰平與祥和的時代？（第一次世界大戰前，法國正值富強和平的時代）

（2）能從這幅畫裡領會出馬諦斯的性格？（快樂、幸福、和諧的性格）

（3）〈舞蹈〉的主題是想表達出何種意義？（青春的活力與部族的人們一同歡樂。馬諦斯從古希臘的瓶繪上取材，但仍不失其現代感）

（4）地面放得低，在畫面上譜出了什麼意義？（不受環境束縛，能自由舒暢地跳舞和歡樂）

（5）有限的空間、簡潔化的造形、平塗的色彩、裝飾性效果的畫面等，是否在其他現代繪畫裡能找到類似的作品？（畢卡索、杜菲、勃拉克等人的作品）

4.價值判斷

（1）在這幅畫裡馬諦斯成功地傳達出其訊息嗎？（成功）

（2）馬諦斯在這幅畫裡表現出其野獸派風格的特徵？（以平塗強烈的色彩和簡潔而誇張的造形，敘述強烈的感情和個性，這些都是其野獸派風格的特徵）

（3）辯護或反駁這幅畫的倫理、社會、心理與美感上的意義與價值？（擴散性思考，鼓勵學生發表自己的見解）

（五）教學評量

1.參考教學目標1-3，評量學生對分析、解釋、判斷過程時所問及的內容之反應。

2.藝術術語的獲得、了解與應用狀況。

3.野獸派及馬諦斯獨特風格的認知。

4.鼓勵學生運用馬諦斯的野獸派手法，去創作自己的作品。

■藝術批評教學舉例（二）

藝術批評的次序，並不是一成不變的。筆者發現人物畫的題材，尤其是表達宗教、歷史、神話或風俗等主題，觀眾最大的興趣在於這主題在敘述甚麼故事？這一個人到底在做什麼等？對主題的意義與內涵首先產生極大的關

心。尤其年齡愈小的學生，愈想立刻知道這幅畫到底在敘述甚麼故事，絕不會耐心的等待「形式分析」後，再來探討「作品的意義」。所以遇到宗教、歷史、神話等主題的作品，就宜採取【描述】→【解釋】→【分析】→【判斷】的次序。意義與形式是分不開的，有時先了解作品的內涵後，再來探討形式，反而能適切認知形式處理的優點與特色。「藝術批評教學舉例（二）」是以歷史故事甚強的主題作品，來做鑑賞教學的，此時先探討作品的意涵後，才來分析形式，會引起學生很大的興趣，能收到良好的教學效果。

（一）教學目的（Goal）

1.鼓勵國中與高中學生鑑賞西洋名畫，而能從作品裡領會出其美感與意涵。

2.使學生了解西洋新古典主義繪畫的風格。

（二）教學目標（objectives）：使學生能

1.究明大衛所開創的新古典主義繪畫的風格特徵。

2.了解新古典主義繪畫的精神。

3.認識〈赫拉底兄弟的宣誓〉畫作的內涵。

4.探討〈赫拉底兄弟的宣誓〉畫作的形式。

5.發展對藝術批評所須的術語。

（三）背景知識（Background）

法國新古典主義繪畫的開創者大衛（Jacques Louis David, 1748-1825），二十六歲時獲得「羅馬獎」，於1774-1781年留學義大利時受到古代雕刻追求完美的形式與高尚的意涵所感染，同時亦體會到卡拉瓦喬（M. M. Caravaggio, 1573-1610）的強烈明暗表現法所譜出的震撼力，於是放棄巴黎時代的洛可可風格，而想建立古代美術般的高貴藝術。1782年回國榮任法國藝術學院的會員，奠定其藝術地位。1784年第二度赴羅馬時，製作了〈赫拉底兄弟的宣誓〉。該作在羅馬展出時引起很大的騷動，而於1785年再度在巴黎沙龍展出時更引起廣大民眾的讚美與歌頌，因而該作被認為建立了新古

典主義繪畫的高貴風格與發展方向。

　　新古典主義（Neo-Classicism）可以說是對巴洛克和洛可可美術的反動，亦受到美術史家溫克爾曼（Winckelmann）所著《古代美術》一書的衝擊。使美術家對古希臘與古羅馬美術發生關心與興趣，而想回到古代美術般完美的形式與高尚精神的表現。其藝術形式是以結實的素描，以及均衡、端正、簡潔、嚴謹的構成為最大特徵；而其主要藝術精神是，透過上述的藝術形式來傳達愛國、忠誠、勇敢、道德與民族思想。主題大多取自古代歷史和宗教、神話故事，以此激起民眾的愛國與道德情操。

　　〈赫拉底兄弟的宣誓〉的主題，是取自羅馬建國前的一則歷史故事。於西元前七世紀時，羅馬市與阿爾巴市（Alba）的兩個鄰市之糾紛將要發展為戰爭時，為了避免戰火波及到無辜的老弱婦孺起見，雙方約定各派三位戰士來決鬥而定勝負。於是羅馬市就派赫拉底（Horatii）兄弟三人，阿爾巴市選拔克利亞底（Curiatii）兄弟三人來迎戰。六位戰士在雙方陣營之前展開激烈之戰鬥，最後赫拉底兄弟中的老大赫拉底斯（Horatius）活著回來，於是羅

卡拉瓦喬
抹大拉的瑪利亞之
懺悔
1590年代
油彩畫布
106x97cm
羅馬巴菲里美術館
藏（左下圖）

美術史家溫克爾曼
畫像（右下圖）

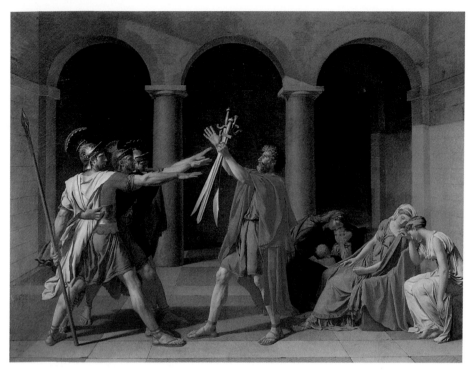

大衛
赫拉底兄弟的宣誓
1784　油彩畫布
330x425cm
羅浮美術館藏

馬市獲得勝利。赫拉底斯負傷回家後，竟把自己的妹妹亦即敵人克利亞底的未婚妻名叫卡米拉（Camilla）的殺死。於是他以殺人罪被判徒刑，然而在老父哀求下法院終判緩刑。

　　大衛處理這則故事，並不描繪激烈戰鬥的場面。代之的是，將出征時向老父發誓，一切為祖國為勝利而不惜犧牲生命之決意。他們的男子氣慨就由動作一致，肌肉結實的紅色色調表現出來；與此較之，右邊柔弱哀傷的婦女，就由冷色色調及姿態不一致之造形表達出來。父親雙手舉起的三把劍是此畫面的中心，譜出三位戰士將要出征時的緊張嚴肅的場面。抱小孩的婦女叫做沙賓娜（Sabina），她是老大赫拉丟斯的妻子，亦是克利亞底的妹妹，她哀傷之情就由陰影的藍色及低頭彎腰之姿態表達出。為祖國而大義滅親之意涵，令人感動不已。

（四）教學過程（Teaching Process）：下面括弧內是問題的答案。

　　1.簡單描述

　　（1）列出在畫面所看到的人物？（老父、戰士與婦女）

　　（2）他們在做什麼？（看畫後各自發表所見的）

　　（3）他們是現代人，抑或古代人？（依武器與服裝來判斷）

2.意義解釋

（1）由這幅畫裡來推測，作者大衛是怎樣的一個人？（富有愛國思想、民族精神、道德意識的人）

（2）創作這幅畫的十八世紀末，法國正值怎樣的時代與社會？（法國革命之前夕，此幅畫預告了戰爭的將來臨，鼓舞民眾的愛國、勇敢與民族情操）

（3）老父舉起三把劍，而想把它交給三位兒子，你想這幕場面表達了什麼內涵？（出征前向老父發誓，大義滅親，一切為祖國不惜戰死，充分表達了愛國與忠勇的情操）

（4）勇敢的戰士以何種色彩表現之，又，哀傷的婦女以何種色彩表現之？紅與藍能表達什麼感情？（勇敢的戰士是以紅色表現之，紅色是勇敢堅強的顏色；與此較之，婦女以藍色彩表現之，藍色是哀傷憂鬱的色彩）

（5）簡單介紹「赫拉底兄弟」的戰鬥故事後，向學生發問這幅畫能引發你何種的感想、印象或思想？（鼓舞愛國、勇敢與道德情操）

（6）大衛所創立的這種新古典主義美術，由這幅畫裡來推測，此派的美術大概是想表達怎樣的思想與精神？（表現愛國、忠勇、道德、大義滅親等能激想民眾強烈的愛國思想與道德意識為其主要內涵）

2.形式分析

（1）你想這幅畫是用水彩或油彩來畫的？（油彩）

（2）肌肉、衣服、頭盔、大理石等的質感表現得成功嗎？（成功）

（3）動作一致結實肌肉的三位戰士，給人予什麼樣的印象？（團結、武藝高強、意志堅定等）

（4）畫面的人物，可分為幾群？（三群）

（5）跟左邊的三位戰士相對稱的，右邊的婦女有幾人？再者，跟左邊三位鬥志高昂的戰士較之，右邊姿態不一致的三位婦女流露

出甚麼感情？（三位婦女。不安、憂慮與哀傷之情，就由不整齊各自的姿態與俯首的表情中表達出）

（6）老父的身影拉得很長，指向什麼人？（哀傷的母子，即沙賓娜。及後靠的婦女，即卡米拉）

（7）如戲台的簡樸幽暗的大理石室內，對前面的人物帶來如何的視覺感受？（幽暗的室內襯托了光線較強的人物。再者，簡樸的大理石室內，製造了嚴肅緊張的氣氛）

（8）除三位戰士、三把劍、三位婦女、三群人之外，你在背景上還可發觀跟「三」有關的東西嗎？（三個拱門。以三的數目來群化與統一畫面）

（9）三群人物間有一股甚強的組織力，你能發現這種畫面效果是由什麼造成的？（三角形構圖）

（10）由上述的形式分析，你能歸納出新古典主義繪畫的形式特徵？（結實的素描與均衡、端正、簡潔、嚴謹的畫面構成）

3.價值判斷

（1）在這幅畫裡大衛成功地傳達出其訊息嗎？（成功）

（2）就倫理、社會、心理、教育或美感的觀點，來評量此幅畫的意義與價值？

（3）就大衛與新古典主義美術的表現精神，提出你的看法？（擴散性思考）

（4）介紹專家的批評和判斷。

4.教學評量（Evaluation）

（1）參考前面的教學目標1-5，評量學生對解釋、分析、判斷過程時所問及的內容之反應。

（2）藝術術語的獲得、了解與應用狀況。

（3）對新古典主義及大衛藝術風格之認知。

（4）對〈赫拉底兄弟之宣誓〉畫作的內涵與形式之了解。

孟克
患病少女
1907
油彩畫布
118.5x121cm
倫敦泰特美術館藏

■藝術批評教學舉例（三）：倫敦泰特美術館自導式學習單，八至十二
歲用。

　　泰特美術館所發展的自導式學習單，原則上一件作品一張學習單，分爲
八至十二歲及十三歲至成人用。筆者詳細閱讀後，知悉它的藝術批評教學是

採用【描述】→【分析、解釋】→【解釋、分析】→【判斷】的活潑變化方式進行，頗能引起觀眾的興趣。因為自導式學習單，所以「教學目標」、「教學過程」、「教學評量」等就省略而不列了。

這幅〈患病少女〉（The Sick Child）是1907年挪威畫家孟克（Edvard Munch, 1863-1944）所畫的，當時他四十四歲。不過它大概是孟克十四歲少年時代的體驗，回顧大他一歲的姊姊蘇菲死亡的場面。蘇菲十五歲時患結核病而去世。在那個時代還沒有治好這種重病的抗生素開發，所以蘇菲、母親以及許多孟克家人都死於結核病。

在這幅〈患病少女〉裡，孟克並沒有把他的記憶事項，全部仔細地描繪出來。不過，孟克把室內的氣氛，把所看的姊姊臨終的哀傷狀況，以及他感受到的都表達出來了。

1——從畫面上怎樣知道少女生病了呢？

蘇菲想看一看窗外人們的生活狀況。

2——她的身體狀況如何？

a.沒有恢復健康的希望？

b.或者充滿希望？

3——少女較悲傷呢？或者母親較悲傷呢？

從畫面的何處得知這情形？

母親的臉並沒有仔細的描繪出，但仍然從畫面感知她悲傷的線索。

4——在畫面的什麼地方可感知母親悲傷的線索？

孟克常透過色彩來表達個人強烈的感情

5——孟克使用何種色彩？

a.自然色（與物體相同的顏色）。

b.大約近似自然的色彩。

c.強調的色彩。

畫面上最多的色彩是青綠色與橙色。

6——a.下面兩行的語群中，表達了紅與綠的性質是哪一個？

　　　（1）衝突　　　（2）調和

　　　　吵鬧　　　　祥和

不安	寧靜
刺激	高貴
生氣	澄清
不平靜	不爭執

b.下面又有兩行語群，何者表達紅色，何者表達綠色的性質？

（1）冷	（2）熱
病	乾燥
寒	燥狂
濕	熱情

c.上述的語彙會使你連想到患重病時的某種感覺，為什麼？

母親衣服的色彩，令人連想到葬禮時所穿的。

7——a.母親的衣服是什麼顏色？

——b.參加葬禮時，一般都穿何種色彩的衣服？

◆這幅畫並未做細膩的描繪，所以筆觸粗獷。其筆觸是從上而下流動的。

◆這幅作品大概是孟克含著眼淚畫的吧！混濁的色彩也許是含淚望去所記憶的色彩。

◆孟克不忘其姊之死，因此製作了六幅〈患病少女〉的油畫。

◆當我們遭遇到苦惱或悲傷時，向人傾訴後性情會較為舒適。同樣地，當畫家有苦惱時就把它傾訴在畫布上，而得到心理的寧靜。

■**藝術批評教學舉例（四）**：泰特美術館自導式學習單，十三歲以上用。

羅丹（Auguste Rodin）是法國偉大的雕刻家。在羅丹的雕刻作品中，這件〈接吻〉是很有名的。

1——a.這件雕刻是用什麼材料做的？

——b.製作這種材質的雕刻時，一般都用什麼工具？

雕像裡的男人和女人，乍見之下是非常寫實的。

2——a.雕像和實際的人，不同的地方在那裡？

（請仔細看男雕像部分）

b.在現實世界裡像這位男雕像體格的人，是哪些人呢？

c.這位男性是怎樣的人？請你想像一下！

羅丹的這件雕像是表現剛萌芽愛情的一對情人，初次熱吻的狀況。

3——你想，是誰先親吻對方呢？

羅丹的這件雕像，很完美地表現了兩個美麗的人，正在接吻的姿態。如果你多想一下會發現這兩個人並不完全是現實世界姿態的表現。這兩個人表現的是所謂「理想世界」的姿態。「理想主義」的藝術就是藝術家在一般的姿勢裡，更想創造出理想之美。和理想主義相反的是「寫實主義」，寫實主義的藝術家有時想表現人生醜陋的一面，如人生和世界中的矛盾。寫實主義

羅丹　接吻
1901-4
大理石
182x102x153cm
倫敦泰德美術館
（本頁及右頁圖）

的繪畫看起來，是往往草率攻擊式的描繪，不過也有它獨特的美。

　　4——這件雕像的形式、結構安排，穩和地流露出曲線形式的姿態
　　　嗎？或者是幾行形式直線式的姿態？
　　5——這件雕像整體看來是什麼形狀呢？
　　　圓柱體嗎？立方體嗎？圓錐體嗎？

　　羅丹這件雕像的構想是來自義大利，保羅和法蘭西絲卡兩人的戀愛故
事。這個故事是由義大利很偉大的詩人但丁記載在神曲裡。神曲是世界著名

的長篇敘事詩。故事是，法蘭西絲卡嫁給她不喜歡的男人，卻愛上他的英俊瀟灑的弟弟。很長的一段時間，他們倆的愛情並沒有進展，可是有一天兩人一起讀書，書上寫的是金貝爾女王和亞瑟王的騎士倫斯羅德談戀愛的故事，當讀到接吻的情節時，他們倆真的吻起來了。他使勁地抓著書，不想讓它掉下去。

保羅的手很勉強地抓
著書
羅丹　接吻（局部）

　　如果仔細地看，保羅的手在很勉強地抓著書。因為在當時書本是很昂
貴、很貴重的物品。

11 | 第十一章
藝術作品意涵的解釋原理

第一節　藝術作品的三層次意涵

　　藝術批評是居於藝術作品與觀眾之中間，而欲把作品的意涵傳達給觀眾的。然而到底藝術作品有什麼意涵，這是解釋作品意涵時首先遇到的課題。以往的藝術史是探討作品的六個W（即when, where, who, what, for whom, and how）以及其風格的特徵，亦即所謂「風格史」的研究。然而自第二次世界大戰以降藝術史家潘諾夫斯基（Erwin Panofsky, 1892-1968），就指摘出以往的風格史研究都避談作品的意涵，然而作品意涵是很重要的，藝術史應重現作品意涵的探討，如此就促成二戰後「圖像學」（Iconology）的產生。潘諾夫斯基的「圖像學」著作有二，一是《視覺藝術的意義》（*Meaning in the Visual Art*），另一是《圖像學的研究》（*The Study of Iconology*）。

潘諾夫斯基著作
《視覺藝術的意義》
插圖中的圖像

　　一、圖像學的作品三層次的意義與內涵：依據潘諾夫斯基的「圖像學」，他把作品的意義與內涵分成下列的三個層次。

　　第一層次或自然的主題（Primary or natural subject matter），又叫做「圖像」階段：人、動物、植物、房屋、工具等自然物的描繪，以及它們間的相互關係。如人的動作與表情裡，所透露出的愉快或悲哀的氣氛等。此層次的階段又叫做「圖像」（icon）階段。例如熟人在街上相遇，脫帽打招

呼，由此實際的動作可知其「實際意義」（The factual meaning），即表示友善與禮貌。欲了解第一層次的意義，必須擴大生活經驗及對自然形像之敏銳觀察。

第二層次或約定俗成的主題（Secondary or conventional subject matter），又叫做「圖像誌」階段：然而上述的遇人脫帽打招呼，乃是西歐中世紀時騎士遺留下來的習俗。當時，他們要表示無敵意與和平起見，遇見人就脫去頭盔來增加對方之信賴。這一習俗就一直傳承下來，後來就演化成脫帽打招呼之意義了。然而，這一約定俗成或因襲主題所帶來的意涵，必須從風俗習慣及傳說、寓意裡來探討。西方人的這種脫帽打招呼的意涵，對不同文化的澳洲原住民，就很難理解了。藝術，爲了表現某概念起見，常藉持物或自然物來象徵某一寓意。例如，蘋果在基督教裡象徵「原罪」，天秤在希臘文化裡寓意「公正」，孔雀在希臘神話裡常陪件希拉（宙斯之妻），故它意味著此女性是「希拉」。能從自然物或動作，了解到其象徵或寓意，就是從第一層次的意義，進到第二層次的意義了。如此，能表達某一象徵或寓意之圖像叫做「圖像誌」（iconography）。由此可知，對作品的意涵能做深入而正確的理解，最好從「圖像」階段走進「圖像誌」階段。

第三層次的本質意義或內涵（Third intrinsic meaning or content），又叫做「圖像學」（iconology）階段：作品裡除了使用因襲的圖像誌之外，作家把不同之圖像誌組合在一起，來構成其獨特之內涵。再者，作家亦依其個性、民族性、時代性、社會性、宗教信仰、意識型態等，把圖像誌再構成爲獨特之內涵。所以，作品除傳統之意涵外，亦含作家之個性、民族性、社會性、階級性之意義。例如，達文西〈最後晚餐〉之主題，以及基督與十二門徒之造形與服飾等，雖依照傳統之圖像誌，然而其構圖、明暗法、透視法、描繪風格與人物動作等，在在呈現出達文西〈最後晚餐〉之獨特內涵。到了此階段叫做「圖像學」（iconology）階段。

猶如上述，藝術作品裡有三個層次的意涵，所以我們要解釋作品意涵時，必須從「圖像」階段，進入「圖像誌」階段，最後再進入「圖像學」階段。如此，對作品的意涵才能做深入而正確的解釋。（Panofsky, Ervin. Meaning in the Visual Art. University of Chicago, 1982. pp. 26-53.）潘諾

夫斯基，除了講述上述內容外，還以表列的方式具體地敘述各階段的解釋素
養與解釋原理。

表11-1 藝術作品的三個層次意義與其解釋原理

解釋的對象	解釋的行為	解釋的素養	解釋的修正原理 （傳統的歷史）
1.第一層次或自然的主題（Ａ）事實的，（Ｂ）表現的一構成藝術主題的世界。	前圖像誌的描述（擬似形式的分析）。	實際的經驗（熟悉客體與活動）。	風格的歷史（洞察在不同的歷史環境下，以形式表現的客體和活動的特色）。
2. 第二層次或約定俗成的主題，及構成圖像、故事與寓意的世界。	圖像誌的分析。	文獻資料的知識（熟悉特別的主題和概念）。	類型的歷史（洞察在不同的歷史環境下，被客體和活動表現的特殊主題或概念之特色）。
3. 第三層次的本質意義或內涵，構成象徵的價值世界。	圖像學的解釋	綜合性的直觀（熟悉人類心理的基本傾向），它是被個人心理與世界觀所制約。	文化表徵或「象徵」的通盤歷史（洞察在不同的歷史環境下，被特殊主題與概念表達出來的人類心理基本傾向之特色）。

資料來源：Panofsky, E. *Meaning in the Visual Arts.* University of Chicago, 1982, pp.40-41.

一、符號學的作品三層次的意義與內涵：

　　潘諾夫斯基所主張的作品三層次的意義與內涵，給後人許多啟示。不
過，他對對作品意義之解釋，總是侷限在慣用的圖像誌解讀，以及由此圖像
誌發展出來的圖像學內涵之解釋，對作品的意義與內涵之解釋，其觀點與視
野未免有些狹窄，尤其若不使用傳統圖像誌表達出來之作品，其解釋原理就
不太適用。下述是筆者結合符號學、結構主義、後結構主義與藝術社會學
等，所發展出來的「符號學的作品三層次的意義與內涵解釋」。

　　第一層次的意義與內涵：此層次的作品意義與內涵，是猶如你在作品所
見的主題與圖像的直接表達意義。如，自然形象（包括人）、事實、行為與

姿態等的直接圖像意義。所以,第一層次的作品意義可以說是「所見即所得」(what you see is what you get.)。如,一位老婦人坐在豪華的辦公室讀書,你所得到的作品意義,就如你所見到的。但,從此老婦人的面貌、服裝、室內裝飾等推知,她是一位貴婦,是影響中華民國半世紀政治的蔣宋美齡時,你就從第一層次的意義,進入第二層次的意義了。

第二層次的意義與內涵:從第一層次的意義進到第二層次的意義了解,乃是意味著「從所見進到所知」(from what you see into what you understand),你知道坐在椅子上看書的老婦人,便是蔣宋美齡,這就要靠知識了。所以,知識便是帶你從第一層次進到第二層次意義了解的重要因素。同理,希臘神話畫中,拿蘋果的婦女便是維納斯,穿著或拿著甲冑的便是雅典娜。中國吉祥圖畫裡的石榴象徵多子多孫,魚意味著年年有餘等,這就要依靠有關圖像誌及傳統視覺符號等的知識來解讀了。

「從所見進到所知」,就須要某些方面的知識。首先,你必須探討傳統上約定俗成的視覺符號,即圖像誌所表達的概念與價值觀。下列乃是這些圖像誌的分類。

◆寓意(allegories):以人、東西與事情來表達抽象概念、價值觀與訊息。如希臘神話畫的〈三美神〉,其圖像誌是外側二裸女面向觀眾,中央裸女背向觀眾,她們乃象徵女性的「統潔」、「美」與「愛」的三美德。中國吉祥畫裡的壽石配以菊、貓與蝴蝶的〈壽居耄耋〉,是「慶賀長壽」的寓意。壽石寓意壽,菊與居,貓與耄,蝶與耋等諧音。七十歲曰耄,八十歲曰耋。整幅畫的寓意乃是「祝賀長壽」。

◆持物(attributes):以人物所常帶的持物,來代表該人物的身分。如,拿弓與箭的小男孩是邱比特,穿紅色與藍色的婦女在基督教繪畫上,乃是意味著聖母瑪莉亞。中國〈八仙圖〉裡,持魚鼓者張果老,持葫蘆者李鐵拐,拿寶劍者呂洞賓等。著名的魯本斯(Peter Paul Rubens, 1577-1640)的〈巴里斯的裁判〉(Judgment of Paris),據詹姆斯·赫爾的圖像誌解釋,由三位女神旁邊的持物就可判斷其身分。孔雀在旁邊的是希拉,有邱比特陪侍的是維納斯,頭盔與盾等武器在側者是雅典娜。再者,牧羊者巴里斯王子旁邊有一隻牧羊犬,其手拿著牧羊杖等,很容易判斷其身分。他後面的

魯本斯
巴里斯的裁判
約1635
油彩木板
144.8x193.7cm
倫敦國家畫廊藏

帽子上有翅膀者（或鞋上有翅膀者），是信使神漢密斯（Hermes）。（有關〈Judgments of Paris〉的故事，請看Hall J. 的 *Dictionary of Subject & Symbols in Art.* Harper & Row, 1979,pp. 180.）

◆**擬人像**（personifications）：以人物表達抽象的概念或價值觀。如，西洋藝術的自由女神、平等女神、公正女神，以及中國美術的財神與壽神等。值得吾人注意者，自由、平等、博愛等抽象概念的名詞，在拉丁文是陰性的。故，西方藝術均以女神來表現。與此較之，中國的財神與壽神等，卻以男神來表達。由此可知，中西方擬人像之思考差異性，這是一個有趣的問題。

◆**傳統的記號與符號**（traditional signs and symbols）：在某背景下能了解其所表示的意義。如，兩隻向上的手指表示「V」（勝利），骷髏頭意味著「死」。中國吉祥圖案上所用的「卍」，以及其連續圖案的〈卍字錦〉等，均表示「富貴不斷頭，連續不斷」。交通標誌、數學符號等，皆是約定俗成意義的記號或符號，它們也被用在現代藝術的創作上。

以上，這些都是傳統慣用的視覺符號及圖像誌，若一個人熟悉其符碼（code），就可解讀其意義。與此較之，下述的視覺符號其傳統的固定意義較弱，但是亦能從文脈與時空背景中推知其象徵意義。

◆**隱喻**（metaphor）：兩物並不相似，可是以一事物表達另一事物的意

義或價值。如，「和的愛如玫瑰」、「他是一隻獅子」、「季新吉像菊芋」
等。臺灣最近常用的鳳梨，其隱喻為「旺來」；蘿蔔，其象徵意義是「好彩
頭」。因為，此二物的臺灣話發音，跟其隱喻者近似，故以此表達另一物的
意義。「北港香爐人人插」，是在名女人圈發生的一件有趣的隱喻事件。再
者，臺灣某一位女性畫家，以香蕉與蘋果象徵男、女生殖器等。這些隱喻，
均能從作者之教育、性格、主題、畫面構成（或文脈）及製作時的時空背
景，能解讀其隱喻。

◆換喻（metonymy）：以跟此事物有關連的事物或持物，來取代原事物
的意義或價值。如，「文學活動」以「筆墨活動」來稱呼，「買了一張巴哈
的唱片」說成「買了一張巴哈」等。在中國民間美術上，有〈暗八仙〉的表
現法，它是以八仙個人所持之物，即「魚鼓、寶劍、花籃、瓜籬、胡蘆、扇
子、陰陽板、橫笛」，依序取代「張果老、呂洞賓、韓湘子、何仙姑、李鐵
拐、鍾離、曹國舅、藍采和」。

◆代喻（synecdoche）：以某物之一部份來取代該物整體之性質、意義
與價值。可以說是整體與部分，種與類，以及量的關係。如，「麵包勝過愛
情」，此時的「麵包」是「物質」之意。「以矛對向民眾」，其意為「以軍隊
鎮壓民眾」。在中外古今的美術，以砍斷敵人將軍的頭，來表示戰勝敵國。
中國吉祥圖案上，以四季花插在花瓶上，意為「四季平安」。此時，四季花
是四季的代喻，瓶與平誌音。故，就有了上述的寓意。

◆諷刺（irony）：一意義的曲解或反轉。如，美國黑人排隊領取食物大
海報下，標出「美國，世界生活水平最高的國家」的大標語。

◆滑稽（parody）：戲擬一物或一人的外觀或動作，但帶有使人發笑或
批評的意義。如，大腹便便的柯林頓總統，嬰兒般爬行的大學教授等，均能
產生令人發笑的滑稽內涵，同時又帶一些諷刺的味道。

第三層次的意義與內涵（背景意義）：是形式、內涵與時空背景（con-
text）的統合與敘述。例如，盛裝而穿皇袍的國王，坐在王座上，是第一層
次的意義；然而這位國王在繪畫上若給予尊貴的形式處理，如位於畫面的中
央而體積較大，並且給他權貴的持物（如，權杖、王冠或畏縮的家臣等），
以及家具上刻有「N」與「蜜蜂」的家徽就可認知他是拿破崙。到了此層

次，便於第二層次的意義。而第三層次的意義是上述內涵，再與作品製作的背景結合，而做綜合性的觀察與探討。例如，安格爾（Jean Auguste Dominique Ingres）的〈拿破崙的即位〉（Napoleon Enthroned, 1806），其造形與姿勢是參考古希臘雕刻家菲迪亞斯（Phidias, active 460/430 BC），在奧林匹亞古神殿上所作的巨大宙斯雕像而來。所以，安格爾的〈拿破崙的即位〉一作，是賦上「超越時空的神授之王或眾王之王」的第三次的意義。事實上拿破崙統治的時代，對此畫作的期望，確有此意義。

第三層次的意義與內涵，最重要者認知作品裡所含有之「背景」內涵。在此所謂的「背景」內涵，是指作品製作或解釋時，其背後的各種不同時代與社會狀況。猶如，作品的三個層次一樣，「背景」內涵又分三層次的內涵，不過它們並不具有高低位階之分。

◆**第一層次的背景意義**：是貫穿藝術家在製作時的藝術態度、信念、興趣與價值觀；以及他的教育、訓練、心理與生平；最重要者，製作作品時的意向與目的等（包括藝術家的自由創作或委託者的意圖）。

◆**第二層次的背景意義**：是指作品製作時的環境與時空背景。包括了宗教與哲學信仰，社會政治與經濟之結構，甚至氣候與地理環境。

◆**第三層次的背景意義**：是指作品被接納與解釋時的狀況。如，以傳統性的服務目的，不同的藝術觀（古典的、理想的、感情性的、純樸性的、寫實性的、浪漫性的），以及依據不同的解釋方式（藝術家生平、心理學、精神分析、楊格的心理原型、完形派心理學與病誌學），政治與意識型態（如馬克思的唯物論與社會史之觀點），女性主義、結構主義、符號學、解釋學、後結構主義、接受理論（reception theory）等來探討的話，鑑賞者與解釋者所認知到的意義與內涵，就超越藝術家製作時的意義與內涵。

總之，藝術作品之意義與內涵的理解及解釋，必須從**第一層次的自然主題意義**，進入**第二層次的圖像誌或視覺符號**所象徵的意義了解，到了此層次就必須要解讀這些符碼所須的知識。然而，藝術作品同時除了含有作者之性格、藝術觀之外，亦反映該時代之宗教、哲學、社會、政經等內涵。從藝術家的生存及製作時環境與背景，來探討並解釋作品所隱含的背景內涵，可以

說是達到了第三層次的背景意義了解。此層次就須做科際整合的研究與探討（research）。

　　為了使讀者有具體的了解，筆者把上述的符號學的作品三層次的意義與內涵，以「表11-2」表示如下。

表11-2　符號學的作品三層次的意義與內涵

解釋的對象	解釋的行為	解釋時的素養
第一層次的意義 自然的主題	所見即所得 　　如在畫面上所看到的人，自然物或他（它）們的行為與表態等。	熟悉日常的事物 　　對自然的人、物、事、行為有觀察的能力，並知悉其性質。
第二層次的意義 約定俗成的符號 約定俗成的主題 約定俗成的故事 約定俗成的寓意	從所見進到所知 從圖像進到圖像誌 　　對圖像誌與傳統視覺符號所表達的意義有所認知。下列是各種圖像誌與傳統視覺符號的分類： 1寓意、2持物、3擬人像、4傳統的記號與符號、5隱喻、6換喻、7代喻、8諷喻、9滑稽等。	具備符號學、圖像誌知識 （分析並領悟整件作品的寓意能力） 　　熟悉符號學、圖像誌所表達的各象徵意義，以及把各圖像誌綜合而成解釋整件作品的寓意能力。
第三層次的意義 （背景意義） 第一層次的背景意義 第二層次的背景意義 第三層次的背景意義	圖像學解釋，以及對作品的形式、內涵與背景意義的綜合領悟與了解。 　　第一層次的背景意義：有關藝術家的性格、教育、藝術觀及作品製作時的意向、目的與價值觀等。 　　第二層次的背景意義：作品製作時的環境與時空背景，包括了宗教與哲學信仰，以及社會經濟結構，甚至氣候與地理背景。 　　第三層次的背景意義：作品被接納與解釋時的狀況。 1.不同的藝術觀（古典、理想、寫實、浪漫主義等流派） 2.意識型態（唯心論或唯物論、個性表現或社會意識表現） 3.所依據的解釋原理（女性主義、結構主義、後結構主義、接受美學、符號學等）	具備豐富的知識進而能解釋作品的內涵與其背景意義。 　　下列是所要具備的學術：心理學、心理分析學、藝術史、地理學、哲學史、社會史、經濟史、政治史、思想史、結構主義、後結構主義、符號學、接受美學、解釋學等。

資料來源：整理自王秀雄、《觀賞、認知、解釋與評價》、國立歷史博物館、1998、pp. 43-48。

第二節　作者中心的意涵解釋

何謂作者中心的解釋：猶如上述，藝術作品有三個層次的意義如內涵，若欲理解作品意義，進而把它解釋給他人（包括學生）時，儘量從作者在作品所表達出來的意向與內涵中，來探討作品之意義。易言之，作品之意義就在作者所表達的作品中，所以對作品客觀的理解與解釋，就要從作者在作品中所敘述的內涵中來探求，這是所謂的「作者中心的解釋」。

藝術作品意義的起源（originality）就在於作者，因而就產生了作者中心的浪漫主義「天才」論。藝術就是異於常人的天才藝術家所創作的，而藝術史就是這一群天才藝術家所形成的。所以，有些藝術史的撰寫與研究方法，就以這些天才藝術家為中心來論述。不過，探究藝術作品中所表達的作者之意向及內涵，這一種「作者中心的解釋」方法，亦可分為求心與離心的兩種取向。

1.求心性取向：是認為作品之意義來自作者在作品所表達之意向及內涵。倘若要理解作品意義，首先就要探究作者本人。如，透過作者之生平、性格、教育、製作年代與主題等資料，加以研究探討，以便理解與解釋作品之意義。此時所運用之資料便有日記、信札、傳記、教育機制及個人藝術觀等，經過綿密的文獻分析與綜合後，期能理解及解釋作者在作品中所表達之意涵。

2.離心性取向：是認為作品之主題與作家之風格，離不開作家所生存之地域、社會與時代關係。所以，作品不僅含有作者之意向，同時亦具有時代、社會、民族與國家等內涵。承繼德國黑格爾（G. H. F. Hegel）歷史觀的維也納學派藝術史家沃夫林（Heinrich Woelffflin, 1864-1945），在其著作《藝術史的原則》（*Principles of Art History.* 1915）裡，所論述的文藝復興與巴洛克的藝術風格，主要者探討此二時代之藝術風格，以及各風格所蘊含之意義。由沃夫林的學說與研究，我們知悉作品背後亦含有地域、社會與文化之意涵。換言之，作者生存時代之宗教、文化、哲學信仰、社會政治與經濟結構等，無形中亦反映在作品上。所以藝術史家與藝術批評家，最好也能從作品中探取到作品的背景意義。

　　求心性取向是微觀的，離心性取向是宏觀的。事實上，這兩種方法可以說是相輔相成，實是十九世紀與二十世紀初葉時，實證主義與觀念論哲學思考與研究方法之反映。不過值得注意者，求心性與離心性取向亦有共通點，即作品意義就往「過去」求取，無論個人與時代意義。

范・艾克
阿諾費尼結婚像
1434
油彩木板
81.8x59.7cm
倫敦國家畫廊藏

范‧艾克
〈阿諾費尼結婚像〉
局部

牆上掛的鏡子反映
出的景物

　　3.圖像學：是藝術史家潘諾夫斯基所提倡的作品意義的解釋方法，可以說是超越了求心性與離心性的二元論，是求心性與離心性取向的統合方法。潘諾夫斯基把迄今被遺忘的主題、故事、神話甚至具有文化背景等資料，解讀作品的意義與內涵。例如，他以作品的三個層次意義，來分析范‧艾克（Jan van Eyck, ）的〈阿諾費尼結婚像〉（The Marriage of Giovanni Arnofini,1438）之意涵。即，「第一層次的意義是猶如畫面所示，一對男女手牽著手，站在臥室。臥室裡有一隻狗，前與後有兩雙木屐，以及蠋臺上點燃著一枝蠟蠋。後面的牆壁有一面鏡子與念珠，在其前有一把椅子，窗口與窗下茶几上共放了四個橘子等。然而第二層次的意義是，狗象徵妻的忠貞，木屐是代表一對夫妻之關係猶如一雙木屐，缺一不可。點燃的的一根蠟蠋，象徵著上帝的在場。鏡子表示純潔，而椅靠的聖瑪

嘉莉特雕像（the Statue of St. Margaret）是意味著孩子誕生時的庇護安產之神，四個橘子表示豐饒富裕。第三層次的意義是，潘諾夫斯基從上圖鏡子上面的拉丁文「Johannes de Eyck fuit hic / 1434」（Jan van Eyck was here/ 1434），以及鏡子內的映像來推知，這是義大利商人阿諾費尼夫妻的結婚像，而打破了以前認為此畫乃是范・艾克結婚像的說法。故，「范・艾克在此 /1434」，不能像以前那樣解釋成「范・艾克在此結婚/1434」，而應解讀為「范・艾克在此作結婚見證人/1434」之意義。而在第二層次意義所述的圖像誌象徵意義，乃是當時法蘭德斯（Flanders）地方結婚時，祝福一對新人幸福的種種習俗及吉祥物。」（Panofsky E. *Early Netherlandish Painting: its Origins and Character.* Cambridge, M. A. 1953, pp. 201-203.）

4. 結構主義的循環理論解釋法：作者中心的解釋者，在分析與理解作品意義時，受到結構主義之影響。語言結構主義學家索緒爾（Ferdinand de Saussure. 1857-1913），提出了下列的見解。

◆言語和語言有所區分。言語是個人在具體情景中所說的話與寫的書，與此較之，語言是抽象的規則與慣例，是使表層言語具有意義的深層結構。

◆強調語言的符號性質。符號是由「能指」的「符徵」（Signifier），與「所指」的「符旨」（Signified）所構成。「符徵」即語音與文字造形，「符旨」是概念和內容。「符徵」與「符旨」的結合關係，是任意又是約定的。符號的意義與外在事物無關，只有在符號體系即語言的整體結構中才能見得出。

◆強調語言的差異對立。認為「符徵」與其他「符徵」的二元對立，就是語言的基本結構，如明／暗、高／低、大／小、大人／小孩、男／女、自然／文化等。語言中任何一項的意義都不是自足的，而是從對立與比較中才能得到其意義。

◆語言是歷時性與共時性的統一，強調語言結構的完整性。所謂的歷時性是，指一句話說出來的先後次序；而共時性是，指這一句

話中的語詞與這句話外的相同或相近的語詞同時存在。（"Struc-turalism" in Eric Fernie ed., *Art History and its Method: A critical Anthology.* Phaidon, 1996, p. 352.）

由語言結構主義學家的主張得知，欲理解文本（text）之意義，不可只認知語詞的意義，而要探討如上述的語言深層結構，才能得知文本之眞義。語言結構主義的思想與方法，後來也擴大到其他學術領域。1950年代文化人類學家李維·史陀（Claude Levi-Strauss），運用結構主義的理論與方法來分析神話的結構，而揭示了神話的深層眞實意義。當然，結構主義的的作品分析也影響到藝術作品的意義理解與解釋上。如藝術作品上的部分，必須在整體結構中予以比較時，才能獲得此部分的眞義；反之，部分的了解亦對整體的意義理解有所助益。易言之，整體對部分，部分對整體的結構關係，古典解釋的此種循環理論方法，就積極地運用到藝術作品的解釋上。美國藝術史家佛瑞德（Michael Fried）認爲，「作品的意義是由作品要素間之關係所取決的話，即檢討意義形成的邏輯，對於認知現代藝術之價值甚有幫助。若，作品結構的分析成功，則整體及結構單位之部分，其意義亦能明晰的被揭示出來。如此，整體統合了部分，部分亦擔負了整體中之一些意義，它們之間關係可以說思『相互性的意義充實』。整體統合了部分，部分組織了整體。所以，佛瑞德用『造形文化』（syntax）的字眼，來說明整體與部分間的意義形成關係。」（林道郎，〈佛瑞德，批評與歷史〉，《美術手帖》，1996，4月號，頁127。）

第三節　讀者中心的意涵解釋

然而，近年來現代解釋學、符號學、後結構主義、接受美學的興起，學者對「作者中心的**解釋**」取向產生質疑，而提出「**讀者中心的解釋**」取向。

解釋，意味者把難解的文本（作品）變成能理解的形式，使他人理解文本的意涵。所以就解釋者而言，就是把精神實體（作品意涵）同化而吸收。不過，在認知、理解與吸收的過程中，主體（人）是以先前學習到的知識與

概念為基礎來進行的。這一種先備知識所構成的認知基礎叫做「基模」（schema）。據認知心理學家皮亞傑（J. Piaget. 1896-1980）云，「當主體面對新學習或新環境時，均以『基模』為基礎來做選擇並做有效的反應。此時『基模』的反應方式就有三種，即『同化』、『調適』與『均衡』。任何學習與認知，均以上述反應方式來進行。『同化』是當見到學習對象時，首先以內在的『基模』來認知及解釋。有類同或近似時，就把它歸納在類同的『基模』內，來完成學習和認知。『調適』，是當主體面對學習對象，很難以既有之『基模』來認知與解釋，而不能進行『同化』時，他就調適其認知並收集資料等，來對新的學習再進行正確的認知。此時，就從『舊基模』分化出『新基模』。『基模』的分化和發展，意味著知識的增加與學習的發展。『同化』是歸類，『調適』是分化，這兩者間要維持『均衡』，知識才能建立體系，不致紊亂。」（張春興，《張氏心理學辭典》，東華書局，1989，頁488-89。）

　　筆者也提出下述作品的解釋機制。即，先備知識、概念、經驗與文化背景，就構成理解與解釋作品之基礎，可稱謂「解釋元」。此種「解釋元」每當有作品要理解與解釋時，就扮演了解釋的基礎與仲介者的角色。由此推知，「解釋元」對解釋者而，不僅是理解新作品時的仲介者與同化者，同時「解釋元」與「新解釋元」之組合，就形成了個人獨特之理解與解釋。因為每個人的經驗、知識與概念有所不同，所以其「解釋元」就有所不同。作品之理解與解釋，即是個人內部的心智活動，再加上個人之「解釋元」又有不同時，對作品意涵之同化、理解與解釋，當然就產生了個別差異了。換言之，個別性的「解釋元」與「解釋元系列」，必然地產生個性化的理解與解釋，這是必然的偏見，同時是合理的偏見。

　　1、迦達默的哲學解釋法：現代解釋學家迦達默（Hans George Gadamer. 1900-）稱他的解釋學謂「哲學解釋學」，以便跟「古典解釋學」有所區別。他的解釋學運用了胡塞爾（Edmund Husserl. 1859-1938）現象學的方法，是後期海德格（Martin Hidegger. 1889-1976）思想的繼承和發展。海德格認為，理解不是把握一個客觀事實，因此理解不是客觀的，而是

主觀的，不可能有客觀性。不僅如此，理解本身還是歷史性的，它取決於一種在先的理解，即所謂「前理解」。有所謂「前理解」，也就是說理解要以前理解和前結構為前提。迦達默贊同海德格的這一觀點，但他強調「一切理解都是自我理解」。由此，他進一步提出了「理解的歷史性」、「視覺融合」、「效果歷史」等主要概念，來解說歷史總帶有主觀與偏見。（李醒塵，《西方美學史教程》，北京大學，1994，頁633-36。）

2、羅蘭‧巴特的後結構主義解釋法：羅蘭‧巴特（Roland Barthes. 1915-1980）反對作品意義不是個人所創作的，相反的，個人是受符號體制所制約，僅以傳統的符號體制來思考和生產作品。所以他在〈作者之死〉（The death of the author）一文中，批判作者先於作品而存在的謬論。他主張，「作品不過是把已存在的文本重織出來，而作者僅是使這一個重織可能的媒介而已。」再者，他把文本分為「閱讀性文本」和「創造性文本」兩種。「閱讀性文本」是靜態的，如地理課本，讀者只是被動性地把握其意。與此較之，「創造性文本」是動態的，如現代小說，能讓讀者發揮很大的想像空間，創作出自己所領會到的文本意涵。（Barthes, R. "The death of the author", *Image, Music, Text*. Translated by Stephen Heath. Fontana, 1977,p. 146.）

3、諾曼‧布萊遜的符號學解釋法：諾曼‧布萊遜（Norman Bryson, 1949-），是運用符號學的理論來解釋作品意義與詮釋美術史的學者。他把繪畫分為「言談繪畫」（discursive painting）與「形像繪畫」（figural painting）兩種。顯然的，他是應用符號學的理論，即符號是由「符徵」與「符旨」所構成。「符徵」（signifier）是指符號形式，如文字造形與發音。「符旨」（signified）是指符號所傳達的意涵。而所謂「言談繪畫」是符徵具有明確意義的符旨，圖像與意義的結合是固定而透明的。與此較之，「形像繪畫」的符徵不具有固定明確意義的符旨，因不具約定俗成的符碼（code），所以符徵與符旨的關係是曖昧而不固定，符徵對符旨的約束力較弱。例如，紅色就有多元的意義，是交通信號的「停」，或表示感情上的「熱情」等，令人有多元的解讀和猜側。西洋古典主題的歷史畫及神話畫，具有明確的表達意涵，是屬於「言談繪畫」；與此較之，現代繪畫的意涵較曖昧，讀者就

有很大的解釋空間，是屬於「形像繪畫」。（田中正之，〈諾曼・布萊遜——繪畫 という 記號〉，《美術手帖》，1996，一月號，頁132-33。）

　　4、姚斯的接受美學解釋法：漢斯・羅勃・姚斯（Hans Robert Jauss）受到巴特〈作者之死〉理論啟示，提出了「接受理論」（reception theory）。他認為作品是對企圖尋求形式與內涵的尋答者發言，因而遠超越過去無言之文物。所以，應視作品為一種尋求回答。讀者在現在的審美經驗視界中，不應以過去的方式來發問，相反地應以現代的知覺來接觸它，如此我們能對過去偉大的遺產，注入新生命。（Jauss, H. R. "History of art and pragmatic theory" ,In Toward an Aesthetics of Reception. Translated by T. Bahti Brighton. The University of Minnesota, 1982,pp.46-75.）

　　記得筆者在第十一章第一節中的「符號學的作品三層次意義與內涵」及「表11-2」中，曾提及「第三層次的意義與內涵」是指作品的背景意義。這種作品的背景意義，以往僅包含著作者之思想與性格，以及其生存的社會背景等兩種而已。然而，從上述的「讀者中心的解釋」理論得知，作品被接納與解釋時的視野，亦左右了作品之意義。因此談及作品「第三層次的意義與內涵」時，亦應包含讀者的視野背景。

第四節　教學時的解釋序列

　　以上，我們探討了「作者中心的解釋」及「讀者中心的解釋」兩大取向的理論。至於孰優，孰劣，那是價值觀的問題，很難判斷。最重要者，教師如何把這些理論運用到教學或實際批評上。前面筆者提及伽達默的學說：「理解不是文本的複製，而是視覺融合。是解釋者現有之視界與文本作者原初的視界，交織融合在一起，達到一種既包含又超出文本和理解者的原有視野的新視界。」（李醒塵，《西方美學史教程》，北京大學，1994，頁633-36。）這就是說，作品的意義是在作品與讀者的對話中產生。作品意義，絕不是存在於跟主體（人）不發生關係的客體（對象）中；亦不是跟客體脫離，僅從主體主觀的意識中產生。伽達默所謂的「達到一

種既包含又超出文本和理解者原有視野的新視界」，其意乃是先理解作者在作品所表達的意義，之後從原作者的原初意義走出，而以流動生成的歷史文化發展的前後關連，以及現在的視野來解讀它。文本或理解對象，在不同時代有不同的效果。而解釋本身就是參與歷史，一切歷史都是現代史，理解過去就是理解現在和把握未來。唯有如此，作品才能對現代人發生教育意義與感情作用，否則它不過是歷史上的一件沉澱物而已。是故，藝術作品的解釋序列，宜是從【作者中心的解釋】→【讀者中心的解釋】。

1、**整合性原理**：採取「作者中心的解釋」時，古典解釋學的「整合性原理」可做運用。亦即，文本或作品意義，不可斷章取義。部分的意義是跟其他部分，甚至跟整體取得關連時，才能知悉該部分的真義；反之，部分的意義就構成整體的意義。整體制約了部分，部分構成整體等，此種「整合性原理」，無論解釋作品的第一層次、第二層次和第三層次意義時，就能積極的被運用到。尤其，作品具有一義性意義，如圖像誌、神話畫、歷史畫時，其故事就構成整體之意義，所以部分之意義必須跟整體對照下，才能了解該部分之定位與意義。

2、**最好的讀法（數量原理）**：「整合性原理」在「作者中心的解釋」時常被運用，然而當遇到有兩種或兩種以上合理的解釋時，宜採取較多數量的解釋為佳。這種解釋法叫做「**最好的讀法**」（the best reading），又叫做「**數量原理**」。例如，〈阿諾費尼結婚像〉畫作中，窗邊茶几上的多粒橘子具有何種象徵意義，這在潘諾夫斯基前述的論文裡沒有提及，但是在希伯來教裡它意味著金蘋果（Cooper, J. C. *An Illustrated Encyclopedia of Traditional Symbols*. Thames and Hudson, 1990. p. 229.），又是**智慧之樹**的代表（Hall, J. *Dictionary of Subjects & Symbols in Art*. Harper &Row, 1979, p.229.）。但筆者可從人物衣飾來判斷，此時是冬天，在交通不便的十五世紀能有南方產的新鮮橘子，就是象徵富裕階層。如此，這些橘子在結婚儀式上可作「**智慧**」、「**宗教**」、「**吉祥**」、「**富裕**」等多元意義之解釋。採取最多量的解釋的「**最好的讀法**」，也可以說是「**數量原理**」，它補充「**整合性原理**」，亦算是客觀性解釋法之一。

3、**理解、解釋、應用並重**：傳統解釋學只重視理解與解釋，但是伽達

默認為理解、解釋、應用等三個要素同等重要。無論法學的解釋學，或是神學的解釋學，在審判或預言過程中，作為重要組成因素的，正是原文（法律原文或聖經原文）與其具體應用之間的緊密關係。一條法律並不要求歷史地被理解，它所要求的，是在說明中把它的法律效用和價值加以具體化和現實化。同理、任何一個宗教教義都不求被看作歷史文獻，而是要求通過理解貫徹到救世行為中。在上述兩種情況下，所謂恰當地理解原文，就是依據原文的意圖，隨時隨地以新的不同方式進行理解。這裡所謂「**隨時隨地**」，就是指適應於具體條件。因此，「**在這裡理解就已經包含應用**」。

4、從「作者中心的解釋」發展到「讀者中心的解釋」：在人文學科或藝術，理解也是歷史性的。對作品的理解，在不同的歷史時期就產生不同的效果。尤其藝術作品的鑑賞，不僅是認知的活動，同時亦是感情活動。所以除理解作品之原義外，最重要者以今人之視野跟它交織融合，而產生認知與感情作用。猶如艾蓮（Hooper-Greenhill Eillean）所云：「*作品的意義，有當時的意義，今日的意義，以及對自己產生的意義。它隨著時代、空間與文化、社會之不同，作品給人的意義就不盡相同。*」（Eillean, H. G. *Museum and Gallery Education.* Leicester Univ., 1991, p.117.）此外，她更以「表11-3」表示之。作品在當時的、今日的、及對自己產生的意義，此意

表11-3　藝術作品的多元意義

資料來源：Eillean, H. G. *Museum and Gallery Education*, 1991, p.110.

味著解釋者的認知與價值觀就大大地影響了解釋。也就是說，文本作者的原初視野與解釋者現有視野之間，在此發生「視界融合」。解釋者的認知與價值觀就大大地影響了解釋，此種解釋原理叫做「質的補充原理」。然而「質的補充原理」，必須跟隨「整合性原理」與「數量原理」從才能運用，以補充前二者之解釋。易言之，先「作者中心」而後「讀者中心」，否則等於獨斷，扭曲原義。

5、作品與其社會網路之關係（之間理論）：在此筆者要提及「作品與其社會網路」的問題，因為每位藝術史家所重現與選取的社會網路有所不同，作品意涵與藝術史解釋就隨之不同。所以，作品的意涵是多元而非一義性，藝術史亦是相對性的。這就是筆者在「表11-2」所示，作品背景的三個層次中，所要連繫的背景網路有所不同，作品意涵就隨之而不同之道理。所以說，作品的意涵與藝術史解釋，有些人是採取「讀者中心」。

驅筆至此，筆者特別介紹跟「作品與其社會網路」有關係的另一理論，那就是「之間理論」（in-between theory）。所謂「之間」是指物與物之間的關係。若，某物與某物之間的關係曖昧時，或二物中之一物存在發生問題時，「之間」就成為質疑，甚至兩物的存在與意義也發生變化。就哲學的領域而言，辨證法、心身關係論、現象學的意向性理論等，就是探討概念與存有、精神與肉體、意識與對象（主觀與客觀）關係。

「之間」最重要的理論重點，在於關係的二物不能單獨自立而存在，二物之存在與意義是來自二物間的關係。換言之，「之間」或「關係論」（relationism）就是重視二物間因關係而產生的存在及意義關係，甚於單獨個物之存在。（野田啓一等，〈哲學、現代思想〉，《imidas》。集英社，2000，頁1134。）

現在筆者特別把作品跟社會網路做特殊之連結，而提出了名畫的不同背景意涵之解釋。魯本斯的〈瑪莉·麥第奇登陸馬賽港〉（Marie de Medici landing at Marseilles, 1624），是描繪瑪莉王后在佛羅倫斯麥第奇出生，後來嫁給法國國王亨利四世，亨利四世逝世後瑪莉王后攝政，直到把政權交還給其子路易十三世為止的一生事蹟，魯本斯以十九年時間（1770-1789）繪

魯本斯
瑪莉·麥第奇登陸馬賽港
1622-25年
油彩畫布
394x295cm
羅浮宮美術館藏
（右頁圖）

安格爾
土耳其浴
1862
油彩木板
110x110cm
羅浮美術館藏

安格爾
土耳其浴（局部）

製的廿一件連作之一。此件作品描繪了瑪莉經過了漫長的航海，好不容易到
達馬賽港時，王室家臣登船來迎接。海神的平安保護，以及三美神與天使的
祝賀等，一一表達在畫面上，這是常見的意涵解釋。然而筆者不禁質疑，為
何享利四世不親自來迎接旅途勞累的新娘？可是當你知悉昔日歐洲王室之結
婚，在新娘（未來王后）尚未進入國土之前，在邊界上須驗身是否處女，若
是就可進入新郎之國土，正式舉行婚禮。若否，就在邊界趕回去的昔日歐洲
王室之結婚習俗時，回頭來看此幅畫作，所領會出來的意涵就不一樣了。

　　另一幅畫作是安格爾（Jean Auguste Dominique Ingres. 1780-1867）
的〈土耳浴〉（The Turkish Bath, 1862），畫面描繪了一大堆年輕貌美的女人
在沐浴。為何一大堆女人在一起沐浴？其因是土耳其後宮沒有像中國的太監
制度，所以男人的出入口只有一個門，以便監督何時、何目的進出，且所有
的後宮粉黛不能擁有獨棟的房屋，只能擁有獨室，並且洗浴時必須大家在一
起，以防女人出軌並做到彼此監督之效。若，我們以此社會網路來解釋這件

安格爾
土耳其浴（局部）

畫作，就能領會土耳其後宮的生活背景。

　　由上述二例得知，作品絕無固定的意涵，它隨著「之間」的網路連接關係，以及讀者的意識型態與藝術觀，其認知到的作品意涵就隨之而不同。要者，教師或藝評家在講解作品時，多提供作品的多元社會網路，如主題意義、藝術的技法與形式、藝術家的性格與教育、藝術家的社會地位、社會與思想背景、贊助、藝術商業行爲、意識型態等，讓觀者或學生從各方面了解這些社會網路如何跟作品發生關聯，而獲得了多元的意涵。

藝評家及藝術家譯名對照表

藝評家及藝術家譯名對照表

里歐・托爾斯泰（Leo Tolstoy）

華德・派特（Walter Pater）

梅耶・夏匹洛（Mayer Schapiro）

高爾基（Arshile Gorky）

凡突力（L. Venturi）

優瑞奇・提密（Ulrich Thieme）

菲力斯・貝克（Felix Becker）

羅傑・弗萊（Roger Fry）

布麗奇・黎蕾（Bridget Riley）

波特萊爾（Charles Baudelaire. 1821-67）

阿克曼（Ackerman）

康斯坦丁・蓋斯（Constantin Guys）

約翰・羅斯金（John Ruskin）

威廉・泰納（William Turner）

傑克梅第（Alberto Giacometti）

阿波里奈爾（Guillaume Apollinaire）

赫伯特・里德（Herbert Read）

保羅・克利（Paul Klee）

里維拉（Diego Rivera）

安東尼奧・羅迪貴茲

（Antonio Rodriguez）

恩斯特・費雪（Ernst Fischer）

亞弗瑞・巴爾（Alfred H. Barr）

喬治・豪格內（George Hugnet）

尚・卡素（Jean Cassou）

威罕・沙德伯格（Wilhelm Sandberg）

龐突斯・乎騰（Pontus Hulten）

約書亞・雷諾德（Joshua Reynolds）

保羅・維勒瑞（Paul Valery）

羅沙林德・科芮斯（Rosalind Krauss）

索・勒維（Sol Le Witt）

惠特科爾（Wittkower）

瓦薩利（Vasari）

查爾・萊斯里（Chares R. Leslie）

約翰・康斯塔伯（John Constable）

卡爾・諾東弗克（Carl Nordonfalk）

爾文・史東（Irving Stone）

西奧（Theo）

湯馬斯・甘斯堡罕

（Thomas Gainsborough）

傑克遜（William Jackson）

湯馬斯・勞倫斯（Thomas Lawrence）

安東尼奧・柯勒喬（Antonio Correggio）

湯馬斯・柯爾（Thomas Cole）

翁綴・拉諾德（Andre Le Nortre）

喬治・漢彌頓（George H. Hamilton）

貝尼尼（Bernini）

傑卡伯・愛普史丁（Jacob Epstein）

哈德森（W. H. Hudson）

泰瑞・費德曼（Terry Friedman）

丁特列托（Jacopo Tintoretto）

瑟吉・達吉里維（Sergei Diaghilev）

喬凡尼・莫里尼（Giovanni Morelli）

提摩特・菲地（Timot Viti）

佩魯吉諾（Perugino）

佩特魯奇奧（Pinturicchio）

路易斯・亞吉茲（Louis Agassiz）

伯納德・畢瑞森（Bernard Berenson）

高德納（Gardener）

馬克斯・費蘭德（Max Friedlander）

漢斯・提茲（Hans Tietze）

吉伯特・凡・吉楊（Gibert van Geon）

波佐費多（Pozzoferrato）

卡羅・瑞菲（Carlo Ridolfi）

法蘭西斯科・孔扎賈

（Francesco Gonzaga）

路吉歐（A. Luzio）

法利（J. B. de la Faille）

博蒂・莫力索（Berthe Morisot）

巴泰利（M. L. Bataille）

懷登史丁（G. Wildenstein）

克理斯丁・西瑞歐斯（Christian Zerios）

提姆・希爾頓（Tim Hilton）

傑卡伯・凡・羅伊斯達爾

（Jacob van Ruisdael, 1628/9-82）

楊・凡・霍恩

（Jan van Goyen, 1596-1656）

牛油斯・史丁（Judith E Stein）

安-沙珍特・伍瑟（Ann-Sargent Wooster）

裘帝・瑞夫卡（Judy Rifka）

席德尼・科溫（Sydney Colvin）

伯尼・瓊斯（Burne Jones）

瓦拉瑞・費區（Valerie J. Fletcher）

大衛・卡瑞特（David Carritt）

尚・霍農・費格南

（Jean Honore Fragonard）

諾爾・寇渥德（Noel Coward）

哥雅（Goya）

馬丁・丹維斯（Martin Davies）

喬凡尼・貝利尼（Giovanni Bellini）

麥可・勒維（Micheal Levey）

魯卡斯・克倫奇（Lucas Cranach）

哈洛德・羅塞堡（Harold Rosenberg）

喬瑟芬・諾柏（Joseph Noble）

朵兒・艾許頓（Dore Ashton）

亞達・楊科（Adja Yunkers）

約翰・康奈戴（John Canaday）

湯馬斯・海茲（Thomas Hess）

里歐・史丁柏（Leo Steinberg）

彼得・沙茲（Peter Selz）

藝評家及藝術家譯名對照表

賈斯柏‧瓊斯（Jasper Johns）

里歐‧卡斯提利（Leo Castelli）

彼得‧富勒（Peter Fuller）

朱利安‧史奈柏（Julian Schnable）

戴斯蒙‧莫理斯（Desmond Morris）

泰迪‧拜爾（Tedey Baier）

亞柏特‧貝寧斯（Albert Burnes）

道格拉斯‧庫柏（Douglas Cooper）

格里斯（Juan Gris）

杜農‧德沙恭薩

（Dunoyer de Segonzac）

希爾頓‧卡麥爾（Hilton Kramer）

馬克‧羅斯柯（Mark Rothko）

派翠克‧賀倫（Patrick Heron）

亞力山德‧力柏曼

（Alexander Liberman）

珍拿‧弗蘭納（Janet Flanner）

凱恩‧盧梭（Ken Russel）

特加庫魯斯基（Tchaikowsky）

湯姆‧泰勒（Tom Taylor）

康丁斯基（Kandinsky）

魯漢若伊（Durand-Ruel）

喬治‧薩於（George Seurat）

古史塔‧摩洛（Gustave Moreau）

克爾赫納（E. L. Kirchner）

黑克爾（Erich Heckel）

諾爾德（Emil Nolde）

丹尼斯‧迪德羅（Denis Diderot）

菲德烈‧吉明（Frederic Grimm）

沙廷‧普維（Sainte Beuve）

大衛（Jacques Louis David）

格林柏格（Clement Greenberg）

安海姆（Rudolph Arnheim）

湯姆‧伍夫（Tom Wolfe）

巴巴拉‧芮絲（Barbara Reise）

帕洛克（Jackson Pollock）

沃夫林（Hinrich Woefflin）

維克特‧柏金（Victor Burgin）

吉科莫‧曼茲（Gicomo Manzu）

伊德優‧泰瑞爾（Eduard Trier）

馬希諾‧馬瑞尼（Marino Marini）

馬切羅‧馬斯基瑞尼

（Marcelo Maskerini）

喬托（Giotto）

愛德蒙與朱利斯‧恭孔赫兄弟

（Edmond and Jules Goncourt）

夏丹（Chardin）

法蘭克‧威勒特（Frank Willett）

宮布利希（Ernst H. Gombrich）

達文西（Leonardo da Vinci）

烏切羅（Paolo Uccello）

亨利・雷爾（Henry Layard）

吉里柯（Gericault）

雷諾瓦（Renoir）

安格爾（Ingres）

莫迪斯特・莫索格斯基

（Modest Mussorgsky）

費德瑞區・席勒爾（Friedrich Sciller）

帕森斯（Michael J. Parsons）

勞倫斯・柯勒柏（Lawrence Kohlberg）

皮亞傑（Piaget）

容格（Carl Jung）

賈格・馬奎（Jacques Maquet）

爾文・潘諾夫斯基（Erwin Panofsky）

龐納梵特拉（Pseudo Bonavrntura）

聖布瑞吉（St. Bridget）

奧羅斯柯（Jes't Clemente Orozco）

雪利・拉麥爾（Cheryl Laemmle）

馬修・瓊（Marcel Jean）

約翰・坦尼勒（John Tenniel）

查爾斯・狄更斯（Charles Dickens）

哈柏特・奈特・布朗尼

（Hablot Knight Browne）

羅森菲爾（J. M. Rosenfield）

古斯塔弗・多爾（Gustave Dore）

柏倫・羅柏史東（Bryan Robertson）

李察・隆哥（Richard Long）

羅伯・史密遜（Robert Smithson）

克理斯多（Christo）

羅斯金（John Ruskin）

亞拉史德・麥克理安

（Alastair MacLennan）

斯拉夫卡・瑟弗亞柯瓦

（Slavka Sverakova）

德列・奧古斯特・巴提歐狄

（Frederic Auguste Bartholdi）

伊娃・梅洛維茲（Eva Meyrowitz）

米爾頓・葛拉瑟（Milton Glaser）

費瑞茲・諾弗特尼（Fritz Novotny）

威廉・布雷克（William Blake）

約翰・富斯理（John Fuseli）

倫吉（Phillipp Otto Runge）

歌德（Goethe）

莫扎特（Mozart）

貝多芬（Beethoven）

舒伯特（Schubert）

杜米埃（Honore Daumier）

查理斯・芮克特（Charles Rickett）

安瑞・馬拉克斯（Andre Malraux）

唐納德・賈德（Donald Judd）

藝評家及藝術家譯名對照表

豪爾・卡特（Howard Carter）

里歐・弗本納斯（Leo Frobenius）

威納・吉利安（Werner Gillon）

貝爾（Clive Bell）

威廉・威勒特（William Willetts）

肯尼斯・克拉克（Kenneth Clark）

葛因渥德（Mathis Gruenewald）

亞多弗（Albert Altdorfer）

波希（Hierpnymus Bosch）

賈漢・史坦蘭德（Graham Sutherland）

狄斯奈（Walt Disney）

普桑（Poussin）

溫克爾曼
（Johann Joschim Winckelmann）

奧古斯都・蒲金（Augustus Pugin）

皮耶・普傑（Pierre Puget）

范戴克（Anthony Van Dyck）

喬治・蓋勒・賓漢
（George Caleb Bingham）

愛德溫・蘭德瑟（Edwin Landseer）

席德尼・史密斯（Sidney Smith）

亨利・摩爾（Henry Moore）

康斯坦丁・布朗庫西
（Constantin Brancusi）

裘罕・賈斯奎（Joachim Gasquet）

威羅內謝（Paolo Veronese）

亞伯特・渥爾夫（Albert Wolff）

安布羅斯・・凡瓦德（Ambroise Vollard）

馬修・弗科瓦（Marcel Fouquier）

愛弗特・莫理斯（Everett Millais）

安妮塔・布魯克納（Anita Brookner）

史坦豪爾（Stendhal）

愛彌兒・左拉（Emile Zola）

海因斯曼（Huysmans）

尤金・弗曼庭（Eugene Fromentin）

維梅爾（Jan Vermeer）

朱利斯・梅耶・葛拉福
（Julius Meier-Graefe）

艾葛雷科（El Greco）

安古特斯・約翰（Augutus John）

威廉・古勒平（William Gilpin）

賈柏・羅森柏（Jacob Rosenberg）

提香（Titian）

羅傑・德派拉（Roger de Piles）

帝歐・布格（Thore-Burger）

卡拉瓦喬（Caravaggio）

霍斯特・吉爾森（Horst Gerson）

賈柏・范・如斯戴爾
（Jacob Van Ruisdael）

著者簡介

王秀雄

現任：國立台灣師範大學美術學系名譽教授
國立台灣師範大學美術研究所　博士班指導教授

學歷：美國馬里蘭大學美術史研究所Visiting Scholar
美國哥倫比亞大學美術史研究所Visiting Scholar
日本國立東京大學（今日本國立筑波大學）美術教育學碩士
國立台灣師範大學藝術學系學士

曾任：國立台灣師範大學美術研究所所長
國立台灣師範大學美術學系主任

著作有：《日本美術史》、《觀賞、認知、解釋與評價——美術鑑賞教育
的學理與實務》、《黃土水——台灣第一位近代雕塑家的生涯與
藝術（台灣美術全集第十九冊）》、《台灣美術發展史論》、《美
術心理學》等十六種。譯著有《美術設計的基礎》、《造形藝術
的基礎》、《立體構成的基礎》等。

國家圖書館出版品預行編目資料

藝術批評的視野 = The Vision of Art Criticism

王秀雄著 .-- 初版 .-- 臺北市：藝術家出版社，2006〔民95〕

面；17×23 公分

ISBN 986-7487-74-5（平裝）

1.藝術 - 評論

901.2 95001073

藝術批評的視野
The Vision of Art Criticism
王秀雄／著

發行人　何政廣

主編　王庭玫

文字編輯　林千琪・王雅玲・謝汝萱

美術設計　陳力榆

封面設計　曾小芬

出版者　藝術家出版社
台北市重慶南路一段147號6樓
TEL：（02）2371-9692～3
FAX：（02）2331-7096
郵政劃撥：01044798 藝術家雜誌社帳戶

總經銷　時報文化出版企業股份有限公司
新北市中和區連城路134巷16號
TEL：（02）2306-6842

南部區域代理　台南市西門路一段223巷10弄26號
TEL：（06）261-7268／FAX：（06）263-7698

製版印刷　欣佑彩色製版印刷股份有限公司
再版／2011年10月
定價／新台幣380元

ISBN　986-7487-74-5（平裝）